本书获深圳大学教材出版资助

# 油画语言与创作

刘　文　刘艺孛　著

清华大学出版社
北　京

## 内 容 简 介

本书根据综合性大学美术专业的课程设置、教学内容、教学目标与教学学时等实际要求，在适用性、实用性、时代性、科学性等方面做了探索和改进。全书共分6章，第1章，油画材料、工具及油画基底的制作，主要介绍油画材料、工具的种类、作用、使用方法，以及油画基底的制作方法；第2章，油画技法，主要介绍透明画法、不透明画法、直接画法、间接画法、平涂画法、厚涂画法的基本步骤和技法；第3章，西方油画语言风格的发展与演变，主要介绍西方各个时期油画语言风格的主要特征，呈现代表画家的经典之作；第4章，中国油画语言风格的发展与演变，主要根据中国油画的发展历程，介绍各个时期油画的主要特征，呈现具有代表性的画家及画作；第5章，油画创作思路与突破，从母题产生、画稿建构、作品生成几个方面对创作思路进行阐述，从题材的广度与深度挖掘、语言的个性化探索、格调的提升几个方面对创作突破进行阐述；第6章，中国当代部分艺术家油画作品欣赏，展示了7位中国当代油画画家的主要作品，进行不同风格油画艺术的赏析。

本书可作为高等院校美术专业油画课程的教材，也可供绘画爱好者学习、参考。

**图书在版编目(CIP)数据**

油画语言与创作 / 刘文，刘艺孛著. —北京：清华大学出版社，2021.8 (2024.8重印)
ISBN 978-7-302-58333-2

Ⅰ.①油⋯ Ⅱ.①刘⋯ ②刘⋯ Ⅲ.①油画—绘画创作—高等学校—教材 Ⅳ.①J213.04

中国版本图书馆CIP数据核字(2021)第113815号

责任编辑：王　定
封面设计：李春阳
版式设计：孔祥峰
责任校对：马遥遥
责任印制：宋　林

出版发行：清华大学出版社
　　　　　网　　　址：https://www.tup.com.cn，https://www.wqxuetang.com
　　　　　地　　　址：北京清华大学学研大厦A座　　　　邮　　编：100084
　　　　　社　总　机：010-83470000　　　　　　　　邮　　购：010-62786544
　　　　　投稿与读者服务：010-62776969，c-service@tup.tsinghua.edu.cn
　　　　　质　量　反　馈：010-62772015，zhiliang@tup.tsinghua.edu.cn
印　装　者：三河市铭诚印务有限公司
经　　　销：全国新华书店
开　　　本：203mm×260mm　　印　　张：15.25　　字　　数：365千字
版　　　次：2021年8月第1版　　印　　次：2024年8月第2次印刷
定　　　价：98.00元

产品编号：092401-01

序

　　读刘文先生写的《油画语言与创作》一书，对我来说也是一个学习的过程。这是一本很好的关于油画的入门书，可供油画专业的学生作为教材使用，也可供油画艺术爱好者学习油画知识使用。

　　油画方面的知识可以分三个层面，即技法、语言和创作，三者都很重要，但三者的抽象程度不一样。学习油画的技法时，既要注重能力的训练，也要注重知识的掌握。关于画布和颜料，都有大量的知识要学习，对于画家来说，这一类知识已经成为常识，用起来得心应手，但对于学生来说，则必须从头学起。在师傅带徒弟的年代，这些知识不用讲，跟着看看就知道了。但在今天这种老师带学生的年代，还是要写在书上，老师讲的时候有文字可依，学生可以遵照规则去办。

　　油画的风格属于高层次的知识。在这方面，没有捷径可走，要看得多，见得广，才能有所感悟。从古到今，从外国到中国，关于绘画史的知识，不仅要丰富广博，也要记其精要。油画源于国外，在欧洲有一个漫长的历史，后来传到了中国，在中国也已经有了一段长期的探索过程。一位画家只有对这些有全面的了解，才能在此基础上学一家，通百家，成大家。

　　本书既讲了技术，也讲了风格，内容丰富，但是，它真正的价值还不仅在于此。仅掌握技术，只是一个绘画技工，还不能算是艺术家；仅熟悉各种绘画风格，只能说明是一位批评家或理论家，能坐而论道，而不能下手去画。这本书的重点，也是最

有价值之处在于着重讲了绘画语言的习得、积累和创造。画家要将种种技能、技巧，生活中所见的素材、所想的主题，绘画史的知识，用于绘画创作中，使它们成为自己的资料库、工具箱。孔夫子说："不学诗，无以言。"意思是从《诗经》中学习表达方式。同样，不学画，也无以画。在学习绘画的过程中，要有"用"的意识，要从生活中，从艺术欣赏和创作的实践中，不断学习，丰富自己的语汇，才能学有所成。这是这本书要讲的精髓所在。

刘文先生在素描方面功力深厚，我非常佩服。在油画创作方面，刘文先生既写实又致力于创新，既有学院派绘画的基本功又充满时代气息。从本书可以看出，刘文先生既是创作实力雄厚的画家，也是教学经验丰富的油画老师。

希望读者能喜欢这本书！

希望更多的读者能从这本书受益！

高建平

中华美学学会会长

深圳大学特聘教授

2021年1月25日

# 前言

美术教材是美术课程教学的重要组成部分，是教学的基本依据和基础资源。在高等教育事业迅猛发展的背景下，美术教材建设的步伐明显滞后，造成一些综合性院校缺乏专业适用的教材，制约了美术教育的科学、协调发展。积极推进美术教材建设，编写具有高等学校美术教育特色的全新型教材，对推进美术教育全面深化改革具有重大意义。本书以《全国普通高等学校美术学(教师教育)本科专业必修课程教学指导纲要》中"绘画基础""美术表现""中国美术史""外国美术史"课程的教学指导纲要的教学目标为导向，目的在于提高学生的专业素质，使学生适应社会对艺术人才知识和能力结构的要求，培养学生的创新精神和实践能力。

目前，有关油画知识的教材中，油画技法的介绍比较多，油画语言与创作的介绍比较少，本书试图增补这部分内容，以引领学生及绘画爱好者、创作者了解油画基本技法、语言风格的发展与演变，进而创作油画作品。根据美术教学兼顾理论与实践的双向作用，本书的内容充分体现了本学科知识体系的完整性，融入了美术学的新进展，注重提高学生对系统理论和实践体系的认识和处理能力，使学生既掌握技法范畴的形式语言，又开拓绘画观念、创新意识与创造能力。根据综合性大学艺术学科学生的知识结构，各课程的教学内容、教学目标与教学学时等实际情况，本书在适用性、实用性、时代性、科学性等方面做了探索和改进，从纵向上系统地梳理油画语言的发展与演变过程，从横向上赏析

中国当代部分油画作品，并分享自己在几十年的创作过程中获国家级、省级奖项作品的创作感悟。

本书由深圳大学副教授刘文、台湾师范大学美术学博士生刘艺孛著，深圳大学研究生周聪颖协助进行资料的查找与内容的编排。感谢中国工程院院士、四川大学原校长谢和平院士为本书题写书名。感谢中华美学学会会长、深圳大学特聘教授高建平教授在百忙之中抽出宝贵的时间为本书作序。感谢中国油画学会副主席、国家重大题材美术创作艺术委员会委员郭润文教授，中国美术家协会副主席闫平教授，广州美术学院油画系谢楚余教授，中国国家画院油画所所长赵培智教授，深圳大学美术与设计学院院长陈向兵教授，北京当代写意油画院常务理事张延昭理事等为本书提供油画佳作。感谢深圳大学为本书提供出版资助，感谢清华大学出版社的审订与出版支持。此外，本书还参考了诸多参考书，在此也对这些编者们表示衷心的感谢！

希望本书能得到美术专业的学生及绘画爱好者的喜爱，能为美术专业的学生及绘画爱好者带来一点启迪。书中不足之处，敬请各位专家、读者批评指正。

<div style="text-align:right">

刘 文

2021年3月

</div>

# 目　录

| 第 1 章 |

# 油画材料、工具及油画基底的制作

油画材料、工具是油画制作的物质基础，油画材料、工具所具有的丰富的表现力特性决定了油画的魅力。在欧洲悠久的历史发展进程中，油画成为主要的画种，在当代多元的艺术体系中仍然保持着独立的地位。在油画创作过程中，要认识到油画材料、工具的特性，寻找并掌握其运用规律，才能对油画材料、工具的使用得心应手。

# 1.1 油画材料

油画材料主要包括基底材料、油画框、油画颜料、媒介剂。

## 1.1.1 基底材料

布、木板、胶合板、纤维板都可做油画的基底材料，其中最常用的是布。

### 1. 布面基底

市面上卖的画布一般由亚麻、黄麻、棉麻、纯棉、混纺制成。

亚麻制成的画布(图1-1)，材质硬、拉伸性小、韧性好、不易扯断，画布纹路粗细适中，不会因季节或气候的变化而变化，特别是在受潮湿空气、气温变化等外来影响时不容易变形，比其他画布保存持久，可以对作品起到很好的保护作用，是应用得比较广泛的一款油画布，也是最为理想的画布。

黄麻制成的画布(图1-2)，材质很粗糙，没有弹性，拉重了易断，适合用于画面对质感要求不高的绘画，有时画家需要使用黄麻画布展示一些特殊效果。

棉麻制成的画布(图1-3)，是一种以亚麻做经线、棉线做纬线制作而成的麻棉织品画布，结合了麻与棉两者的优点，没有纯麻粗、硬的缺点，没有纯棉薄、易变形的缺点，且价格低，适合初学者使用。

纯棉制成的画布(图1-4)，薄、质感不强、较柔软、伸缩性较大，在天气过于干燥或潮湿的时候容易使油画底子开裂，且不够结实，不太适合绘制油画，尤其是大型油画，只适合制作较小型画面的作品或初学者使用。

图1-1 亚麻画布　　图1-2 黄麻画布　　图1-3 棉麻画布　　图1-4 纯棉画布

混纺(化学纤维)制成的画布质地细腻，表面纹理十分均匀，价格低廉，但材质很差，时间长了易脆裂，不宜长久保存，也有一部分画家使用。

亚麻布的纹理一般十分均匀，比较密实；棉布可以显示出线的粗细相等。亚麻布颜色呈棕黄色；棉布成浅黄色，偏白。亚麻布断一根线则其两端仍然平整，而且坚韧；棉布断一根线，其断开的两端将会弯曲、分叉。混纺布手感滑腻，用火烧其织线，化纤会化成手感较硬的小球，棉、麻布火烧成黑灰，手捏成粉。

油画的基底材料可根据画面内容、表现方法、画幅大小来选择。如果画幅很大或要做很多肌理的画，最好选择质地厚实、经纬线相对较粗的画布；如果画面很古典、写实，尺幅比较小，可以选择纹理比较细密的画布；一般的风景画、人物画，中纹或粗纹画布都可以。无论哪种材质的布，都是经纬组织均匀、密实，表面平整，疙瘩与接头越少越好。

## 2. 木板、胶合板、纤维板基底

除布面基底外，木板与一些工业建材如胶合板、纤维板也适合做油画基底材料。

胶合板是以多层薄木片按木纹横竖的方式重叠胶合而成，其优点是多层的结构使板材的强度较高，不容易变形，板面平整，做底简单，有些画家用它画小幅油画作品，缺点是没有画布方便，如果画幅过大则不宜携带，劣质板材易脱层，不能持久保存，因此需要选择质量好的胶合板，以防脱层。

纤维板是用压力将木质纤维交织成形并利用其固有的胶黏性能黏合而成的人造板，这种板材没有木纹，可以用于画小幅油画。

## ■ 1.1.2 油画框

### 1. 内框

(1) 内框的材料。内框主要由木材制作而成，标准内框木料选用干燥的杉木或松木(图1-5)，太硬的杂木不宜钉画布。

(2) 内框的式样。紧贴画布的一面有一个斜面，画布绷紧后，画布和内框之间因有斜面而形成一定的空隙，避免画布内侧面与内框紧贴在一起，做底与绘画时就不会将画布按在画框边沿上，以免导致画布留下难以修复的印迹而影响绘画效果。

(3) 内框四角的固定。现在比较常用的内框有两种：一种是用钉子固定四角的内框，价格相对低廉，但不能随意拆装，携带不方便，且四角接头处的钉子容易受潮生锈腐蚀画布，给油画的保存带来隐患；另一种是榫卯结构的内框(图1-6)，安装、拆卸简单、使用方便、质量好、不易变形，价格稍贵，内框四角的每个榫头下面都会留安装木条的契口，并有一片小三角木片，可以调整画布的松紧，如果内框过大，可加横条插到边框的凹槽里，榫卯结构的内框不需要使用钉子，避免钉子锈蚀画布而影响画面保存的隐患。

图1-5 松木内框　　图1-6 榫卯结构的内框

(4) 内框的购买和安装。可以在画材店、网店购买内框，也可根据自己的需求在画材店、网店定做。内框安装时，将每个角调整为90°，为避免画框在绷布的时候又被拉斜，可以在四角各钉一个薄薄的纸板，把内框临时固定住，待画布绷好后再将纸板拆掉。

(5) 内框的大小、厚度、宽度。内框的大小、厚度、宽度要根据画幅大小而定，画幅在100cm×100cm以下的作品用宽4cm、厚2.5cm的内框；超过100cm×100cm画幅的作品则用宽4.5cm、厚3.5cm以上的内框；特别大画幅的作品可以根据情况定做内框，同时增加中间的横梁和竖梁。正常情况下，边长60cm以内的内框应在中间加一个横条；边长100cm左右的内框应加十字形木条；长边160cm、短边120cm左右的内框可加井字形木条。以上数字仅供参考，制作时可根据内框的材质、画布的收缩力酌情处理。

### 2. 外框

油画外框有木质的、金属的、石膏的，常用的是木质的，外框的颜色可根据自己的喜好而定，宽度一般是8～10cm。外框犹如一个人的衣服，对作品有装饰作用。

## 1.1.3 油画颜料

### 1. 油画颜料的发展

最早的油画颜料是在欧洲文艺复兴初期，由画家本人或助手根据需要直接研磨配制而成，后来逐渐有了专门制作颜料的作坊和工场。油画颜料最初是装在用动物膀胱做的袋子里，口上用线束紧，使用时用针扎一个眼挤出颜料。后来，颜料被装在铅锡管中。现在，一般用比较安全的铝管包装颜料，如乔琴油画颜料(图1-7)，老荷兰、伦勃朗油画颜料(图1-8)。

图1-7　乔琴油画颜料

图1-8　老荷兰、伦勃朗油画颜料

### 2. 油画颜料的成分

油画颜料的基本成分是色粉和干性油，有少量辅助材料如填充剂、增塑剂和催干剂等。不同品牌和等级的油画颜料的色粉质量、载色剂的品种及比例会有一些差异，使用的填充料也会影响颜料产品的质量。

### 3. 油画颜料的性能

油画颜料的可塑性好，覆盖力和体积感强，色域和明度范围宽，可以绘制出精致、细腻的画面，也可以用笔、刀等工具堆砌出质感和肌理变化，对形体、空间有很好的塑造能力。使用油画颜料绘画，色彩的干湿变化小，颜料干燥后色彩几乎没有变化，有利于准确地把握画面色彩效果，修改、调整画面容易。油画颜料的干燥时间较长，可以反复绘制，有利于干、湿画法的结合，也有利于长期作业时有步骤、反复、深入地罩染刻画，可以更好地表现丰富而微妙的色层效果。通过媒介剂可以使颜料具有透明、半透明的多种效果。

### 4. 油画颜料的分类

油画颜料有很多种类，常见的分类方法如下。

(1) 油画颜料按色相不同可分为白色类、黄色类、红色类、绿色类、蓝色类、棕色类和黑色类。白色类中常用的有铅白、锌白、钛白；黄色类中常用的有铬黄、镉黄、藤黄、土黄；红色类中常用的有朱红、镉红、胭脂红、玫瑰红、土红；蓝色类中常用的有群青、钴蓝、天蓝、普蓝、青莲；绿色类中常用的有宝石翠绿、翠绿、中铬绿、钴绿、土绿、粉绿；棕色类中常用的有赭石、生褐和熟褐；黑色类中常用的有象牙黑、煤黑。

(2) 油画颜料按原料性质不同可分为天然颜料和合成颜料。天然颜料是从天然矿物质、植物中提炼出的颜料，主要有生褐、熟褐、赭石、凡代棕、土黄、土红、朱砂、橄榄绿、粉绿、钴蓝、钛青蓝、马斯黑、象牙黑等色相。天然颜料使用的历史悠久，天然矿物质成分较高，稳定性很好。天然无机颜料中的矿物颜料如群青、绿土和天然赭石等是十分珍贵的材料，天然有机颜料中的茜素红、象牙黑和靛青等现在仍在使用。合成颜料是经过化学加工而成的复合颜料。合成颜料品种多，用途广泛，成本也较低，优质的合成颜料在着色力、耐光性和稳定性等方面优于一般的天然有机颜料。现代油画颜料中，合成颜料占绝对的比例，合成颜料正在突破耐光力、色彩的纯度和色相等方面的局限，对从各种物质中提炼出的颜料进行合成，制造出色彩鲜艳、性能优越的油画颜料。

(3) 油画颜料按使用特性的不同可分为透明颜料和不透明颜料。透明颜料是指某种色粉与油调和后产生透射作用，使色层处于透明状态，透明颜料色相饱和但覆盖力差。不透明颜料是指色粉与油调和后产生反射作用，使色层处于不透明的状态，不透明颜料色相实在、覆盖力强。

## 1.1.4　媒介剂

油画的媒介剂是画布与颜料的媒介，包括黏合剂、稀释剂、上光保护剂和辅助剂四大类。媒介剂的主要材料有干性油、树脂、松节油、蜡等。干性油是主要的黏合剂和成膜物质，有光泽；树脂起增加光泽和催干的作用，有附着力，有光泽；松节油主要起稀释颜料的作用；蜡作为辅助材料之一，可抵消光泽和增加可塑性。这些不同成分和用途的媒介剂材料，根据不同技法的需要，配制成各种类型的黏合剂、稀释剂、上光保护剂或辅助剂，具有相辅相成的作用。

黏合剂的主要作用是调和、稀释颜料，增加颜料光泽和透明感，使颜料黏附在基底材料上。干性植物油可以作为油画颜料的载色剂和调色媒介；亚麻油结膜坚韧，干燥时间较快，但

易发黄，精炼亚麻油(图1-9)是目前画家使用最多的、较理想的油画颜料的调色媒介剂；胡桃油结膜坚韧，干燥时间和发黄程度适中；罂粟油结膜坚韧度略差，干燥慢，色浅，不易变黄；红花油的性能与罂粟油近似。三合调色油(图1-10)由一份亚麻油、一份达玛树脂和三份松节油混合而成，有光泽，用其调色作画或润色时，干燥度适中。

稀释剂在绘画中起稀释颜料、溶解树脂和促进颜料干燥的作用。松节油(图1-11)是采用松树等流出的树脂进行蒸馏后得到的挥发性溶剂，可溶解树脂和蜡，优质的松节油无色透明，杂质含量少，挥发性适当，快干，是传统油画的主要溶剂；薰衣草油具有半挥发性，慢干；石油溶剂挥发速度和溶解力视型号不同有差异，挥发后一般无残留物；无味稀释剂无色、无味，可避免对人体的刺激。

上光保护剂是在油画作品完成干结后使用，以提高整个作品的光泽和保护画面，是防止灰尘和空气污染、遏制彩色层腐蚀的一道保护屏障，也有利于给画面带来统一的视觉效果。上光保护剂的主要成分是树脂，起增加光泽和催干作用，也有一定的附着力。树脂分为天然树脂与合成树脂。天然树脂中，达玛树脂呈浅黄色，光泽好，黏合力强，可溶于酒精和松节油，用于油画上光保护剂，可配制各类媒介剂；玛蒂树脂的色泽较达玛树脂深，质硬，溶于酒精和松节油，可配制凝胶调色剂，用于油画上光保护剂，可配制各类媒介剂；威尼斯松脂又名威尼斯松节油，浓流质，柔韧性好，颜色从深黄至棕色，用于油画上光保护剂，可配制各类媒介剂。合成树脂中，丙酮树脂的光泽强、不变黄，结膜结实，黏合力强，可作为油画上光材料；醇酸树脂颜色较深，但不会继续变黄，不易开裂，快干。经典丽坤(图1-12)属于醇酸树脂，与油画色调和时，能加速干燥时间、增加透明度，使色层更有光泽，颜色更加饱和，色层也更耐久，呈较浓的半透明流体和极稠厚的膏状，既能用于厚重的直接画法，也能用于平滑的上光。这种多用途的亮度媒介剂可以保有传统油画颜料的各种操作特性，最适用于罩染技法，也是颜料临时上光的理想选择，也可以与其他媒介混合使用。

辅助剂的主要成分是蜡，可抵消光泽和增加可塑性。蜂蜡，乳白至浅黄色，质软，溶于松节油和汽油，可以增加颜料可塑性，在上光保护剂里起消光作用；虫蜡，质硬而脆，熔点较高，溶于乙醇、笨、醚等(偶作蜂蜡替代品)；棕蜡，由浅黄色到棕色不等，比蜂蜡硬；矿物微晶蜡，被添加到蜂蜡中以提高蜡的熔点和硬度，常用于制作油画修复用黏合剂。

图1-9　精炼亚麻油

图1-10　三合调色油

图1-11　松节油

图1-12　经典丽坤

# 1.2 油画工具

油画工具用来调和颜料，将油画颜料、媒介剂等运用于画布上以完成油画制作。油画工具有调色板、油画笔、油画刀与油画刮等，其中油画笔、油画刀与油画刮是油画创作中最重要的工具，它们的性能不同，使用方法不同，绘制出的效果也不同，熟练运用这些工具才能绘制出理想的油画作品。

## 1.2.1 调色板

调色板是油画工具之一，调色板有多种形状，如长方形(图1-13)、椭圆形(图1-14)、不规则形状等，是为画家作画方便而设计的。有的调色板一端会有一个小孔，是为方便画家手端着调色板绘画，孔的大小与边沿的距离要适合使用者的

手而设计。新买的木质调色板可刷上亚麻油，刷油后等干了再刷，反复刷几次，让它吃透油而达到不再吸油的效果。调色板要及时清理，可先用油画刀将剩余颜料清除，再用布蘸松节油擦洗或用干布擦净，最好每次画完都清理一下。

图1-13　长方形调色板

图1-14　椭圆形调色板

## 1.2.2 油画笔

### 1. 油画笔的分类

油画笔(图1-15)从质地上分主要有硬笔、软笔和中性笔。猪鬃笔由猪鬃制造，质地比较硬，属硬笔，较小、较密，具有弹性、韧性和强度，画出的笔触上会留下凹凸不平的印痕，能挑起很多颜料，可用于大量涂抹较干的油画色，在直接画法和厚涂画法中被广泛使用，也可用于一些特

别肌理的制作。羊毛笔由羊毛制造，属软笔，吸水性强，很软。狼毫笔由狼毫制造，软硬适中，笔尖细，有笔锋，吸水性好，软硬适中，能非常柔和地涂抹颜料，画出的颜色也较柔和、均匀，没有笔触质地的痕迹。狼毫笔适用于最后完成画面和刻画细节，是古典油画中使用量较多的画笔。化纤笔的硬度介于软笔和硬笔之间，属于中

性笔，俗称尼龙笔，很整齐，不易掉毛，价格低廉，但容易变形、卷曲。

油画笔按笔头形状来分，有四种基本的笔头形状(图1-16)：平头、榛形、圆头和扇形。平头笔，笔毛扁宽、平整，笔头呈方形，有弹性，能蘸很多颜料，方便绘制大面积的油画。使用平头笔作画时，转动笔身进行拖扫式用笔可出现粗细不均的肌理和笔触堆砌，侧边可以画出粗糙的线条，通常用于油画的前期阶段，也是直接作画技法的理想选择。榛形笔，扁身圆头，又叫"猫舌笔"，兼有圆头、平头两种画笔的特性，能画出圆润、柔和的边缘笔触和优雅、流畅的曲线状笔触，侧卧能画出大面积的、模糊的色晕，也能画出印象派技法的色点。圆头笔的笔毛完全集聚为圆形，有一个钝的笔尖，可用来勾线，能够制造较圆润、柔和的笔触，使用侧锋能出现大面积的、模糊的色晕，也可用于点彩技法。扇形笔的笔毛稀疏，笔毛呈扁平扇形从中间向两边散开，用于湿画法中的轻扫与刷，或柔化过于分明的轮廓，薄画法的画家常使用这种画笔。

图1-15　油画笔

图1-16　平头笔、榛形笔、圆头笔和扇形笔

油画笔按大小型号有0～12号、0～16号、0～24号等，不同品牌、质地的型号划分不一，鬃毛等硬笔一般大小型号齐全，羊毛、貂毛等软笔一般没有大号笔，扇形笔没有小号。大号画笔通常用于制作大笔触肌理和铺大色块，小号画笔通常用来画细线与色点。

### 2. 油画笔的维护

画笔的维护，为了使油画笔使用时间更长，使用更顺手，就要养成良好的洗笔习惯。每次作画结束后，尽可能彻底清洗干净画笔上的残留颜料，再次使用时，画笔会像新笔一样好用，调色准确。洗笔前，可先用纸巾把画笔上多余的颜料挤去，再用肥皂或洗洁精之类的清洗剂反复清洗画笔，去掉残留颜料，最后擦干画笔。也可以先把画笔浸泡在松节油等稀释剂中搅动，稀释笔上的颜料，再用肥皂、洗洁精之类的清洗剂反复清洗，最后擦干画笔。也可以先用纸巾挤掉画笔上的颜料，再用松节油等稀释剂浸泡、搅动，再用纸巾擦去画笔上的稀释剂并擦干画笔。洗笔时，不要把笔浸泡在水中或稀释剂中过夜，这样会使画笔变形，使笔毛失去韧性。画笔不使用时，笔毛部分朝上垂直竖立在一个容器里，使笔毛里的溶剂和湿气彻底挥发，保持笔头的形状。

不同质地、软硬、形状的画笔有不同的用处，可以表现不同的效果。画家在绘画时，可根据作品的需要与自己的喜好，选择自己满意、顺手的画笔来作画。

### 1.2.3 上光油刷子

上光油刷子是油画作品完全干透后刷光油所使用的工具，要求笔毛厚实、不掉毛，质量好，这样才能保证光油涂层的光滑。如果笔毛脱落掉进光油层中，会影响画面效果。化纤笔不易掉毛，毛面平整，适合刷光油，是比较理想的上光油刷子。

### 1.2.4 油画刀

油画刀(图1-17)是画笔之外最常用的油画工具之一，可分为画刀、调色刀两大类型。画刀和调色刀在形状、性能与用途上有一定区别，一般情况下它们可互换使用。画刀和调色刀是针对不同功能而设计的。画刀主要用于作画，要求具有较好的弹性与硬度。画刀是钢制刀片，刀片的宽度不等，基本形状有三角形、菱形和长方形等，刀头有尖头、平头、圆头，没有锋利的刀刃，使用灵活，也有的刀刃为锯齿形，用于产生特殊的肌理效果。调色刀用来调配颜色，清理调色板上干结的颜料，油漆工使用的抹灰刀也可作为调色刀使用。

图1-17 油画刀

### 1.2.5 油壶

油壶是用来盛调色油和稀释剂的容器，一般把它夹在调色板的边上使用。油壶有单个的、两个连一起的，有塑料的、金属的(图1-18)、镀锌的。油壶的盖子上有螺纹，可以避免油漏出来，方便携带。作画时也可用碟子来代替油壶，碟口够大，调油方便，油垢与颜料也便于清理，但不便于装油携带。

图1-18 金属油壶

### 1.2.6 画杖

画杖也叫腕杖或支撑杖(图1-19),是一根极轻便而又结实的木制或铝制的长棒。画杖的用途是在刻画精细的细节时为持笔的手腕提供一个稳定的依托,避免手腕直接靠在没有干的画面上而损坏画面。画杖的一端一般用软布或驴皮包成圆球,使手有舒适感,也防止碰伤画面。

学习油画从一开始就需要了解油画工具,学会正确地选择、使用维护各种油画工具。

### 1.2.7 辅助工具

油画的辅助工具主要有工具车(图1-20)、挤压器(图1-21)、钉枪和钉子(图1-22)、起钉器(图1-23)、洗笔罐(图1-24)、绷布钳(图1-25)、剪刀(图1-26)等。

图1-19　画杖

图1-20　工具车

图1-21　挤压器

图1-22　钉枪和钉子

图1-23　起钉器

图1-24　洗笔罐

图1-25　绷布钳

图1-26　剪刀

## 1.3　油画基底的制作

油画布、胶底、画底是附着颜料、保护作品的重要载体，也是作品的有机部分。油画创作中，油画基底的制作是比较重要的一步，有着科学的程序和方法。在制作油画基底之前，应先绷画布。

### 1.3.1　绷画布

绷画布需要使用的工具有剪刀、绷布钳、钉枪、钉子。绷布钳的头部有约5cm宽的铁件，可在绷布时拉住画布边缘，达到拉紧画布的作用。钉枪用来将钉子钉入木框，以固定画布，钉子是专用的U形、防锈的镀铬钉或铜钉。

选择好框架和画布后(图1-27)，就可以进行绷画布操作，程序如下。

第一步，裁剪画布(图1-28)。画布的尺寸应根据画框的大小来确定，画布每边应该比画框多4～6cm(根据内框厚薄而定)，使画布在包过内框侧边后还有2～3cm。画布的经纬纹路要裁正，画布裁斜会因每边拉力不同使内框变形，内框变形则放不进外框里。

图1-27　框架与画布

图1-28　裁剪画布

第二步，绷画布(图1-29)。画布裁好后将它绷在一个带内斜边的内框上，绷布时画布的经纬线分别与框边平行。绷紧画布时，木框不能变形，四角均为90°。大尺寸的框架里面应加上十字、井字木料支撑，以免框架在绷紧的情况下外边凹陷。

第三步，固定画布(图1-30)。用手在一侧把画框两角拉平，拉紧画布，在两头的角处各钉两个钉子固定，再把画布四个角向外平拉，将画布尽量拉紧，把画布拉扯在画框背面并钉上钉子固定。

图1-29　绷画布

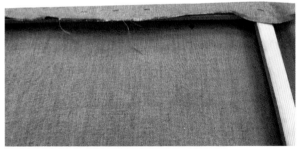

图1-30　固定画布

钉边角时，需要折角(图1-31)，绷装4个角(图1-32)会有多出的画布，需要把画布折叠压在画框背面，再在背面钉上钉子(图1-33)。在4个边角都钉两颗钉子后，再从一边的中间开始钉钉子，钉距大概4cm(图1-34)，用钉枪从画框中间先钉上3颗钉子，用绷布钳垂直拉另一面，也钉上3颗钉子，采用同样的方法钉另外两边。4边对应的位置钉上几颗钉子之后，再钉左组对边，然后再钉右组对边。以十字形向四边钉，拉布的力量要平均，布的自然经纬线应该平行。小尺寸的画一般是竖着绷画布(图1-35)，大尺寸的画可放平绷画布。绷框时不能只钉一边或一组对边，这样容易因拉力不匀而导致画布松紧不一致或松垮的现象。刚开始学习绷画布会出现拉不紧、松紧不一致等现象，往往需要拆掉一边再重复绷紧一次。

绷画布完成，效果见图1-36。

图1-31　折角

图1-32　绷装4个角

图1-33　背面钉上钉子

图1-34　钉距大概4cm

图1-35　竖着绷画布

图1-36　绷画布完成

## 1.3.2　制作油画基底

油画基底使用的材料主要有黏结材料和填充材料。黏结材料有动物胶和白乳胶等。动物胶有兔皮胶、鱼胶、骨胶、明胶等，由动物皮、骨骼和软骨熬制并去掉脂肪制成，是一种含蛋白的物质。动物胶干后画布收缩不大，可以很好地填补布与布之间的空隙，是西方古典画家常用的底胶，现在除了极少数追求纯古典画法的画家以外，大部分画家都不用了。有些动物胶相对比较脆，处理不当容易产生裂纹，所以要尽量薄用。白乳胶是现代画家常用的胶，它使用方便，制作出来的画布韧性强。填充材料主要有立德粉、钛白粉，钛白粉覆盖能力好，是一种很好的填充材料。

制作油画基底的作用有两个：一是填充布孔，便于作画。油画布都是经纬线编织，中间是多孔的，吸水性很强，如果在没有做底的画布上绘画，不仅要消耗许多油画颜料，而且很难达到

自己想要的绘画效果。二是使画布表面有一个隔离层，避免作画时颜料直接接触画布而腐蚀画布，对画布及绘画作品起到保护作用。有的棉、麻制品的纤维会因吸收颜料中的油变脆而毁坏画面，给作品保存带来了隐患。现在有些画家忽视基底的重要性，买市场上制作好的画布，市场上制作好的画布虽然方便，但因画家缺乏对画布基底成分的了解，给画布的使用与保存带来了隐患。如果基底没做好，即使油画颜料一层一层涂得很厚，下一层的色彩仍然会慢慢透出来，甚至导致油画脱层。只有基底做好了，画起来才得心应手，才能画出好作品，画出的作品即使经过长时间保存，画面仍然鲜艳、清晰。相反，基底没有做好，画面色彩会污、脏、灰暗，甚至色层会脱落。因此，油画基底制作非常重要，是油画创作的一个重要步骤，不能为了省事而省略这一步。画家最好自己制作基底，通常自己制作的基

底比市场上买到的现成基底画出作品的效果更好，保存更长久。

油画基底基本有3种：吸油基底、半吸油基底和不吸油基底。

### 1. 吸油基底的制作

吸油基底的主要填充材料是立德粉或钛白粉，黏结材料主要是白乳胶与水，制作过程如下。

第一步：将白乳胶兑水搅拌(图1-37，一份白乳胶兑三份水，冬天可以用温水)，搅拌均匀，使白乳胶完全融入水中。用干净的宽油画排刷将调好的胶水以或竖或横的方向(图1-38)均匀地刷到画布上(图1-39)。刷胶水时，笔刷压力不宜过大，胶水不宜太多，用力过大、胶水过多会使胶水渗透到画布背面，导致画布缺少韧性或粘到画框上，不便于将画布取下。

图1-37　白乳胶兑水搅拌　　　　图1-38　横向刷胶　　　　图1-39　将胶水均匀地刷到画布上

第二步：胶水干透后，用填充材料立德粉或钛白粉与白乳胶以1∶1的比例混合，加入三份水，搅拌直至调成如酸奶一样的流状物(图1-40)。用较宽的排刷将调好的粉底横向均匀刷到画布上(图1-41)，第一层粉底不宜用刷子反复在画布上刷，应沿一个方向薄薄地刷(图1-42)，第一层粉底刷太多容易渗透到画布背面。第一层粉底完全干后，用砂纸打磨画布(图1-43)，把画布上的线头与颗粒粉底打磨掉，如果线头过大，可以用刀片修去线头(图1-44)，注意刀片不要把布划破。再将调好的粉底竖向均匀地刷到画布上(图1-45)，这样反复刷粉底3～4遍(图1-46)，吸油基底制作完成(图1-47)。

图1-40　调成流状物　　　　图1-41　横向刷粉底　　　　图1-42　沿一个方向刷粉底

图1-43 打磨画布

图1-44 修去线头

图1-45 竖向刷粉底

图1-46 反复刷粉底

图1-47 制作完成

第三步：将画布举起，对着灯光看画布是否有光点渗透过来，检查粉底是否把画布眼填满。

**2. 半吸油基底的制作**

半吸油基底的主要填充材料是立德粉或钛白粉，黏结材料主要是白乳胶与水，制作过程如下。

第一步：将白乳胶兑水搅拌(一份白乳胶兑三份水，冬天可以用温水)，搅拌均匀，使白乳胶完全融入水中。用干净的宽油画排刷将调好的胶水以或横或竖的方向均匀地刷到画布上。这一层胶水完全干后，再用砂纸打磨画布上的线头，直到布面平整。胶水不能反复刷，如果胶水渗透了画布，会把画布与画框粘在一起，容易造成画面的损坏。

第二步：具体操作可参考吸油基底制作的第二步。

第三步：将白乳胶与钛白粉搅拌(如果胶太干可少量兑水)，用画刀保持一定斜度将搅拌好的底料均匀刮到画布上，用刀顺着一个方向刮，直到布面平整，半吸油基底制作完成。

### 3. 不吸油基底的制作

不吸油基底的主要填充材料是立德粉或钛白粉、亚麻油，黏结材料主要是白乳胶、水与油画颜料，制作过程如下。

第一步：具体操作可参考半吸油基底制作的第一步。

第二步：胶水干透后，用填充材料立德粉或钛白粉与白乳胶以1∶1的比例混合，加入三份水，搅拌直至调成酸奶一样的流状物。再加入几滴墨汁和少许亚麻油(亚麻油要逐滴倒入)，反复搅拌直到油水混合成流动黏稠状。用较宽的排刷将调好的粉底以或横或竖的方向均匀刷到画布上。画布干透后，用画刀或小刀轻轻打磨画布，将布面上的线头去掉，再用较宽的排刷将调好的粉底以或横或竖的方向均匀刷到画布上，如此反复2～3遍，浅灰色的不吸油基底制作完成。

还可以用油画颜料来做不吸油基底，在刷好粉底的画布上，用油画颜料钛白与熟褐、土红、橄榄绿等调出浅浅的灰色颜料，用油画刀将灰色颜料薄薄地、平整地刮到画布上，也可以根据画面色调调出与色调相近的底色来做底，干透了就可以绘画了。

根据以上步骤在画布上制作出油画基底，绘画时手感舒适，笔、颜料、油的运用能恰到好处，能更好地表现各种绘画效果。

| 第2章 |

# 油画技法

　　油画技法是绘制油画的方法，不仅与使用的材料密切相关，也与不同时期、不同风格的表现手法有关，各种技法常常互相结合、交错使用。了解技法、掌握技法可以帮助绘画者更好地进行油画学习、油画创作。绘画者可以在学习、研究西方油画技法的基础上，融合中国传统绘画技法，探索新的油画技法，达到创新的目的。

# 2.1 油画的基本技法

油画技法丰富而复杂,本节主要介绍透明画法、不透明画法、直接画法、间接画法、平涂法、厚涂法。

## 2.1.1 透明画法

透明画法是古典油画的重要技法之一,透明画法的效果是不同颜色的透明或半透明色层相互叠加,当光线射入透明色层会被下面的色层反射回来使被罩染层的色彩改变,产生一种透明灰色的视觉效果,能极大地提高油画艺术的表现力,使油画作品更加细腻、耐看。

### 1. 透明画法的基本步骤

(1) 素描稿。素描稿要与承载作品的油画布等大,根据需要将主要部分画出即可。素描稿要解决构图比例及描绘物体造型的准确性等问题,也可将素描稿画成一幅完整的素描作品。

(2) 拓稿(图2-1)。素描稿完成后,在素描稿背面涂抹上铅笔粉或木炭条粉,然后将素描稿的四边用纸胶带粘在画框上固定,用一支圆珠笔拓稿,这样就不会因造型不准确在画布上反复修改而把画布弄脏。拓稿时,一般只是用线条把各部分轮廓画下来。拓稿需要尽量精准,也可以将一张硫酸纸平铺在素描稿上,用铅笔以线描的形式先把素描稿透到硫酸纸上,再把木炭条粉涂在硫酸纸的背面,然后把硫酸纸用纸胶带固定在画布上,再将稿子透到画布上。也可以使用九宫格放大法,即在素描稿上画上格子,并按照一定的比例在画布上画出相同数目的格子,根据格子确定每个造型的位置,格子越小越容易找准图像。也可以利用投影仪,把画面投射到画布上拓稿,用

这种方法拓稿需要注意透视问题,否则画面会变形。如果所画作品画幅较小,也可以打印一张与画面尺寸一样大的图,将打印图背面涂抹上铅笔粉或木炭条粉,然后将图的四边粘在画框的侧面固定,以免拓稿时出现移动和错位,再用硬铅笔或圆珠笔拓稿。

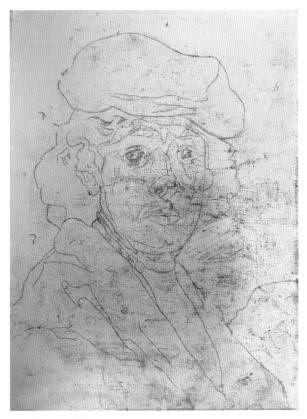

▲ 图2-1 拓稿

(3) 定稿(图2-2)。拓稿后,用墨汁或油画颜料把形勾勒出来,或用长锋勾线笔蘸松节油调熟褐颜料在画布上勾线定稿。勾线不仅仅是原稿的复制,还应继续提高形的准确度。勾线完成后,用柔软的笔或刷子把多余的铅笔粉或木炭粉从画面上扫除以免弄脏底层色。

(4) 画出素描关系。用单色颜料在画布上画出准确的油画素描稿(图2-3),其准确程度要与最后完成的效果相一致。这个过程中主要靠松节油调色,目的是干得快。

(5) 提白(图2-4),用狼毫笔从画稿的亮部色开始一个局部一个局部地入手描绘。先画灰的部分,逐渐转入暗部,画重的深色部分也加入白颜料来调整。由白到粉白、浅灰、深灰,画出厚实的亮部作为最亮部分的色调。每提白一遍,等完全干后再进行下一遍提白,提白完成后可得到一个很完整的黑白灰油画素描稿。提白时,也可根据基本色相(色调倾向)确定素描关系。提白不追求画面色彩丰富,主要要求素描关系合理、准确。从简单概括开始,大面积的地方铺上色后需要画虚时可用扇形笔轻扫,也可蘸一点颜色扫,减弱笔触。明暗交界处可先用厚色铺色,然后用扇形笔轻扫。用扇形笔轻扫有利于衔接色块,得到柔和的效果。

(6) 调色定调(图2-5)。塑造好素描关系后,就可以开始绘制局部或基调的色彩,这种色彩是由固有色或接近固有色的半透明色薄涂所产生的,用软毛笔、软布等工具完成。

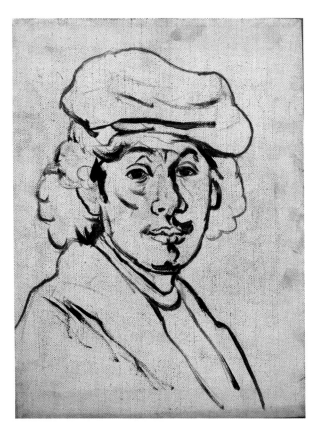

▲ 图2-2　定稿

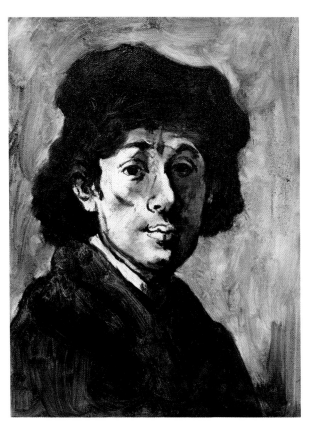

▲ 图2-3　油画素描稿

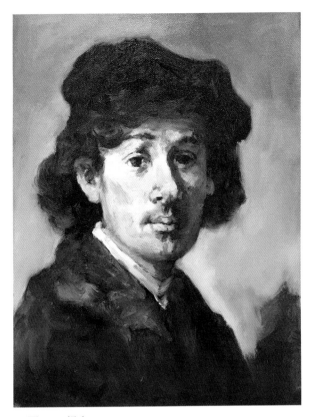

△ 图2-4  提白

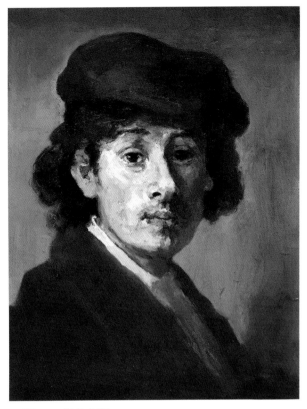

△ 图2-5  调色定调

采用透明画法进行油画创作开始时是较少光泽或没有光泽的，用含油量低的白色或者接近白色的颜料来进行底层塑造(如果管装颜料中油太多，就挤出一些颜料放在报纸上以滤去过多的油)，也可以将少量的颜料(如黄赭色或绿土色料)加入白色颜料中并充分混合。底层用混合色塑造会干得很快，画面底层色干透后，用松节油加入少量三合油或亚麻油调所需要的透明油画颜料将画面刷一遍，可以将钛白颜料调冷的颜料和暖的颜料交替使用来塑造(图2-6)，使之产生微弱的色彩变化。

调色定调的一般顺序如下。

① 从主要部分开始画色彩关系，逐渐求变化，并且区别主次，讲究虚实。

② 铺好整体大色调后，开始从局部刻画，可

塑造到五至六成，特别强调形体的准确，色彩开始有变化。

③ 造型上先整体后局部，色彩上先统一后变化，笔法多用平涂，颜料用油画刀搅拌调出足够的量，完成后应有剩余。

④ 色彩变化追求局部要点，从一些要点开始深入刻画。

(7) 罩染薄涂(图2-7)。罩染是将媒介剂(常用经典丽坤)与颜料混合，用柔软的画笔在底层画的基础上染出薄而透明的色层，逐层罩染，直至达到所需要的效果。

罩染色可以确定绘画的整体气氛，初步的色层非常概括，稀释后的颜色覆盖画面的大部分地方。当色彩逐渐明显时就进行薄涂，用不透明色在透明色的一些部分薄涂以增加体积感、质感、

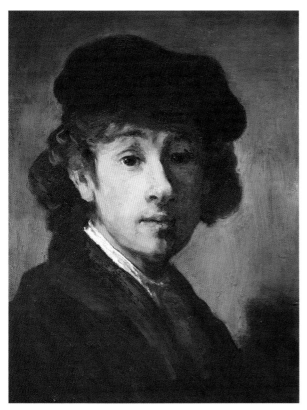

▲ 图2-6 交替调色效果

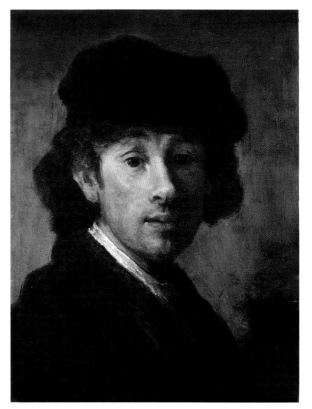

▲ 图2-7 《伦勃朗自画像》临摹图 罩染薄涂

高光和细节。一幅采用透明画法的油画可以交替覆盖罩染与薄涂的色层，直到最后完成。罩染的过程也是深入刻画的过程，可以使颜色更丰富、更饱和。

### 2. 采用透明画法需要注意的问题

（1）透明色层是指油画颜料与媒介剂调和后，使色层处于透明状态并且产生透射作用，它的层次美感主要来源于干性油的透明特性以及透明色层相互叠加产生的微妙变化，因此媒介剂的运用和罩染色彩的先后顺序非常重要。

（2）色彩的透明度可以通过加入媒介剂进行控制，使油画颜料的覆盖性变弱，透明色层的透明度把握不好容易造成画面脏、灰、不透，因此进行肥盖瘦处理是比较好的方法，即在一遍含油相对较少即"瘦"的色层上用含油相对较多即"肥"的色层来罩染，如果不进行肥盖瘦处理，会使罩染挂不住色。

（3）两种透明度相近的颜色进行叠加，色彩的先后顺序会影响透明色层叠加的效果。不同色相的透明色层相互叠加，运用不均匀的罩染手法，可以使画面的色彩有丰富的变化。逐层罩染时要待前一遍颜色干透后才能继续下一遍。

（4）罩染的好处有很多，但切忌通篇、无度地罩染，应以画为主，以染为辅，两者的主次顺序不要颠倒，成功的罩染取决于底色的塑造。罩染前尽力塑造到位，画出一个完整的透明画面，笔触肌理有确切的意义，画出足够亮的暗部反光，如画脸的亮部时故意画得更亮一些。局部染时，根据起伏局部地染出亮部各种微妙的转折或色晕。整体染时，调好一个颜色均匀地大面积

染。混合染时，确定色彩倾向，调出各种微妙的透明色反复染，可以达到较好的效果。

(5) 罩染应在整个作品表面进行，以产生整体的效果。罩染时，应试着将整个画面用较深或较暖的颜色在一个层次中进行，冷色和半透明的色彩则在下一个层次进行。不够充分的局部或吸油的地方，用媒介剂调透明油画色进行反复、多层次的罩染。不满意的地方可用纸巾擦去，重新进行刻画，直到画面达到满意效果为止。

(6) 透明罩染阶段最好使用白瓷调色板，这种调色板的优点在于能够确定颜色的色彩倾向、浓度及透明度。这一阶段一般不使用白颜色，但也有例外，有时需要半透明的效果可以加入适量白色，不透明色彩在加入适量白色和媒介剂后会变得半透明起来。

## 2.1.2　不透明画法

不透明画法即不透明覆色法，有利于塑造形体体积，增加画面色彩的饱和度。采用不透明画法可进行颜色多层次塑造，也可进行一次性着色(也称直接画法)。

采用不透明画法进行颜色多层次塑造的基本步骤如下。

(1) 用单色油画颜料起稿画出形体大貌。

(2) 用颜色进行多层次塑造。中间调子和亮部层层厚涂，暗部画得较薄，这样使画面形成明暗、厚薄的色块对比，体现色彩的丰富韵味与肌理效果。多层次塑造作品的时间一般较长，画完一层后，待色层完全干透再进行下一层描绘。

《肖像之一》(图2-8)、《肖像之二》(图2-9)就是采用不透明画法多层次塑造来表现作品。尼古拉·费欣用笔精妙，笔拌色，或涂抹，或挥洒、堆砌，浓厚的色块、重色的背景、亮艳的肤色，时而是颜色强有力的堆积，时而是轻轻掠过留出底色，时而用刮刀代替笔使画面产生不同层次的肌理效果，使激情得到淋漓尽致的抒发。

▲ 图2-8　尼古拉·费欣 《肖像之一》

## 2.1.3 直接画法

直接画法是用色彩直接塑造形体，从而达到形色兼备的绘画方法。直接画法凭借对物象的色彩感觉直接铺设颜色，从起稿到作品完成都直接在画布上进行，造型、色彩、色调、明暗、细节等各方面同时兼顾，每笔所蘸的颜料比较厚，色彩饱和度高，笔触也较清晰，个别不如意的颜色用画刀刮去后继续上色调整。直接画法的笔法自由、无拘束，易于表达作画时的激情，使画面效果生动。

直接画法须讲究笔势的运用即涂法，才能达到色层饱满的效果，常用的涂法有平涂、散涂和厚涂。平涂就是用单向的、力度均匀的笔势涂绘大面积色彩，平涂适合在平稳、安定的构图中塑造静态的形体。散涂就是依据所画形体的自然转折趋势运笔，笔触比较松散、灵活。厚涂就是全幅或局部地厚堆颜料，形成厚的色层或色块质地，强化形象，表现趣味。

图2-9 尼古拉·费欣《肖像之二》

直接画法的基本步骤如下。

(1) 起稿。在画布上勾画出物体的轮廓并处理好大致的素描关系，有的画家用松节油将熟褐或群青稀释后在画布上直接起稿(图2-10)，画出物像基本造型。因为褐色是一种中间色，易于与其他任何颜色协调，熟褐所勾画的轮廓在作品完成后所残留的一些断断续续的边线，可以呈现出一种特殊的色彩效果。

(2) 着色。调出与固有色近似的色彩，用较宽的油画笔调浓稠而单纯的油画色，从脸部受光部开始顺着人物基本结构铺色塑造(图2-11)，画出主体画面总的色彩感觉(图2-12)，反复塑造几次之后，人物的基本结构以及素描关系逐渐明确(图2-13)。色调应比最后要达到的效果鲜明一点，随着不断深入地刻画，各种不同的灰色会自然而然地把这种"过火"的色相关系处理得恰到好处。

(3) 深入刻画(图2-14)。从亮部开始画起，逐步延续到暗部，亮部色层一般都画得比较厚，并有意识地制造肌理效果。暗色一般都画得比较薄，大的色彩关系明确后，对细节进行刻画，反复塑造，直到满意为止。注意大的色彩关系和结构造型，色彩造型要准确。

(4) 整体调整(图2-15)。画面塑造基本完成后，调整整体关系，丰富画面细节和除去不必要的细节，使整个画面虚实相生，主体突出。

图2-10　直接起稿

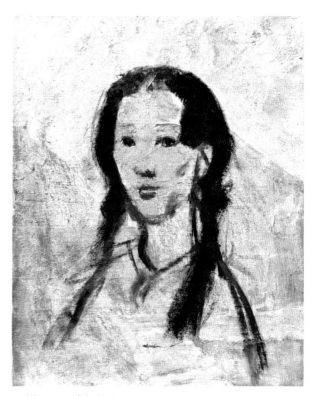

图2-11　铺色塑造

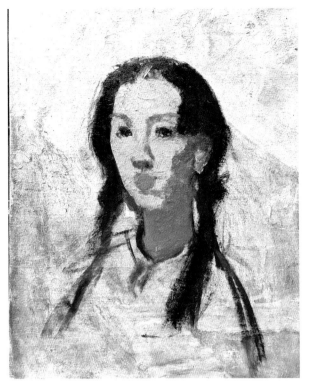

▲ 图2-12 画出主体色彩

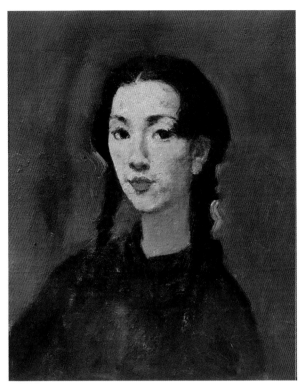

▲ 图2-14 深入刻画

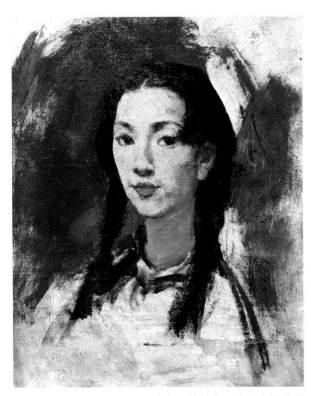

▲ 图2-13 明确人物的基本结构及素描关系

▲ 图2-15 整体调整

### 2.1.4 间接画法

间接画法是在油画绘制过程中，用具有透明特性的媒介剂调和油画颜料，通过多次、有序的透明色彩与不透明色彩的交叉重叠，达到色层丰富效果的画法。采用间接画法时，各种暖色、冷色的透明、半透明罩染与固有色的薄涂交替运用，或浅色覆盖相对较深的颜色，或相对较深的颜色覆盖浅色，形成冷、暖交融，色彩美妙、层次丰富的画面。这种丰富的画面层次感不是直接从表面反射出来，而是通过透明、半透明色层折射或渗透出来。

间接画法的基本步骤如下。

(1) 勾线定稿(图2-16)。将油画颜料用稀释剂稀释后，勾出物体轮廓、结构、透视、动态关系(图2-17)。

(2) 描绘基底色。用媒介剂(松节油或三份松节油与一份亚麻油稀释)与油画颜料调出肤色的基本色，用狼毫笔将调好的色彩薄薄地涂出面部受光与暗部关系(图2-18)，画出一个不透明的、稳定的中间暖调子的色底。这一层形体准确，油色不能太多，如果油色太多，可用软毛干笔轻轻扫一遍，或用海绵、软布吸去多余的油。衣服画出半透明的底层色(图2-19)，这一层常被作为画面深色区域色彩而保留到作品完成，使画面显得松动、透气。

(3) 反复塑造。用松节油稀释亚麻油(比例为3∶1)后，与油画颜料调出肤色与服装的色彩，在原有的基础上薄薄地画出色彩的固有色关系与黑白灰关系，保持暗部的透明性(图2-20)，反复塑造、深入刻画(图2-21)。

图2-16  勾线定稿

图2-17  勾出物体轮廓、结构、透视、动态关系

图2-18　面部受光与暗部关系

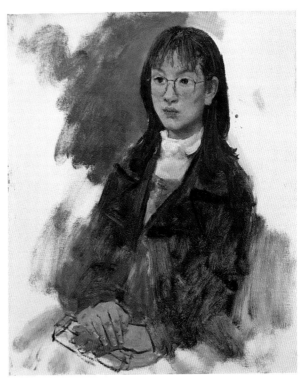

图2-20　保持暗部的透明性

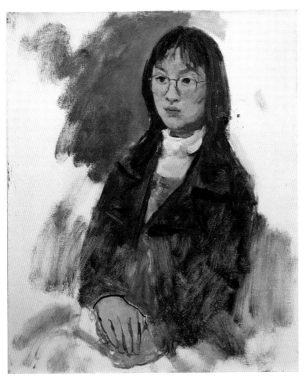

图2-19　衣服画出半透明的底层色

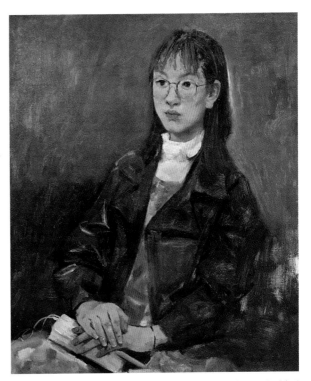

图2-21　反复塑造、深入刻画

(4) 罩染透明色。画面塑造充分后，放置一两天待颜料干至不粘手时，开始罩染。将罩染媒介剂调和纯色透明颜料，用柔软的画笔在底层画面的基础上染出薄而透明的色层，逐层罩染(图2-22)，直至达到色层丰富的效果。

罩染媒介剂可以用液态罩色剂，如荷兰泰伦斯牌罩色光油、马利牌罩色媒介剂等，也可以用膏状透明媒介剂，如英国温莎牛顿牌丽坤媒介剂、法国LB牌弗拉芒媒介剂、郑州天马玛蒂树脂媒介剂等，常用的是丽坤媒介剂。

(5) 局部塑造(图2-23)。画面罩染后，还需对局部继续塑造，如人脸、脖子与手亮部等处，使画面丰富起来。

(6) 局部罩染。某些罩染还不够充分的局部或有些吸油的地方，可用媒介剂调和透明油画颜料再进行罩染。

(7) 调整完成(图2-24)。充分塑造与罩染后，再根据画面整体效果做适当的调整，完成作品。

一幅作品是在塑造与罩染交替、反复多次后完成的，罩染的过程也是深入刻画的过程。塑造是在罩染后未干时进行，罩染则是在画面干透后进行，即上层罩染色未干时，用颜料进行塑造覆盖，待塑造颜料干透后再罩染，有时两三遍即可，有时需要很多遍。

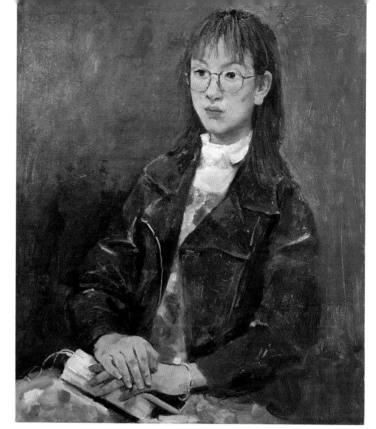

▲ 图2-22　逐层罩染

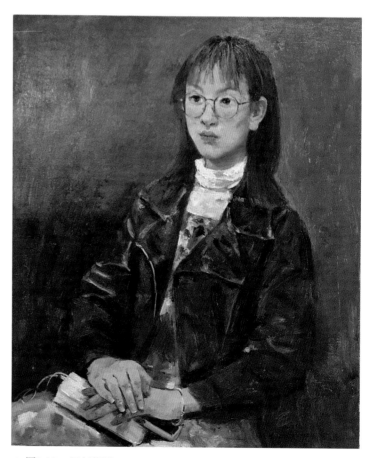

▲ 图2-23　局部塑造

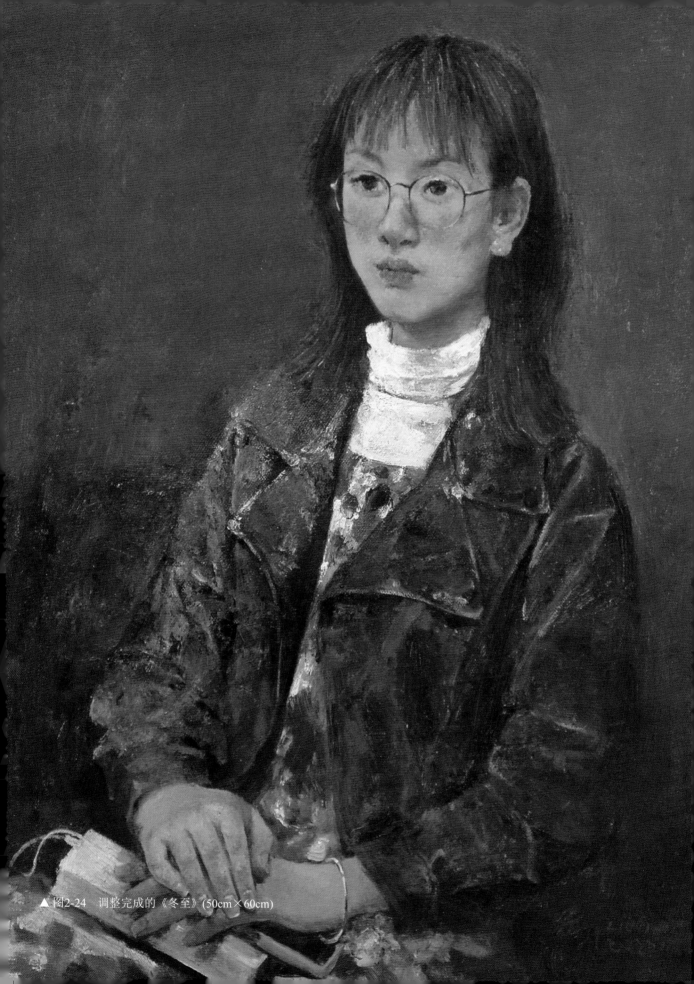

▲图2-24 调整完成的《冬至》(50cm×60cm)

## 2.1.5 平涂画法

平涂画法是表现油画平面化的主要画法，即用平涂的方式表现图像、空间、布局，使画面显现平面化，产生二维空间效果。平涂画法打破古典绘画的束缚，融入当代的审美价值取向，追求一种主观的、纯粹的、平面化的造型语言和色彩语言。平涂画法在构图上运用分解、重组、加工的方法，使画面在形式上获得装饰性的美感和趣味；在色彩表现上用高纯度的色彩，用大胆、奔放、自由、简洁、明快的平涂形式增添画面的视觉冲击力。

马蒂斯的《含羞草》(图2-25)、《国王的悲伤》(图2-26)是典型的采用平涂画法的作品。马蒂斯采用平涂画法，把绘画视为平面的装饰，利用主观的色彩而不是光和影来描绘物象，有意减弱画面的深度感和物象的体积感，将高纯度的平面色块在画中组合，使其形成冲突、对比、平衡与和谐的关系，产生音乐般的节奏。作品造型简练，色彩鲜艳、浓烈，线条弯曲起伏，笔法平涂，轻松流畅，散发着儿童般的天真稚趣，萌发着生命的朝气。

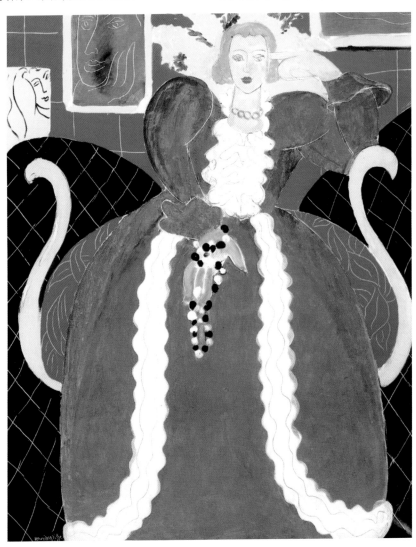

▲ 图2-25　马蒂斯《含羞草》

## 2.1.6 厚涂画法

厚涂画法与平涂画法相对应，是通过厚堆黏稠颜料塑造质感、产生肌理效果的绘画方法。采用厚涂画法的作品给人一种雕塑般的感觉。由于厚涂的颜料干得很慢，在作品最后完成之前，厚涂的颜料可以多次刮掉、修改、重构、堆砌，创造质感的同时可以使颜色更加丰富。油画笔、调色刀、油漆刷子、刮灰刀等都可用来画厚涂油画。

卢西安·弗洛伊德的《自画像》(图2-27)、《肖像》(图2-28)是典型的采用厚涂画法的作品。卢西安·弗洛伊德用厚涂画法来表现富有生命力的人物肖像，在厚厚的颜料中穿梭的线条，简练、率真，粗粝的笔触，反复重叠、堆砌的颜料，塑造和描绘出人物肌理、体积、厚度，表现自我对生命的感知与对审美的认知。

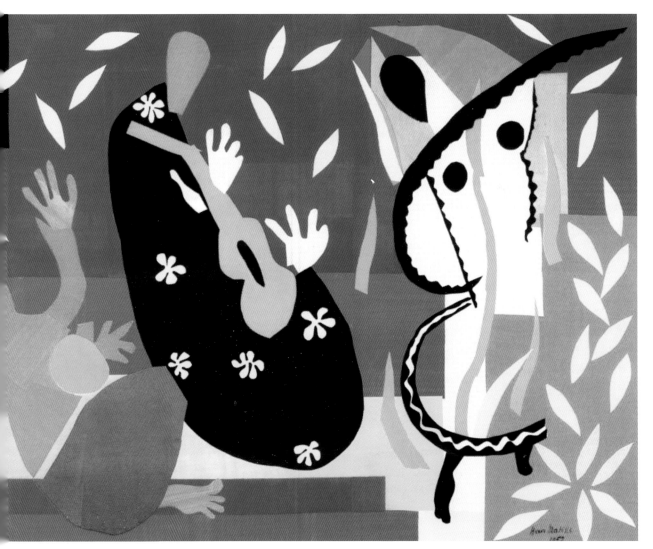

▲ 图2-26 马蒂斯《国王的悲伤》

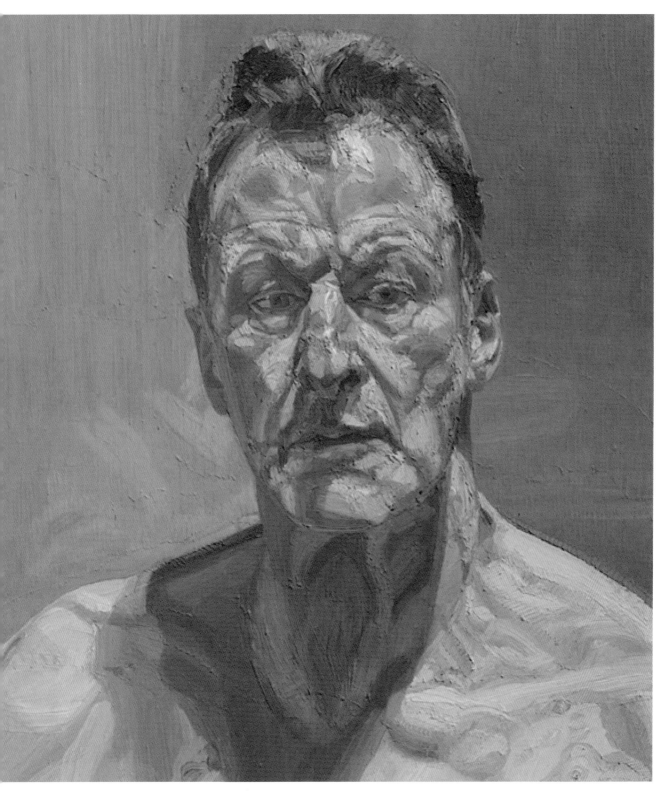

图2-27　卢西安·弗洛伊德《自画像》

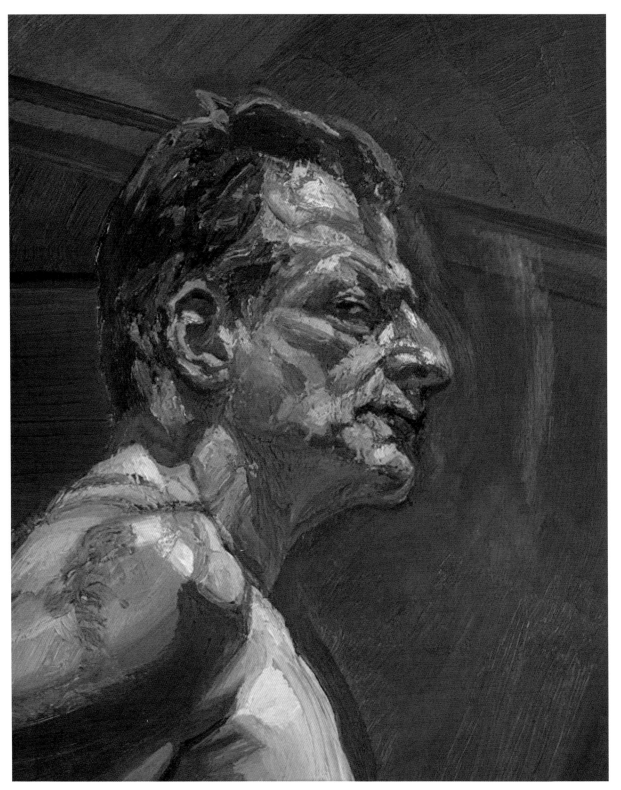

▲ 图2-28 卢西安·弗洛伊德《肖像》

## 2.2　油画技法的基本原则

深入了解油画颜料的特性、绘画层次间的关系，有助于对绘画色彩效果的把握和绘画作品的长久保存。油画绘制过程中，各层次间的关系一般遵从以下基本原则。

### 2.2.1　肥盖瘦

所谓肥盖瘦，是指在油画绘制过程中，先铺的油画颜料应比后面使用的油画颜料所含干性油的成分要少，这样上面含油多的覆盖层材料中的部分油分就容易渗入底层，使两个层次间产生良好的衔接关系；反之，将造成色层的脱离或开裂。作画时，应先用挥发性溶剂(如无味稀释剂等)调颜料画底层色，然后可逐渐增加亚麻油、核桃油等干性油的比例调色来画覆盖层。

### 2.2.2　快与慢

油画绘制过程中，底层通常选择干燥速度比覆盖层干燥速度略快的颜料，先用快干的颜料画底层，干燥后用慢干的颜料画覆盖层，这样就不会影响覆盖层颜料的衔接牢固度，也有利于缩短作画的过程和细节刻画的过程(一次性完成的油画不遵循该原则)。

### 2.2.3　薄与厚

在绘制具有一定厚度的多色层油画的过程中，一般情况下应先画薄的色层，后画厚的色层。因为厚的色层干燥速度慢，薄的色层干燥速度快，如果先画厚的色层，底层干燥过程中会将覆盖层已干燥的薄色层拉裂。过厚的色层会因为表里干燥速度不一而形成开裂或起皱，因此绘制厚的色层可以通过多画几遍薄的色层来达到效果。

## 2.3　油画绘制中常见的问题

油画绘制过程中，由于材料、制作等多种原因，画面会出现一些问题，如吸油、黏滞、腻滑、干燥等，下面对这几种问题进行简单的分析。

### 2.3.1　吸油

吸油是指颜料表层发灰、变暗而无法使画面显现色彩的本来面貌。吸油不仅影响色彩，还会产生粉化，使颜料黏结力下降，影响色层的黏合度。底子没有做好、在半干的色层上作画、使用劣质油画颜料或媒介剂使用不当等都是导致吸油的原因。防止出现吸油问题可从底子的制作、媒介剂的使用和调整绘制步骤几方面着手。

(1) 制作油画基底时要用质量好的材料，按

正确的比例进行配制，仔细制底。

(2) 不同层次使用不同的媒介剂，底层应用松节油，覆盖层则用干性油媒介剂或含有树脂的混合媒介剂调色，遵循肥盖瘦的原则，逐层增加颜料中含油的比例。

(3) 作画时要有步骤地深入，让画面一遍一遍地干透，当天不能画完或画得不理想的地方可用画刀将多余颜色刮去以便画面及时干透。在吸油处作画或进行局部修改时可先用媒介剂刷一下画面，使颜料恢复湿润时的色泽后再画，让色彩更接近先前所画的颜色。

### 2.3.2　黏滞

黏滞是指画后颜料长时间不干。画面表面发生黏滞的现象是由干性油媒介剂不纯净混有非干性油、松节油或树脂等溶剂中有不能挥发的成分，或使用挥发十分慢的溶剂等造成。黏滞会给油画绘制带来困难并容易使灰尘附着在画面表面难以清除，处理黏滞的最好办法是将颜料彻底刮去重画。

### 2.3.3　腻滑

腻滑是指画面表面过于油腻光滑。腻滑不仅给油画绘制带来困难，还会影响颜色层之间的黏合度，长时间保存后表面油性还会变黄、起皱和变暗。产生腻滑的原因主要是油画颜料中加入过多的油性媒介剂。防止画面腻滑的方法是控制油的使用，除在底层使用挥发性稀释剂外，厚涂色层时基本不加油性媒介剂，管装颜料含油过多则可先挤在吸油的纸上吸去部分油分，过于腻滑的颜色层可用少量溶剂轻轻擦洗或以细砂纸蘸溶剂打磨一遍再作画，溶剂的溶解强度以不溶解底层颜料为好。

### 2.3.4　干燥

干燥是指画面颜色呆板、干枯或色层衔接生硬，使油画作品缺乏特有的魅力。干燥的时间因材料、色层厚度和通风情况的不同而不同，一般为三个月到半年。避免干燥的办法是给油画作品上光油，上光油还有统一画面光泽效果、隔离空气、保护画面的作用。作品完成一段时间后或出现干燥时及时上光油，上光油前要将画面的灰层去掉，根据不同的画面选择不同的光油，使画面达到特定的光泽效果。上光油要在干燥、干净的室内环境进行，要把画面平放并使用优质的不掉笔毛的宽刷子涂刷，控制光油量，光油过多时要及时扫去，必要时可以刷两次光油。

| 第 3 章 |

# 西方油画语言风格的
# 发展与演变

西方油画自15世纪诞生到21世纪，受时
代、社会、民族、审美习俗、油画艺术自身发
展等因素的影响，语言风格在不同的历史时期
有着不同的特征。

　　油画是西方绘画中最重要的画种之一。15世纪以前，欧洲主要采用蛋黄乳液一类调和剂混合颜料绘制蛋彩画，称为坦培拉绘画。画家们在谙熟和热衷于层层罩染技法的坦培拉绘画时，渐渐地发现它的缺陷与不足，如颜色之间难以融合、衔接，色彩不够柔和、艳丽，小笔多次排线描绘过于费时费力，在潮湿的环境下易发霉和抗碰撞能力不足等。鉴于此，有的画家采用透明漆上光以保护画面，也有的画家在坦培拉底层画面上做多层透明色罩染的上光油画或釉染，这便形成了混合技法，即非坦培拉亦非油画的油性坦培拉绘画技法。文艺复兴时期的达·芬奇、拉斐尔、米开朗基罗三位杰出画家，他们的画作并非纯油画，达·芬奇的《最后的晚餐》(图3-1)就是油性坦培拉绘画。达·芬奇虽然对油性颜料进行过多次研究与运用，但技术不够成熟，致使许多作品没能留存下来。

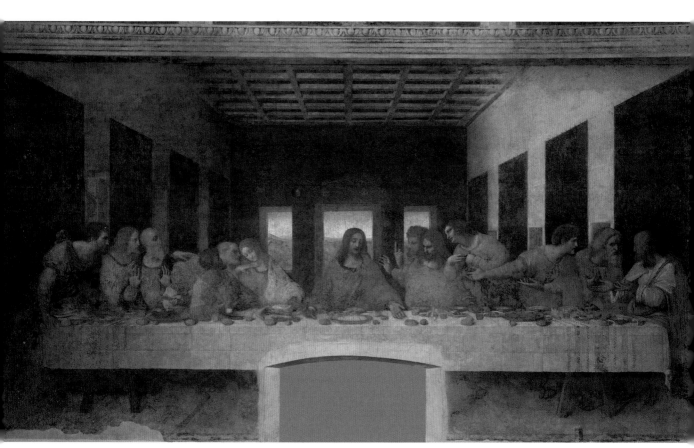

▲ 图3-1　达·芬奇《最后的晚餐》

　　15世纪，荷兰画家扬·凡·艾克(Jan Van Eyck)(1385—1441)在前人的基础上，经过不懈的研究和实验，制作出了理想的颜料调和剂，用亚麻油调和矿物颜料粉末作画，创作出了真正意义上的油画。扬·凡·艾克的《阿尔诺芬尼夫妇像》(图3-2)和《根特祭坛画》被认为是欧洲油画发展史上最早的重要作品，扬·凡·艾克被称为油画之父。

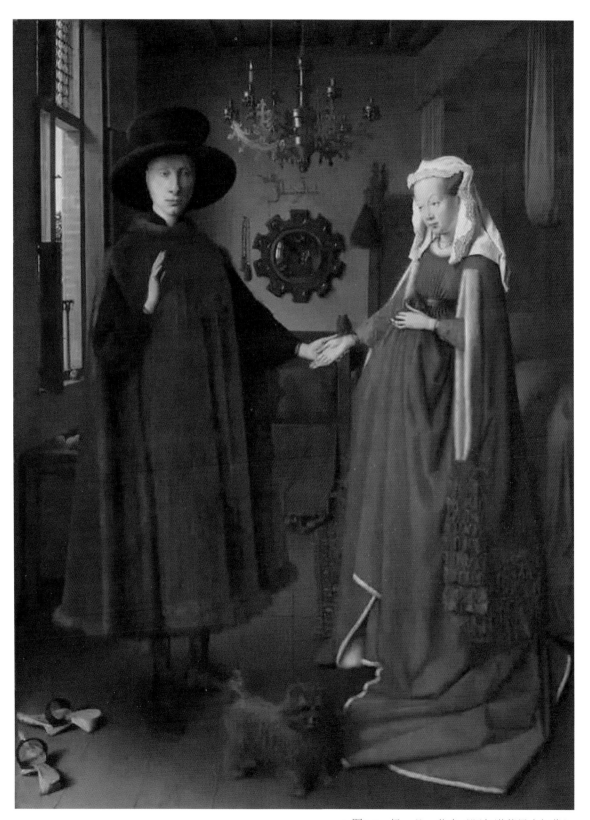

▲ 图3-2 扬·凡·艾克《阿尔诺芬尼夫妇像》

西方油画自15世纪诞生到21世纪，历时5个多世纪，受时代、社会、民族、审美习俗、油画艺术自身发展等因素的影响，西方油画艺术在不同历史时期的发展与演变过程中有着不同的艺术风格，不同时期的油画艺术风格分别为15—16世纪早期古典油画、17—18世纪写实油画、19世纪近代油画、20—21世纪现代与后现代油画。

# 3.1　15—16世纪早期古典油画

15—16世纪的欧洲正处于文艺复兴时期，文艺复兴的原意就是在古典规范的影响下，艺术和文学的复兴。人们赞美古典艺术主要是因为它把人作为宇宙的中心，希腊哲学家普罗泰戈拉的名言"人是万物的尺度"体现了文艺复兴的观点。艺术以人为中心，赞美人生、赞美人体、赞美自然，画家们为摆脱单一的以基督教经典为题材的创作，开始对生活中的人物、风景、物品进行观察和直接描绘，有的画家完全描绘现实生活的实景，即使宗教题材的作品也包含明显的现实世俗因素。画家们继承希腊、罗马的艺术观念，即不仅注重作品要描述某一事件或事实，还要揭示事件或事实的前因后果，于是形成了注重构思典型情节和塑造典型形象的艺术手法。与此同时，画家们将绘画艺术与科学理论结合，探索解剖学、透视学在绘画中的运用，将造型法、构图法则和色彩理论等应用到绘画中，形成了造型的科学原理。人体解剖学的运用使绘画中的人物造型有了准确的比例、形体、结构关系。焦点透视法使绘画通过构图形成幻觉的深度空间，画中的景物与现实中定向的瞬间视觉感受相同。明暗法使画中的物象统一在一个主要光源发出的光线下，形成由近及远的清晰层次。15—16世纪初，人文主义的艺术主题与追求写实的艺术观念使这个时期的油画形成古典写实风格，注重感情的浪漫主义精神同古典美术冷静的节制与稳定的紧密结合，以及空间与形的和谐。16世纪20年代后产生并盛行的样式主义，既倾慕米开朗基罗和拉斐尔的典雅风格，又务求新奇，形成具有独立个性特征的绘画风格。

## 3.1.1　早期古典写实油画

15—16世纪，油画艺术发展初期的历史条件奠定了油画的古典写实倾向。早期古典写实绘画风格的主要特征，即复兴希腊、罗马的艺术风格，注意形式的完美与和谐，重视线条的清晰和严谨，注重构思典型情节和塑造典型形象，运用解剖学知识进行人物造型，注重比例、形体、结构关系，画面视觉空间运用透视学知识形成与现实相同的幻觉深度空间，运用明暗法将物象统一在一个主要光源发出的光线下，形成由近及远的清晰层次。

意大利是文艺复兴的中心，油画艺术取得了很高的成就。达·芬奇的《蒙娜丽莎》《最后的晚餐》《抱银鼠的女子》(图3-3)，米开朗基罗的《创世纪》，拉斐尔的《天使》《圣母的婚礼》《草地上的圣母》(图3-4)、《椅中圣母》《雅典学院》，乔尔乔内《劳拉像》(图3-5)、《暴风雨》，提香·韦切利奥的《乌尔比诺的维纳斯》《花神》(图3-6)，委罗内塞的《威尼斯的凯旋》《加纳的婚礼》(图3-7)，丁托列托的《银河的起源》《苏珊娜出浴》(图3-8)，德国丢勒的《圣希罗尼穆斯·霍尔茨舒尔像》《四使徒》(图3-9)，荷尔拜因的《亨利八世肖像》等都是文艺复兴时期欧洲优秀的油画代表作品。

▲ 图3-3 达·芬奇《抱银鼠的女子》

▲ 图3-5 乔尔乔内《劳拉像》

▲ 图3-4 拉斐尔《草地上的圣母》

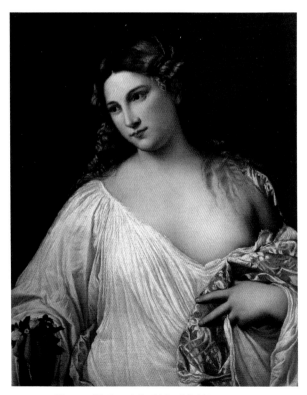

▲ 图3-6 提香·韦切利奥《花神》(19cm×23.5cm)

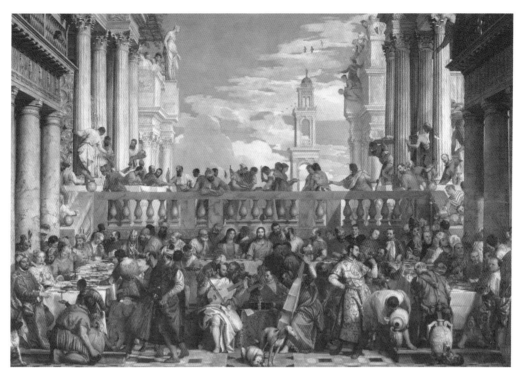

图3-7　委罗内塞《加纳的婚礼》

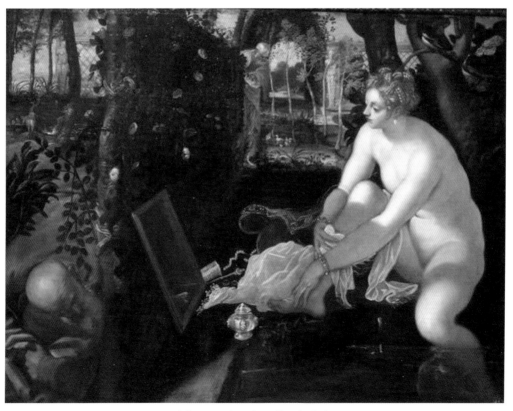

图3-8　丁托列托《苏珊娜出浴》

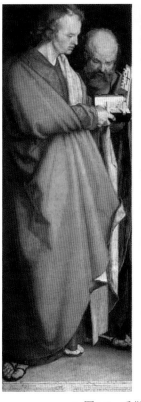
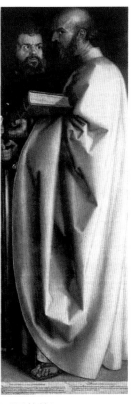

图3-9　丢勒《四使徒》

## 3.1.2　样式主义油画

样式主义又称风格主义，是16世纪20年代后产生的一种绘画风格，既倾慕米开朗基罗和拉斐尔的典雅风格，又务求新奇，注重人体描绘，采用夸张手法，强调细节的修饰和想象，布局多呈幻想结构，打破透视法则，任意发挥透视技巧，用色光怪陆离，不遵循常规。样式主义的艺术并未形成统一的风格，艺术家们广采博收盛期文艺复兴大师之长，增加雍容华贵和矜夸傲慢的贵族气派，突出个性的表现，刻意追求形式之美。

样式主义油画的代表画家及作品有朱里奥·罗马诺的《巨人厅》《牧羊人的崇拜》，雅各布·达·蓬托尔莫的《约瑟在埃及》(图3-10)、《基督下葬》，帕尔米贾尼诺的《长颈圣母》(图3-11)、《丘比特制弓》，巴萨诺的《最后的晚餐》，罗索·菲伦蒂诺的《下十字架》《圣母的婚礼》，布伦齐诺的《寓意》《埃诺拉与儿子肖像》(图3-12)，安德烈·德尔·萨托的《哈匹圣母》《琳达与天鹅》，普里马蒂乔的《圣家庭与圣伊丽莎白及施洗者圣约翰》，卡隆的《三巨头执政下的屠杀》《蒂布尔的女卜者》，老古赞的《潘朵拉魔瓶前的夏娃》，小古赞的《最后的审判》，让·克卢埃的《弗朗索瓦一世像》《戴安娜画像》，尼古拉斯·希利亚德的《玫瑰丛中的青年男子》，阿尔布雷希特·阿尔特多弗尔的《有座教堂的风景》《亚历山大之役》，勃鲁盖尔的《雪中猎人》《农民之舞》(图3-13)、《收获》，埃尔·格列柯的《圣母子与圣马丁》(图3-14)、《拉奥孔》《奥尔加斯伯爵的葬礼》等。

▲ 图3-10　雅各布·达·蓬托尔莫 《约瑟在埃及》

▲ 图3-11　帕尔米贾尼诺 《长颈圣母》

▲ 图3-12　布伦齐诺《埃诺拉与儿子肖像》

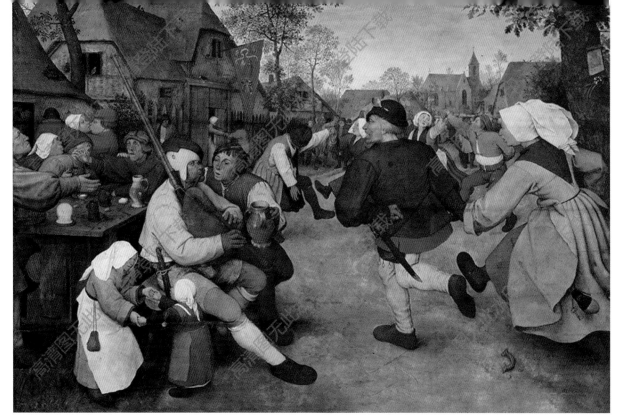

△ 图3-13 勃鲁盖尔 《农民之舞》

◁ 图3-14 埃尔·格列柯《圣母子与圣马丁》

# 3.2 17—18世纪写实油画

17—18世纪是西方绘画史发展的一个重要阶段，油画语言高度发展并走向成熟，一部分画家强调油画的光感，运用色彩冷暖对比、明暗强度对比、厚薄层次对比进行光感的创造，形成画面的戏剧性气氛；也有一部分画家注重笔触的运用，笔触的轻、重、缓、急和运动方向不仅使被塑造的形象更加生动，同时笔触的运动受创作时心境和情感律动的驱使，产生情感与艺术表现力。代表这个时期油画发展水准的一系列大师，以他们高超的艺术技巧和丰富的艺术实践将欧洲油画艺术推向一个崭新的发展阶段。意大利画家卡拉瓦乔打破油画中有序、和谐的光感效果，强化画面上明暗的对比，用画面背景平面的大片暗部衬托前景明亮的人物，画中光线耀眼。佛兰德斯画家鲁本斯运用饱蘸稀薄明亮颜色的大笔涂绘，依照人物的形体运笔，留下多呈曲线、自由奔放的笔触，造成了体态的强烈动势和故事情节的戏剧性冲突。荷兰画家伦勃朗把光感作为表现人的精神状态的一种手段，人物处在大块暗部的笼罩中，唯有表现神情的脸、手等重要部分显出鲜明的亮度，沉着的颜色在暗部多层薄涂，使暗部显得深邃，亮部则用厚涂和画刀堆色法，造成厚重的体量感。荷兰画家哈尔斯运用轻快、灵活的笔触描绘肖像，使人物具有神采飞扬的生动感。荷兰画家维米尔用珍珠般细碎、圆润的笔触描绘人物，使画面表现出宁静、温暖的气氛。

17—18世纪，在社会、文化、科技等因素的冲击下，人们的审美观念也发生了变化，绘画创作强调打破和谐，重视情感和运动感的表现，重视光和色的表现，主张表现真实、自然的美，表现普通人的生活，从普通人身上发掘美和智慧，描绘具体的、个性化的人，艺术中的主体艺术形象由社会生活中的具体的人代替了宗教神话人物，题材大大丰富。各国艺术家特别重视本民族传统和本土现实生活的反映，出现了富有鲜明时代风貌和民族特色的画派。这一阶段的主要绘画风格有巴洛克、学院派、古典主义、现实主义、洛可可、新古典主义等，各种风格均结出了丰硕的果实，对油画艺术的发展有着极其重要的承前启后的意义。巴洛克艺术影响了18世纪的洛可可艺术，19世纪的浪漫主义、印象主义，以至20世纪的野兽派和表现主义。学院派、古典主义影响了后来的新古典主义和立体主义等。17世纪的现实主义艺术倾向对18世纪的市民艺术、19世纪的现实主义艺术也都有明显的影响。

## 3.2.1 巴洛克油画

巴洛克艺术是1600—1750年在欧洲盛行的一种艺术风格，涵盖整个艺术领域，包括绘画艺术、音乐艺术、建筑艺术、装饰艺术等，内涵也极为复杂。巴洛克艺术产生于反宗教改革时期的意大利，发展于欧洲信奉天主教的大部分地区，主要流行于意大利、弗兰德斯、西班牙等天主教盛行的国家，以后随着天主教的传播，其影响远及拉美和亚洲地区。巴洛克绘画基本的特点是打破文艺复兴时期的严肃、含蓄和均衡，强调非理性的无穷幻想和幻觉，崇尚豪华的气派、强烈的运动感和充满紧张感的戏剧性气氛，多采用斜线或对角线的构图，力图寓强烈的感情于具有动态感性吸引力的形式之中，气势雄伟，生气勃勃，动态感强，气氛紧张，注重光的效果、空间

关系的处理，表现形象的空间立体感，追求空间深度，明暗对比强烈，色彩豪华、壮丽，线条曲折、夸张，具有动人心魄的不稳定感和强烈、复杂的节奏旋律。

意大利艺术大师卡拉瓦乔的《圣保罗的转变》(图3-15)、《圣母之死》《以马忤斯的晚餐》《酒神巴斯克》，贝尼尼的《圣安德鲁和圣托马斯》，科尔托纳的《众神》《劫持萨宾妇女》(图3-16)，佛兰德斯画家鲁本斯的《抢劫吕西普斯的女儿》《圣莱汶的殉难》(图3-17)、《殴打婴儿》《四大陆》《爱之园》等作品体现了巴洛克艺术的辉煌成就。

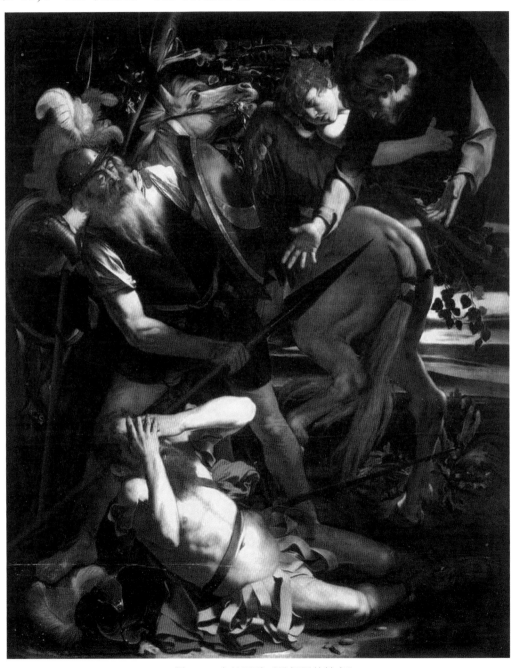

▲ 图3-15　卡拉瓦乔《圣保罗的转变》

图3-16　科尔托纳《劫持萨宾妇女》

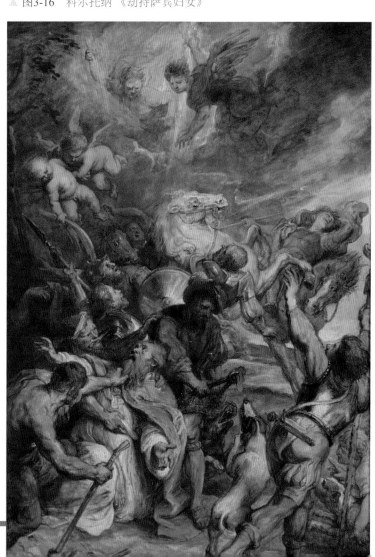

图3-17　鲁本斯《圣莱汶的殉难》

## 3.2.2　学院派油画

学院派始于16世纪的意大利，17世纪在英、法、俄等国流行，其中法国的学院派因受官方的特别重视，势力与影响最大。学院派主张保持古代和文艺复兴时期艺术的永恒性，重视规范，包括题材、技巧的规范和艺术语言的规范。重视基本功训练，强调素描，贬低色彩在造型艺术中的作用，排斥艺术中的感情作用，奠定了以素描为基础的教学体系。由于过分强调法则、题材范围比较狭窄、画家比较保守，导致程序化且缺乏创新精神。

学院派油画的代表画家及作品有阿尼巴尔·拉卡齐的《酒神巴库斯和阿里阿德涅》《逃往埃及路上休息的风景》(图3-18)、《美惠女神为维纳斯梳妆打扮》，路德维克·卡拉齐的《受胎告知》，圭多·雷尼的《海伦的诱拐》(图3-19)、《劫持欧罗巴》，格维尔契诺的《曙光女神》《蒂安娜沐浴》《圣母升天》等。

▲ 图3-18　阿尼巴尔·拉卡齐《逃往埃及路上休息的风景》

▲ 图3-19　圭多·雷尼《海伦的诱拐》

### 3.2.3　古典主义油画

古典主义始于16世纪末17世纪初的意大利学院派，17世纪在法国获得了高度发展。古典主义绘画强调以古希腊、罗马和文艺复兴盛期的艺术传统为典范，主张理性重点原则，追求理想化的绝对美，讲究语言、形式的规范化。

意大利画家尼古拉·普桑是17世纪法国古典主义绘画的奠基人，代表作有《诗人的灵感》《潘神的胜利》《阿尔卡迪牧人》(图3-20)。法国画家克洛德·洛兰取得了很高的成就，主要作品有《乌尔苏拉登船远航》《磨坊》《中午》《帕里斯的评判》《有舞者的风景》(图3-21)等。

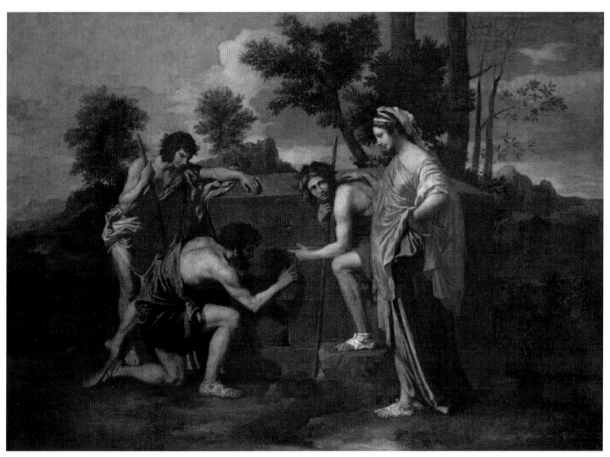

▲ 图3-20  尼古拉·普桑 《阿尔卡迪牧人》

▼ 图3-21  克洛德·洛兰 《有舞者的风景》

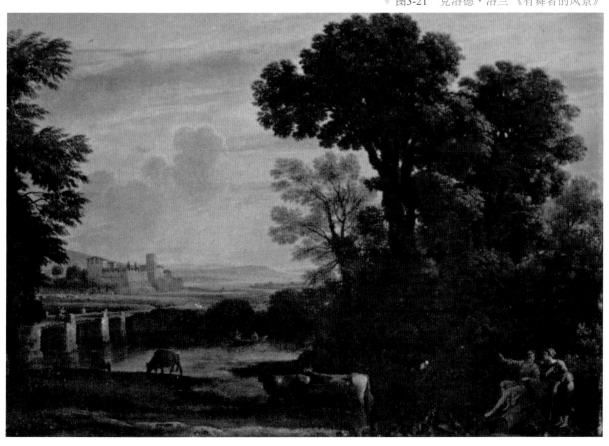

### 3.2.4 现实主义油画

现实主义绘画注重对真实生活的反映，多以下层人民的生活为题材，宗教题材世俗化，带有鲜明的时代气息和民族民主思想，多使用明暗对比绘画技法，具有朴素、写实、严峻、深沉的特点，影响了后来的新古典主义、批判现实主义、印象主义。

17世纪，现实主义油画的主要画家及作品有西班牙绘画大师委拉斯贵支的《纺织女》(图3-22)、《宫娥》，荷兰画家伦勃朗的《夜巡》(图3-23)、《入浴的妇人》及大量自画像，荷兰画派哈尔斯的《吉普赛女郎》(图3-24)、《微笑的骑士》。荷兰小画派风俗画大师维米尔的《倒牛奶的女仆》《绘画的预言》(图3-25)、《花边女工》《穿蓝衣读信的少女》，格拉尔德·特鲍赫的《音乐课》《年轻的姑娘给一位妇人读信》，皮特·德·霍赫的《在地窖门前》《一个荷兰家庭的庭院》，加布里尔·梅蒂绥的《一位绅士惊扰了晨妆时的年轻妇女》，阿德里安·勃鲁威尔的《江湖医生》《狂饮》，霍贝玛的《林荫道》(图3-26)、《磨坊》等。

18世纪，法国现实主义油画主要受启蒙运动思想影响，属于市民写实绘画，主张艺术应描绘普通人的生活，反对纯感官的刺激和自由放任，以回归自然的风俗画、静物画取代装饰绘画和历史画，代表画家及作品有夏尔丹的《铜水罐》《厨房女佣》《削萝卜的少女》(图3-27)，格勒兹的《给孩子读圣经的父亲》《乡村里的订婚》(图3-28)、《破壶》等。

▼ 图3-22 委拉斯贵支《纺织女》

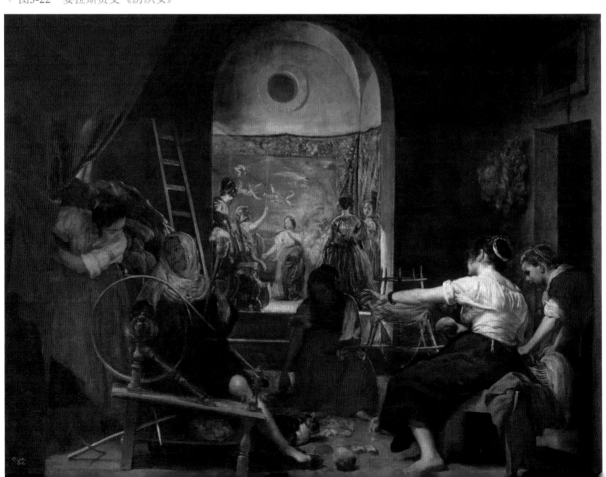

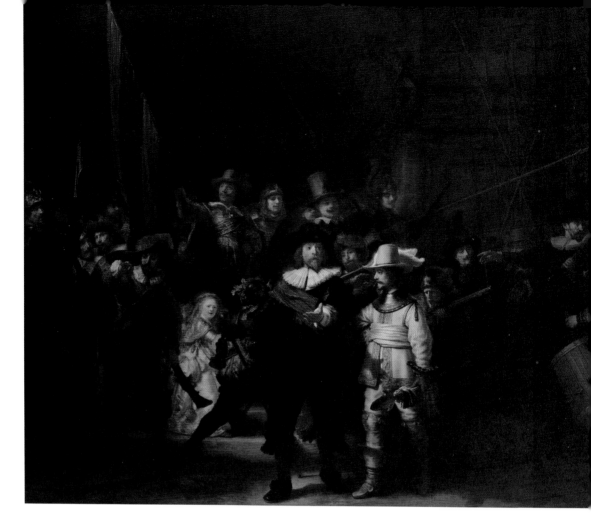

▲ 图3-23　伦勃朗《夜巡》

▼ 图3-24　哈尔斯《吉普赛女郎》　　　　　▼ 图3-25　维米尔《绘画的预言》

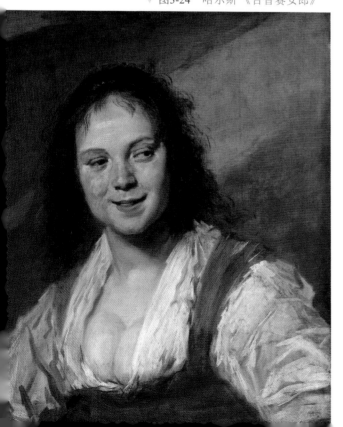

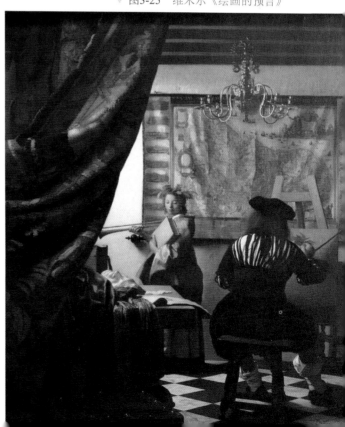

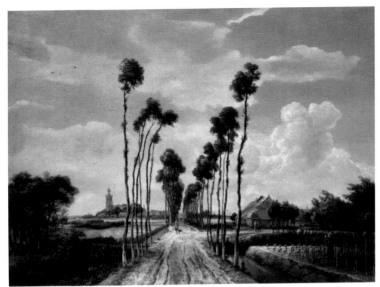

▲ 图3-26 霍贝玛 《林荫道》

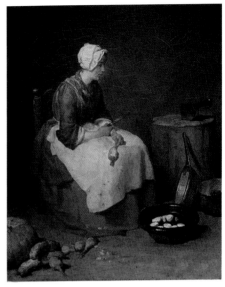
▲ 图3-27 夏尔丹 《削萝卜的少女》

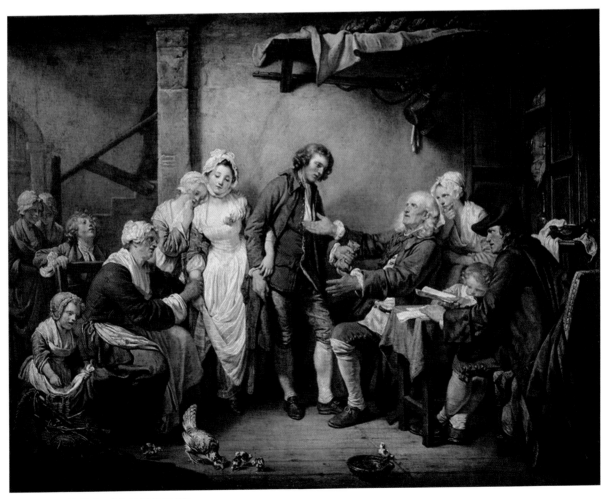
▲ 图3-28 格勒兹 《乡村里的订婚》

### 3.2.5　洛可可油画

18世纪初叶，表现贵族生活的风俗画以及风景画、静物画中传达出一种柔美、梦幻般的抒情情调和华丽、优雅的美感，一种在光与色之间飘荡的魔力一时成为新一代艺术家的向往，于是法国的巴洛克风格向洛可可风格转变，并风靡法国的上层社会，成为那个时代的艺术主流。洛可可虽保有巴洛克风格的综合特性，但缺乏巴洛克风格的宗教气息和夸张的情感表现。洛可可风格清淡、柔和，色彩艳丽，给人轻松、活泼的感觉，侧重于谈情说爱、卖弄风情的主题，描绘田园风光、宫廷聚会、贵族男女的游玩享乐等，摆脱了宗教题材的束缚。常用柔美且具有动感和细腻感的C形、S形等曲线作为造型进行装饰。洛可可绘画尽管风格浮华做作，缺少精神内容和深刻性，但反映现实生活，风格轻快、优雅，摆脱了宗教题材神性的樊篱、沉重的精神重负、严格的作画程序和凝重的画风。

洛可可油画的主要代表画家及作品有华托的《舟发西苔岛》(图3-29)，布歇的《梳妆的维纳斯》《蓬巴杜夫人像》(图3-30)，弗拉戈纳尔的《门闩》《秋千》(图3-31)，提也波洛的《贤士来朝》《花神》，英国霍加斯的《时髦的婚姻4：梳妆》(图3-32)，雷诺兹的《威廉·蒙哥马利爵士的女儿们扮演三美神》，根兹巴洛的《令人尊敬的格雷厄姆夫人》《清晨漫步》等。

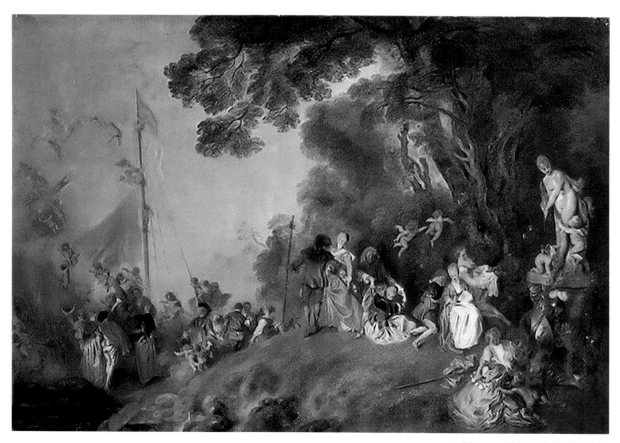

▲ 图3-29　华托《舟发西苔岛》

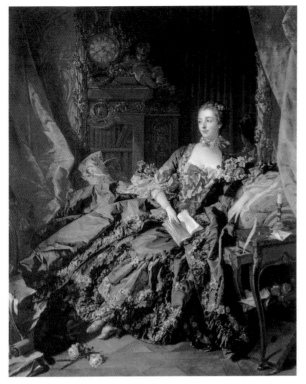

▲ 图3-30　布歇《蓬巴杜夫人像》

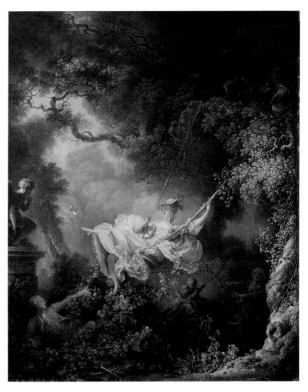

▲ 图3-31　弗拉戈纳尔《秋千》

▲ 图3-32　霍加斯《时髦的婚姻4：梳妆》

## 3.2.6 新古典主义油画

　　新古典主义兴起于18世纪下半叶的法国，并迅速扩展到欧美地区。新古典主义厌恶巴洛克、洛可可艺术的烦琐装饰，以重振古希腊、古罗马的艺术为信念，保留了古典主义艺术的基本特点，遵循古典法则，选择严肃主题，追求塑造的完美，坚持严格素描和明朗的轮廓，极力减弱色彩要素，强调理性原则，风格与题材模仿古代艺术，追求典雅、庄重、和谐，同时又从现实中汲取营养，描绘现实的重大事件和英雄人物，富有时代精神和思想热情。

　　18世纪新古典主义油画的创始人是法国的达维特，代表作有《荷拉斯兄弟的宣誓》《马拉之死》(图3-33)，其他代表画家及作品有约瑟夫·玛丽·维安的《贩卖孩子的商人》(图3-34)，弗朗索瓦·热拉尔的《普赛克第一次接受爱神之吻》，吉罗代的《被弟兄们辨认出来的约瑟》，英国詹姆斯·巴里的《亚当与夏娃》《阿喀琉斯的教育》《孩子们》，美国杰明·韦斯特的《沃尔夫将军之死》，乔治·斯塔布斯的《大橡树下的母马与马驹》等。

▲ 图3-33　达维特《马拉之死》

▲ 图3-34  约瑟夫·玛丽·维安 《贩卖孩子的商人》

# 3.3 19世纪近代油画

　　19世纪的艺术被称为近代艺术，受现代科学尤其是光学的启发，油画语言在色彩上发生了深刻的变革，依据光谱来调配颜色，制造有秩序的、合理的美，色彩的主调统一着画面各局部的颜色，局部色彩在过渡的渐变中互相形成和谐的关系，不存在孤立的色块，笔触基本上是为塑造形象而运用，并统一在某种有序倾向中，物象统一在中心焦点的构图中，形成与真实视域同构的效果。19世纪末，传统油画的艺术功能和写实手法在哲学观念、艺术观念的变革中趋于解体，油画不再以模仿自然、再现自然为艺术创造原则，艺术家自由构造的油画艺术形象被视为新的真实。油画这种艺术形式作为表现自己精神与情感世界的媒介，通过想象、幻想等构造作品。

19世纪，西方油画艺术在社会进步和科学技术的飞速发展中，在革新者开创的新的风格中获得巨大的成就。英国画家康斯特布尔直接用油画在室外写生，获得丰富的色彩感受，凭借补色原理，在局部用细小笔触并置颜色，混合成鲜明的色块，画面比古典的褐色调子明亮，如《干草车》。法国画家德拉克洛瓦将补色关系更多地运用于色彩表现，运用活跃的笔触，形成色彩的对比，增强色彩的明亮度和华丽感，如《自由领导人民》。法国巴比松画派的画家认识到景物光源色、固有色和环境色之间的关系，以及色调对于体现时间、环境、气氛，烘托艺术主题，构成画面意境与情调的重大意义，创作出大自然中风、雨、晨、暮等特定的色彩气氛，如卢梭的《枫丹白露之夕》。法国印象主义画家在色彩运用方面做出了具有创新意义的贡献，他们吸收光学和染色化学的成果，以色光混合原理解决油画的色彩问题。莫奈、西斯莱等画家捕捉外光景物光线变化给人的色彩瞬间印象，用细碎笔触的厚涂法将对比色并置，改变了用调和过的单一色彩画暗部的传统做法，在暗部和阴影部位也用色点并置，在一定距离外看去是透明的、有冷暖倾向的色块，形成微妙的过渡，如莫奈的《日出·印象》。梵高以疾急奔放的笔触，使浓厚、明亮的色彩充满强烈的力感，表现内心情绪的不安。高更用象征的色彩和造型构成画面，作品的空间与传统的形式相违，具有非描述性的神秘气氛。塞尚探索用几何形构成艺术形象，创造出的画面表现了一个富有自身秩序的世界，如《大浴女》。这些画家的画作具有19世纪油画艺术各种风格的标志性面貌。

19世纪，油画的艺术风格发生了巨变，风格流派纷呈，主要风格有新古典主义、浪漫主义、现实主义、拉斐尔前派、印象主义、新印象主义、后印象主义、象征主义、原始主义等，印象主义及以后的油画成为油画面貌巨变的标志。

## 3.3.1　新古典主义油画

新古典主义兴盛于18世纪中期，19世纪上半期发展到了顶峰，形式上走向带有华丽东方色彩的古典主义，追求自然形象洗练化与古典造型理性的完美结合。安格尔被称为19世纪新古典主义的旗手，注重艺术形式美，强调绘画应重视骨骼远超肌肉，认为过分精确地绘制肌肉会成为纯真造型的最大障碍，甚至会造成作品平庸化。安格尔的代表作有《大宫女》《加拉的玻林娜·埃莲诺尔》(图3-35)、《土耳其浴室》《荷马的礼赞》《卡罗琳·里维耶小姐》《泉》等。德国新古典主义代表画家安瑟尔姆·费尔巴哈的代表作有《伊菲革涅亚》(图3-36)、《阿玛戎之战》等。

图3-35　安格尔《加拉的玻林娜·埃莲诺尔》

图3-36　安瑟尔姆·费尔巴哈《伊菲革涅亚》

## 3.3.2　浪漫主义油画

浪漫主义绘画产生于18世纪末的法国，盛行于19世纪中叶的欧洲，特点是强调个性、独创性、主观性、激情、想象、超越性、心灵的真实和自由，不屑于古典主义的形式束缚，希望摆脱秩序、平静、和谐、理想化以及理性法则的桎梏，注意色彩、构图与画面的整体效果，不限于局部的实体描述，致力于使作品达到整体完美统一的效果，赞美高于理性的情感、高于智性的感受性、尽情挥洒自由的精神，重视内心的冲突，崇尚天才、英雄和超人。浪漫主义绘画在法国、英国、德国、西班牙等都取得了很大的成就。

法国浪漫主义绘画的主要画家及作品有籍里柯的《梅杜萨之筏》(图3-37)、《轻骑兵军官》《埃普森赛马》《牛市》，德拉克诺瓦的《阿尔及尔妇女》《希阿岛的屠杀》《但丁之舟》《自由领导人民》(图3-38)，谢费尔的《苏里奥特族的妇女》，安·让·格罗的《拿破仑视察贾法的黑死病人》《阿布克战役》《埃劳战役》。西班牙戈雅的《1808年5月3日夜枪杀起义者》，德国卡斯帕尔·大卫德·弗里德里希的《山上的十字架》《海边看月出》《北极冰海遇难船》，菲利普·奥托·龙格的《清晨》(图3-39)、《胡森贝壳家的孩子们》《父母亲》，英国威廉·布莱克的《生命之河》等。

▲ 图3-37　籍里柯《梅杜萨之筏》

▲ 图3-38　德拉克诺瓦《自由领导人民》

▶ 图3-39　菲利普·奥托·龙格《清晨》

### 3.3.3　现实主义油画

19世纪30—70年代，法国产生了强大的现实主义艺术思想并波及欧洲各国，现实主义艺术家既反对古典主义的保守、理性化，又反对浪漫主义的虚构、脱离生活，主张艺术为民众，忠实地描绘当代生活、自然风貌的本来面貌，具有真实性、思想性、批判性、民主性的特征，因此又被称为批判现实主义。

法国现实主义派中，库尔贝是旗手，代表作有《石工》(图3-40)、《画室》《筛麦的女人》《浴女》等，米勒是典型的现实主义的农民画家，代表作有《晚钟》《拾穗者》(图3-41)、《牧羊女》等。杜米埃的《强索人民金子的巨大吞噬袋》《洗衣服》《三等车厢》(图3-42)，梅森尼埃的《摩特列街道的障碍物》《法兰西战役》，柯罗的《罗马的农村》《林妖的舞蹈》《丹枫白露森林》，巴比松画派的领袖人物西奥多·卢梭的《枫丹白露之夕》(图3-43)、《荒原中的沼泽》，杜普蕾的《秋天的风景》，迪亚兹的《丹枫白露的森丽》《夕阳摆渡》，杜比尼的《丰收》《不列塔尼农场》；英国约翰·康斯特布尔的《干草车》(图3-44)；德国里希特的《瑞尔森伯杰的小池塘》，施皮茨威克的《忧郁症患者》，门采尔的《无忧宫的长笛音乐会》《轧铁工厂》，莱布尔的《教堂里的三个女人》《不相称的婚姻》(图3-45)；俄罗斯列宾的《伏尔加河上的纤夫》(图3-46)、《意外归来》，苏里柯夫的《近卫军临刑的早晨》(图3-47)等都是现实主义绘画的优秀作品。

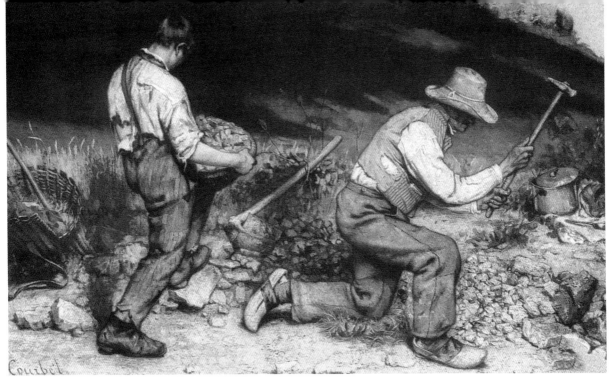

▲ 图3-40 库尔贝《石工》

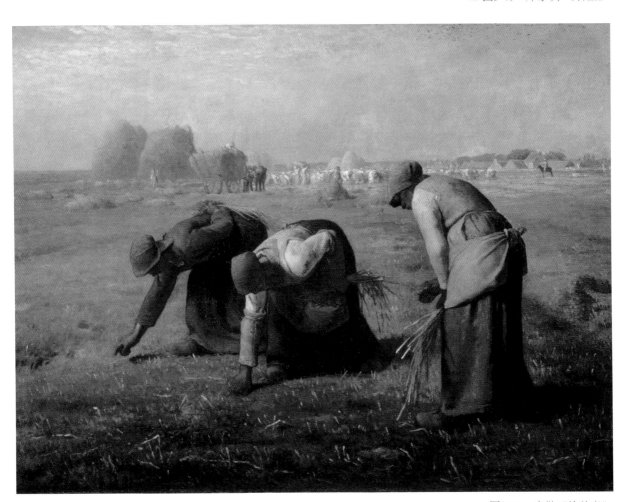

▲ 图3-41 米勒《拾穗者》

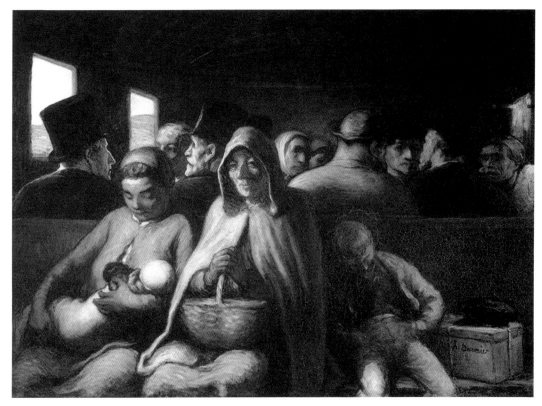

▲ 图3-42 杜米埃《三等车厢》

▲ 图3-43 奥多·卢梭《枫丹白露之夕》

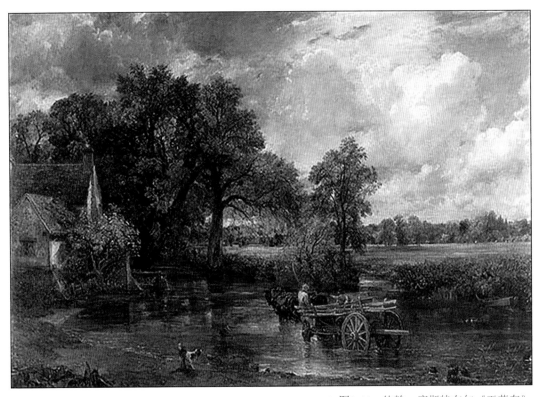

▲ 图3-44 约翰·康斯特布尔《干草车》

▲ 图3-45 莱布尔《不相称的婚姻》

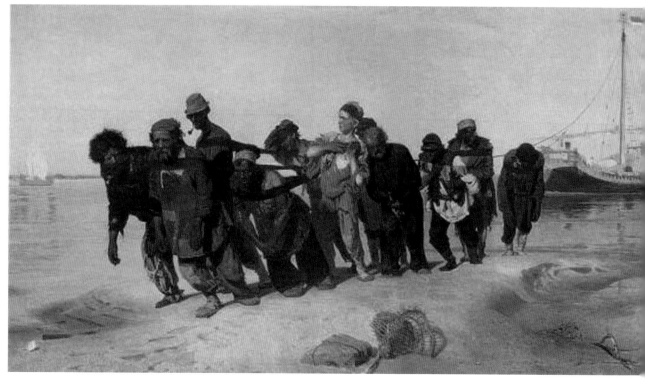

▲ 图3-46　列宾《伏尔加河上的纤夫》

▲ 图3-47　苏里柯夫《近卫军临刑的早晨》

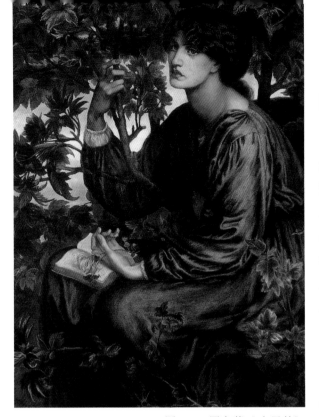

▲ 图3-48　罗塞蒂《白日梦》

### 3.3.4　拉斐尔前派油画

1848年，英国兴起了美术改革运动，目的是改变当时的艺术潮流，反对在米开朗基罗与拉斐尔时代之后偏向机械论的风格主义画家，拉斐尔前派由此诞生。拉斐尔前派的作品基本上以写实的传统风格为主，画风审慎而细致，用色清新，富于神秘意味。拉斐尔前派对后来的唯美主义、象征主义、维也纳分离派、新艺术运动和工艺美术运动等产生了一定的影响，甚至对20世纪70年代后的一些当代绘画作品也有影响。拉斐尔前派的代表画家及作品有罗塞蒂的《受胎告知》《白日梦》(图3-48)，米莱斯的《奥菲利亚》(图3-49)，亨特的《良心觉醒》，伯恩·琼斯的《梅林的诱惑》《国王与乞食少女》等。

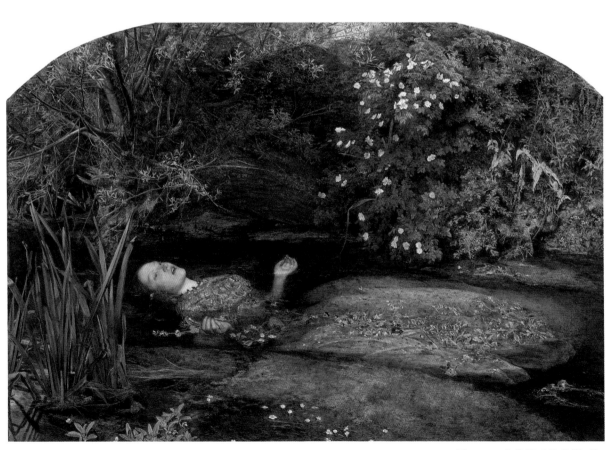

▲ 图3-49　米莱斯《奥菲利亚》

### 3.3.5 印象主义油画

印象主义也称印象派或外光派，是西方绘画史中的重要艺术流派，产生于19世纪60年代的法国，后遍及欧美各国。印象主义反对陈旧的古典主义画派和矫揉造作的浪漫主义画派，吸收了柯罗、巴比松画派以及库尔贝写实主义的营养，同时受现代科学，尤其是光学的启发，认为一切色彩皆产生于光，依据七色光谱来调配颜色。由于光是瞬息万变的，认为只有捕捉瞬息间光的照耀才能揭示自然界的奥妙，追求瞬间的视觉印象。印象主义作品在构图上多截取自然景象和生活的片段入画，注重偶然性和率真的效果，打破写生与创作的界限。印象主义追求外光和色彩的表现，主张到户外写生，在阳光下依据眼睛的观察和现场的直感作画，色彩光辉灿烂，淡化景物的体积感，强化色彩因素，不再依靠明暗和线条形成空间距离感，而是依据色光反射原理，利用色彩的冷暖形成空间感，作品出现了前所未有的鲜明与生动，色彩既有综合的表现力，也有纯粹的表现力。

印象主义油画的代表画家及作品有莫奈的《干草堆》《日本桥下的睡莲》(图3-50)，马奈的《草地上的午餐》《福利·贝热尔的吧台》(图3-51)、《杜伊勒里花园音乐会》，毕沙罗的《雪中的林间大道》《聊天》《塞纳河和卢浮宫》，雷诺阿的《红磨坊的舞会》(图3-52)、《阿尔及利亚的回忆》，西斯莱的《木料场》《枫丹白露河边》《圣马恩省卢万河上的驳船》，德加的《海滩风光》《舞蹈考核》(图3-53)，莫里索《芭蕾舞女演员》《摇篮》等。

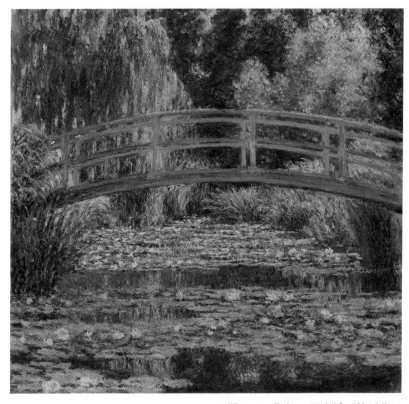

▲图3-50 莫奈 《日本桥下的睡莲》

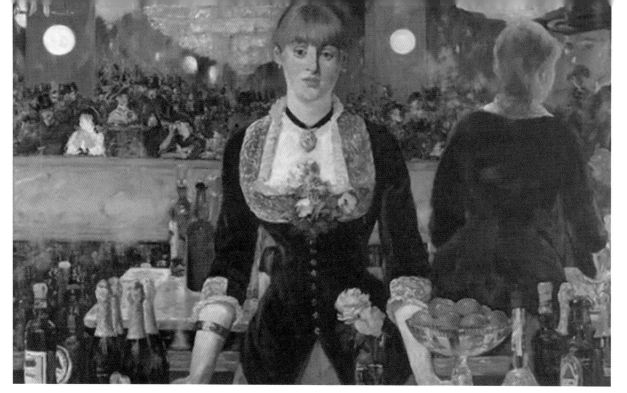

▲ 图3-51　马奈《福利·贝热尔的吧台》

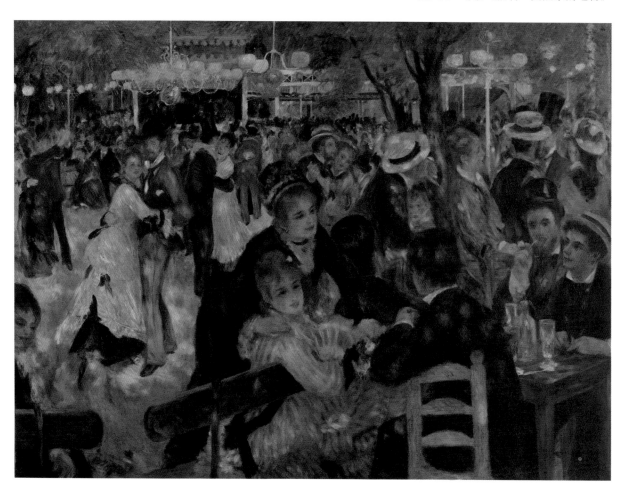

▲ 图3-52　雷诺阿《红磨坊的舞会》

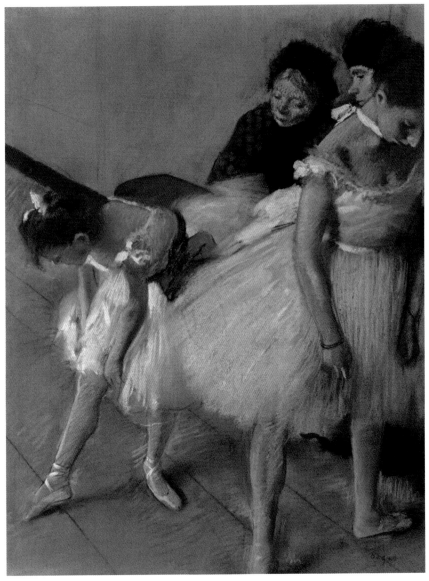

▲ 图3-53 德加《舞蹈考核》

### 3.3.6 新印象主义油画

新印象主义是继印象主义之后，在19世纪80年代的法国出现的美术流派与思潮，主张以光学的原理和理性分析指导艺术实践，制造有秩序的、合理的美，绘画多采用色彩分割理论和点彩的笔触形式，因此又称点彩派。新印象主义既是印象主义的某些技法和科学实践相结合的产物，同时也是凭直觉、经验的印象主义向古典主义重法则、理论、秩序的转化。新印象主义油画的代表画家及作品有乔治·修拉的《阿尼埃尔的水浴/安涅尔浴场》《大碗岛上的星期日下午》（图3-54）、《马戏团》，西涅克的《圣特罗佩港的出航》（图3-55）、《费内翁肖像》《马赛港口》等。

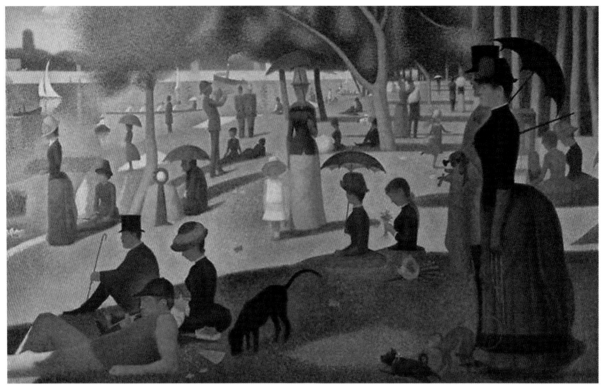

▲ 图3-54　乔治·修拉 《大碗岛上的星期日下午》

▲ 图3-55　西涅克 《圣特罗佩港的出航》

### 3.3.7　后印象主义油画

后印象主义是继印象主义之后的美术现象，也称印象主义之后或后期印象主义。后印象主义接受印象主义的用色方法并加以革新，不满足于印象主义仅仅去模仿客观世界，强调表现画家对客观事物的主观感受，表现主观感情和情绪。强调艺术形象有别于生活物像，力图表现不因时间而改变其特质的永恒。后印象主义重视形、线条、色块、体、面及个性化的处理，最后达到简单化和几何化的效果。光线的运用仍然像印象主义那样强烈，但整体效果却稳定、准确、和谐而庄严。

后印象主义油画的主要代表画家及作品有塞尚的《大浴女》(图3-56)、《玩纸牌的人》《静物》《圣维多利亚山》，高更的《海边的两个塔希提妇女》《雅各与天使搏斗》《我们从哪里来？我们是谁？我们往哪里去？》《我们朝拜玛利亚》(图3-57)，梵高的《向日葵》《星夜》《播种者》(图3-58)，亨利·德·图卢兹·劳特累克的《红磨坊一角》(图3-59)等。

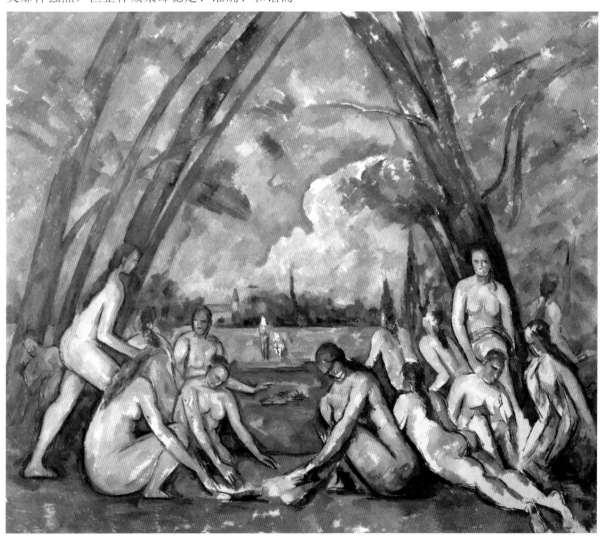

▲ 图3-56　塞尚《大浴女》

图3-57　高更《我们朝拜玛利亚》

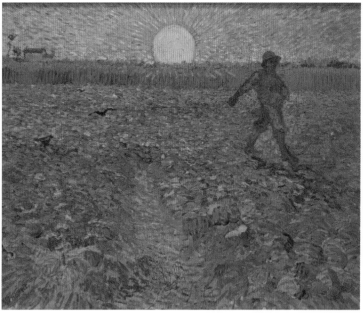

图3-58　梵高《播种者》

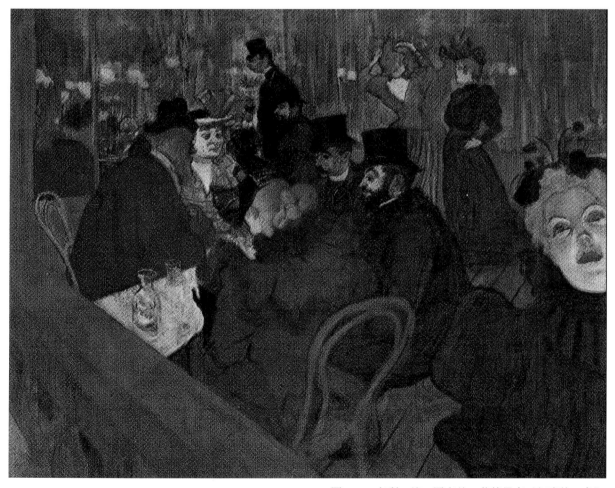

图3-59　亨利·德·图卢兹·劳特累克《红磨坊一角》

### 3.3.8 象征主义油画

　　象征主义是19世纪80—90年代发源于法国、流行于欧洲的一种文艺思潮，包括文学、音乐、美术、建筑等各个领域。1886年，诗人让·莫雷亚斯在《象征主义宣言》中首先提出"象征主义"这个名称，象征主义在艺术上受英国拉斐尔前派和象征派诗人马拉美、波特莱尔，音乐家瓦格纳及尼采主观唯心主义思想的影响，强调主观、个性、想象，反对理性，忽视客观，采用象征、隐喻的手法创造某种带有暗示和象征性的特定形象与神奇画面表达自己的观念和内在的精神世界，表现梦境、黑夜、病态甚至死亡，追求荒诞的境界与半明半暗、明暗配合、扑朔迷离的艺术效果，具有神秘色彩。象征主义作品具有形象的抽象性和不稳定性，以及强烈的主观色彩和含义的朦胧晦涩感。

　　法国象征主义油画的代表画家主要有莫罗、夏凡纳和雷东。莫罗主张绘画依靠思索、想象和梦幻，他的作品大多取材于宗教传说和神话故事，色彩光怪陆离，深沉而又闪烁，用虚幻的主题构思和矫饰的形象传达浓厚、怪异的神秘情调，《莎乐美》《俄狄浦斯和斯芬克斯》《显现》(图3-60)是其代表作，也是象征主义油画的典范之作。夏凡纳以象征手法表现神话和宗教内容，善用引喻或暗示手法表达思想情绪，色彩明快、平稳富于装饰性，代表作有《信鸽》《希望》《苹果酒》(图3-61)。雷东常常在作品中加入富有抽象感的奇异的形，把现实生活中的物体和梦幻世界中的物体并置在一起，展示如梦如幻的意境，让观者自由地去体会作品的暗示性，代表作有《独眼巨人》(图3-62)、《描着武士的花瓶》《花中的奥费利亚》《有夏娃的风景》等。瑞士画家勃克林、霍德拉，意大利画家塞冈提尼，荷兰画家杨·图罗普、费迪南德·贺德勒，比利时画家思索尔等，都是具有象征主义倾向的画家。

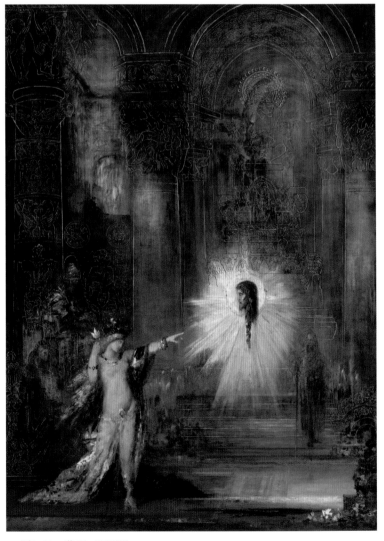

▲ 图3-60　莫罗《显现》

▲ 图3-61　夏凡纳《苹果酒》

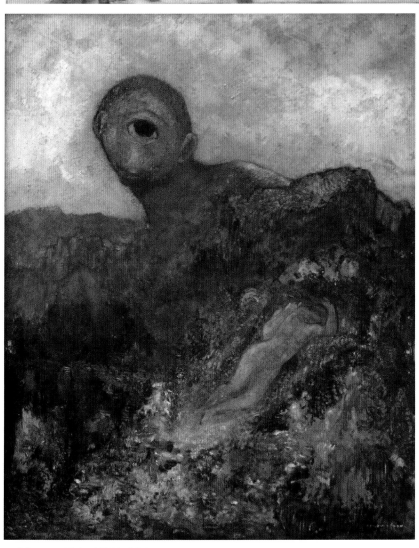

▲ 图3-62　雷东《独眼巨人》

### 3.3.9　原始主义油画

原始主义又称稚拙主义，是19世纪末20世纪初法国画坛的一个流派，不注重古典的传统和造型技术，主张以自然为师，力求天然、淳朴、单纯、简洁，富于幻想，具有原始艺术天真朴拙、自然天成的趣味。

原始主义流派中卓有成就的画家是法国的亨利·卢梭，他笔下的热带丛林风光浸润着幻想色彩，人与野兽的对视充溢着温情，神秘的情调似梦非梦，将人引向一个遥远的古老时代的回忆，其代表作有《狂欢节之夜》《入睡的吉普赛女郎》(图3-63)、《梦》等。

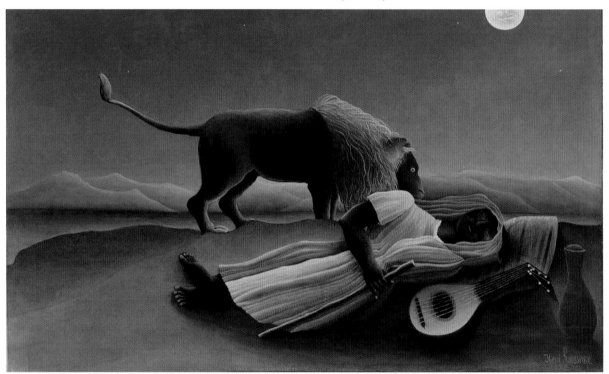

▲ 图3-63　亨利·卢梭《入睡的吉普赛女郎》

## 3.4　20—21世纪现代与后现代油画

19世纪末，在动荡的政治变革与工业革命的双重冲击下，西方文化中出现了对传统观念全面否定的呼声，重主观，重幻觉，求神秘，求怪异，崇尚非理性主义和神秘主义的艺术探求，为20世纪艺术的发展奠定了基础。20世纪，绘画领域掀起了多场艺术运动，新的艺术风格和流派源源不断地诞生，表现形式多样，更注重个人意识形态的表达，主张绘画不做自然的奴仆，摆脱对文学、历史的依赖，绘画语言追求自身的独立价值，为艺术而艺术，崇尚个性解放、思想自由、人格独立，具有前卫和先锋特色。20世纪的艺术运动一直延续到21世纪，到了21世纪，艺术观念的不断扩大导致油画材料

与其他材料相结合，产生了不归属某一具体画种的综合性艺术，油画也因此逐渐向失去在西方作为主要画种的地位。

20—21世纪，西方美术被称为现代和后现代艺术时期，在艺术史上，从20世纪初至"二战"结束称为现代主义时期，从"二战"结束至今称为后现代主义时期。现代主义和后现代主义时期绘画的主要风格流派有野兽派、立体主义、表现主义、抽象主义、抽象表现主义、超现实主义、波普艺术和超级写实主义。

### 3.4.1　野兽派油画

野兽派是20世纪最早出现的新艺术画派，野兽派的画家抛弃西方传统绘画中的体积、透视、明暗等造型手法，用纯色和自由的轮廓线造型，形象简单，色彩鲜艳、大胆，保持画面的平面感和装饰性，风格狂野，艺术语言夸张，创造具有强烈视觉冲击力和艺术表现力的画面效果，表达自己强烈的感受。

野兽派油画的代表画家及作品有马蒂斯的《生活的欢乐》《开着的窗户》《戴帽的妇人》《舞蹈》《红色餐桌》(图3-64)，德兰的《在查图的塞纳河》《弗拉芒克的画像》，弗拉芒克的《园丁》《查图的塞纳河》(图3-65)等。

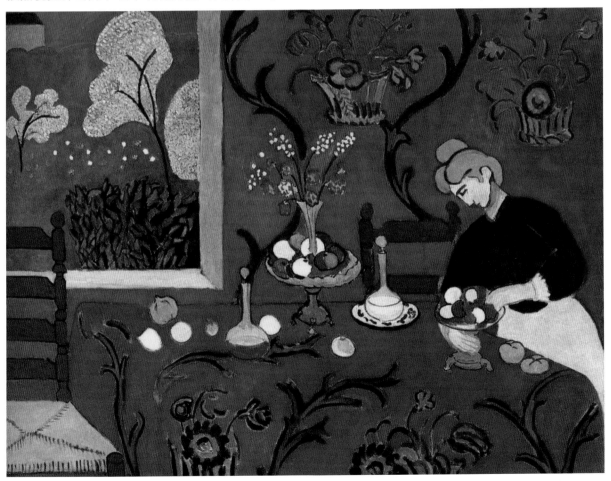

▲ 图3-64　马蒂斯《红色餐桌》

▲ 图3-65　弗拉芒克　《查图的塞纳河》

## 3.4.2　立体主义油画

立体主义是西方现代艺术史上的一个运动和流派，又称立方主义，1907年始于法国。立体主义否定传统绘画的定点透视，以动点透视多方向去观察和表现物体，将一个对象分解成多个视角的几何切面，然后主观地并置、重叠、组合，形成分离的画面，在平面上表现二度、三度空间，甚至表现肉眼看不见的结构和时间(四度空间)，追求碎裂、解析、重新组合的形式，展现艺术家所要的目标。

立体主义油画的代表画家及作品有毕加索的《亚威农少女》(图3-66)、《和平鸽》《格尔尼卡》《梦》《卡思维勒像》，布拉克的《埃斯塔克的房子》(图3-67)、《静物》《单簧管》《弹吉他的女人》，费尔南·莱热的《地特叉道口的缩写》《都市》《三个女子》《三个肖像的构图》(图3-68)等。

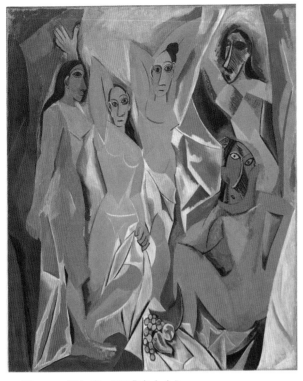

图3-66　毕加索　《亚威农少女》

图3-67　布拉克　《埃斯塔克的房子》

图3-68　费尔南·莱热　《三个肖像的构图》

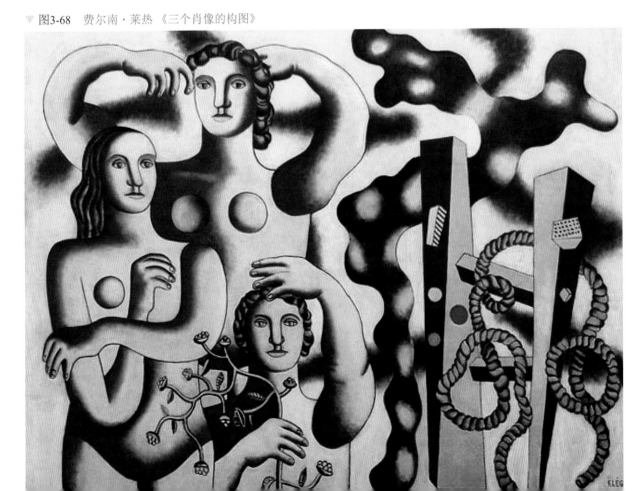

### 3.4.3 表现主义油画

表现主义是20世纪初盛行于部分欧美国家，特别流行于德国、法国、奥地利、北欧、俄国等国或地区的文化思潮和艺术潮流，是社会文化危机和精神错乱的反映。表现主义绘画反对模仿客观现实，强调表现艺术家的主观感情、自我感受、主观意象，表现精神的美和传达内在的信息，对客观形态、色彩采用夸张、变形乃至怪诞的处理方式，往往用心理分析的方法画肖像画，用夸张和歪曲现实形象的方法表现心理和心灵的真实，色彩运用和构图重视表现力与激情，而不是讲究美。

表现主义油画的代表画家及作品有挪威蒙克的《马拉之死》，德国基希纳的《柏林街景》(图3-69)、《市场与红塔》，德国格罗斯的《壕沟战》《启程》等，奥地利科柯施卡的《与玩偶自画像》，俄罗斯马克·夏加尔的《醉汉》《生日》《我与村庄》(图3-70)、《翱翔的情人》等。古斯塔夫·克里姆特是奥地利维也纳分离派的领袖，是表现主义的杰出代表，其代表作是《吻》(图3-71)。

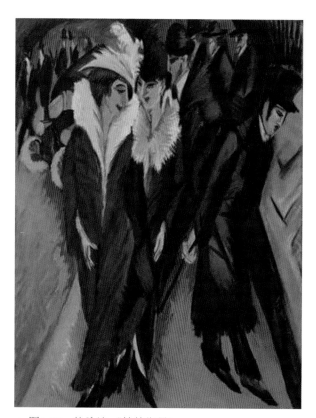

▲ 图3-69 基希纳《柏林街景》

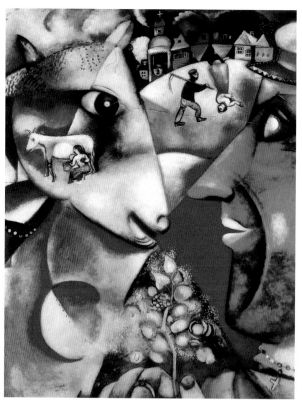

▲ 图3-70 马克·夏加尔《我与村庄》

### 3.4.4　抽象主义油画

抽象主义是以抽象的色彩、点、线、块、面构成无具体客观形象的美术风格的总称，整个20世纪，抽象主义基本沿着抒情的抽象和几何的抽象方向发展。1910—1917年是抽象主义运动的酝酿时期，出现了青骑士社、辐射主义、至上主义等。1917年，以荷兰风格派(几何抽象主义画派、新造型主义)的形成为标志，抽象主义进入发展时期，出现了青骑士四人社等。

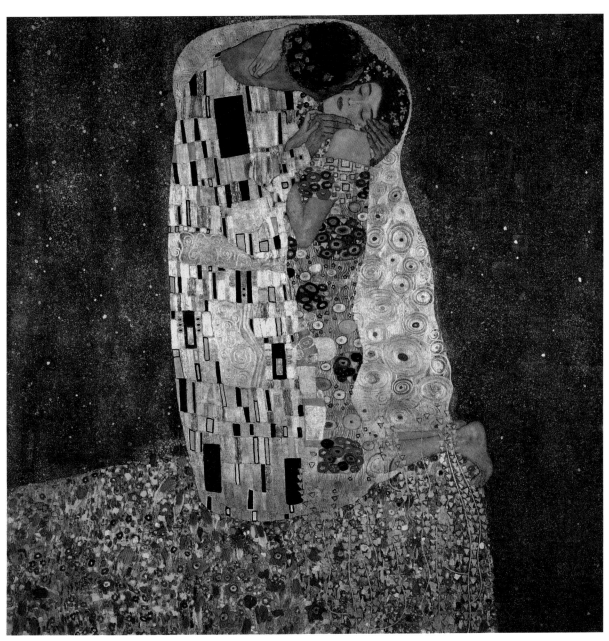

▲ 图3-71　古斯塔夫·克里姆特《吻》

青骑士社是德国艺术家康定斯基与弗兰茨·马尔克于1911年发起的艺术社团，追求以抽象的抒情语言给艺术中的内在精神以可见的形和色，把艺术和深刻的精神内容融为一体。青骑士四人社是康定斯基、亚夫伦斯基、费宁格尔、克利组织的社团，强调绘画的自律性、色彩和形的独立表现价值，用精确的几何图形寻求纯粹精神的自由表达，主张艺术家用心灵体验和创造，通过非具象的形式传达世界的内在本质，在抽象形式的法则与美感、绘画中的音乐性以及创作过程中的偶然性等方面进行探索与研究。青骑士社与青骑士四人社的代表画家及作品有康定斯基的《适度的飞跃》《带有弓箭的风景》《构成第十号》《蓝山，第84号》《构成第七号》(图3-72)，弗兰茨·马尔克的《黄色奶牛》《蓝马》《跳跃的狗》《放牧的马群》，克利的《亚热带风景》《甘苦之岛》《通往帕纳斯山》(图3-73)、《更严谨更自由的节奏》等，亚夫伦斯基的《冥想》(图3-74)等。

▼ 图3-72　康定斯基《构成第七号》

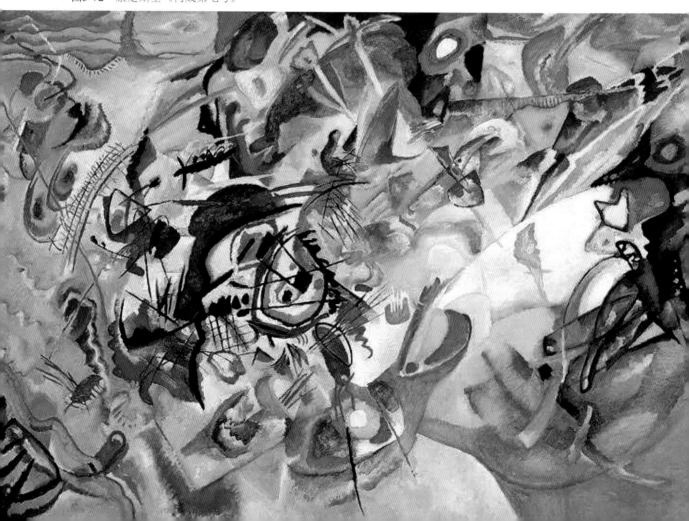

图3-73　克利　《通往帕纳斯山》

图3-74　亚夫伦斯基　《冥想》

辐射主义存在于1911—1914年，辐射主义使用平行和交错的色线在画面上表达光的滑动所造成的超时空感觉以及可称为四维空间的印象，代表画家及作品有拉里昂诺夫《红色辐射主义》(图3-75)。

▲ 图3-75　拉里昂诺夫《红色辐射主义》

至上主义是1915—1922年出现于俄国画坛的纯几何抽象主义，至上主义强调在绘画中表现纯粹的感觉和至高无上的感情，抛弃具体的客观物象，使用方形、三角形、圆形等几何图案或单纯的黑、白色彩作为新象征符号，传达心中超越自然事物的纯粹感觉。至上主义油画的代表及作品有马列维奇的《白色的白色》《收割者》(图3-76)。

风格派又称几何抽象主义画派或新造型主义，1917年出现在荷兰。风格派拒绝任何具象元素，放弃一切有形象的造型，主张用纯粹几何形的抽象来表现纯粹的精神，以水平线与垂直线及单纯色调的正方形与长方形的配置来构成画面。风格派油画的典型风格是以黑色直线分割三原色和黑、白、灰的色块构成方格状画面，大大小小的方格及不同颜色、不同长短的线条所产生的和谐和韵律极具音乐性，代表画家及作品有蒙德里安《红黄蓝的构成》(图3-77)、《百老汇爵士乐》等。

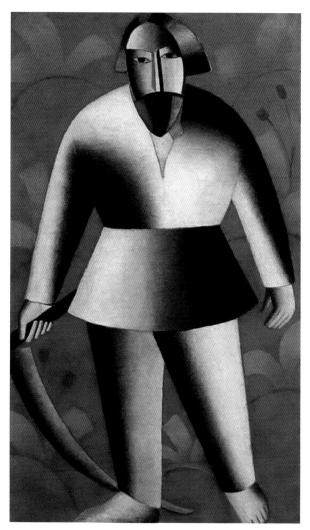

▲ 图3-76　马列维奇《收割者》

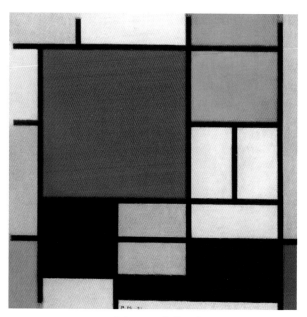

▲ 图3-77　蒙德里安《红黄蓝的构成》

### 3.4.5　抽象表现主义油画

抽象表现主义又称行动绘画或纽约画派，是"二战"后产生于美国的艺术思潮，抽象表现主义反对以往绘画的完整性与技巧性，反对形象与形式，推崇即兴创作与技巧的自由发挥，强调作者行动的自由性和无目的性，把创作行为本身提高到重要位置。抽象表现主义油画的代表画家及作品有美国汉斯·霍夫曼的《门》(图3-78)，威廉·德·库宁的《赭色女人》(图3-79)，波洛克的《秋韵：第30号》(图3-80)、《五寻的深度》等。

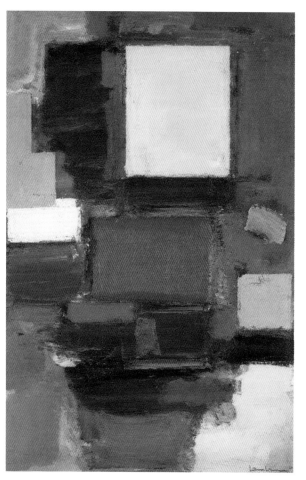

▲ 图3-78　汉斯·霍夫曼《门》

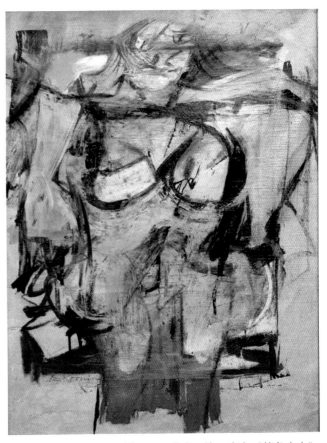

▲ 图3-79　威廉·德·库宁《赭色女人》

▲ 图3-80　波洛克《秋韵：第30号》

### 3.4.6　超现实主义油画

　　1924年，法国作家布列顿在巴黎发表《超现实主义宣言》，形成了超现实主义画派。超现实主义认为下意识的领域，如梦境、幻觉、本能等是创作的源泉，主张从潜意识的思想实际中求得超现实。超现实主义油画作品主要描写潜意识领域的矛盾现象，把生与死、过去与未来、真实与幻觉统一起来，将毫不相干的事物硬凑在一起，组成奇怪的意象，造成荒诞的心理幻觉，具有恐怖、离奇、怪诞的特点。超现实主义绘画多半依靠具象表现形式与抽象画面情景的巧妙嵌合，即有意将抽象意境与具象实体搭配起来，打造一种既具体又模糊的虚实相交的境界。超现实主义绘画的艺术效果就在于抽象与具象的适当调配，取得恰到妙处的平衡，在虚与实的处理中，虚的部分是艺术家想象力飞翔驰骋之处，即绘画的超现实性。虽然超现实主义绘画作品情景奇异、怪诞，与现实格格不入，却具有超越时间和空间的永恒感，给人以灵异、虚无的感觉。

　　超现实主义油画的代表画家及作品有德国马克斯·恩斯特的《新娘的婚纱》，西班牙胡安·米罗的《哈里昆的狂欢》(图3-81)、《静物和旧鞋》，达利的《记忆的永恒》《睡眠》《圣礼上最后的晚餐》《联欢晚会和老虎》(图3-82)，比利时马格利特的《戴圆顶硬礼帽的男人》《错误的镜子》(图3-83)，杜尚的《带胡须的蒙拉丽莎》等。

▲ 图3-81　胡安·米罗《哈里昆的狂欢》

▲ 图3-82  达利《联欢晚会和老虎》

▲ 图3-83  马格利特《错误的镜子》

## 3.4.7  波普艺术油画

波普艺术是20世纪60年代流行于英、美的艺术运动，以干净、硬边的画法为特征，用日常生活中能够接触的材料和媒介来制造大众所能理解的形象，使艺术与工业机械文明相结合，用大众传播工具加以普及。波普艺术是对抽象表现主义一类艺术的反叛。

英国的波普艺术代表画家有理查德·汉密尔顿、爱德华多·保罗齐、约翰·麦克黑尔、大卫·霍克尼，《艺术家肖像(泳池与两个人像)》(图3-84)是大卫·霍克尼的代表作品。美国的波普艺术油画的代表画家及作品有安迪·沃霍尔的《玛丽莲·梦露》(图3-85)、罗伯特·劳申伯格的《已擦除的德·库宁的作品》等，罗伊·利希滕斯坦、吉姆·戴恩也是代表画家。

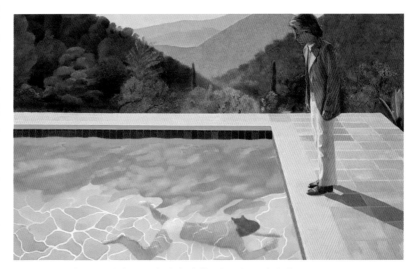

▲ 图3-84  大卫·霍克尼《艺术家肖像(泳池与两个人像)》

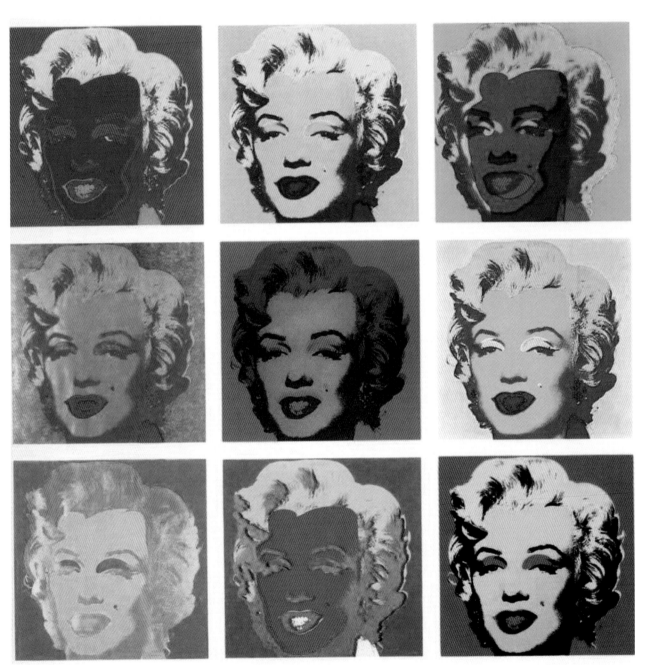

▲ 图3-85　安迪·沃霍尔《玛丽莲·梦露》

### 3.4.8 超级写实主义油画

超级写实主义又叫照相写实主义或新现实主义，兴起于20世纪60年代末的美国，流行于70年代，超级写实主义照相般甚至比照相更加逼真、细腻地再现事物。超级写实主义根据现代哲学中距离论的观念，认为传统的写实主义注入了作者的主观激情，是一种主观的写实或人文的现实，被观者了解的可能性较小，而不含主观感情、用照相机来观察和反映，则能为更多的群众所了解，传达的范围更广。为了体现逼真的细节，有的艺术家通过技术手段将照片放大几十倍后进行精确的模拟，有自然主义风格倾向。

超级写实主义油画的代表画家及作品有丹尼斯·彼得森的《纸板梦》(图3-86)，查克·克洛斯的《约翰像》(图3-87)、《自画像》，奥黛丽·弗拉克的《王后》(图3-88)，罗伯特·贝克特尔的《别克汽车》，奥马尔·奥尔蒂斯的《人体》，赫尔维因的《赫尔维因-8》(图3-89)、《赫尔维因-12》《赫尔维因-13》等。

▲ 图3-86　丹尼斯·彼得森《纸板梦》

▲ 图3-87　查克·克洛斯《约翰像》

▲ 图3-88  奥黛丽·弗拉克 《王后》

▲ 图3-89  赫尔维因 《赫尔维因-8》

| 第 4 章 |

# 中国油画语言风格的
# 发展与演变

　　中国油画是从西方引进的绘画艺术，最早传入中国是在16世纪后期的明朝，意大利传教士罗明坚将西方的彩绘圣像油画携入中国，利玛窦将天主像、圣母像等油画送给中国皇帝和上层官吏，其细腻、精美、逼真的艺术效果受到中国皇家的青睐。意大利画家乔瓦尼到中国澳门传教，为澳门大三巴教堂画了一幅《救世主》祭坛画，这是西方传教士在中国画的第一幅油画。乔瓦尼在澳门设立绘画学校教授西方油画，对油画在中国的传播起着十分重要的作用。

　　清朝康熙皇帝对油画十分欣赏，命传教士作画，乾隆时期，油画已成为宫廷的装饰品，传教士油画家纷至沓来承旨作画，传教士油画家郎世宁、王致诚、潘廷章在圆明园和皇宫中多有油画作品。19世纪末出现了真正掌握油画技法的中国画家。20世纪初，中国大批留学生到西方学习油画技法后回国，带来了西方油画的技法及油画语言风格，经过中国画家广泛地学习、探索，中国画家逐渐掌握了西方油画的各种技法，在对西方油画传承的过程中不断与中国传统绘画融合并创新，使油画中国化。目前，油画艺术已成为中国绘画的一个重要组成部分，艺术家们创作出风格多样的优秀油画作品，中国油画已成为世界绘画艺术中一颗闪耀的珍珠，为世界文化的发展做出了重要贡献。

　　油画自16世纪后期传入中国至今，已有几百年的发展历程，在不同时代有着不一样的特征。16—17世纪初，因传教士"文化传教"所需，油画的宗教色彩较浓。17世纪中后期到19世纪，在北方，油画作为皇家御用的油画，主要是装饰性和写真传影的肖像油画。在南方，17—18世纪初，主要是用于出口的临摹西方版画的玻璃油画；18世纪后期到19世纪，油画由在玻璃上创作转向在布面上创作，题材主要为肖像画和风景画，风格出现多样化。20世纪初到40年代，中国油画风格主要是印象主义以后的风格。20世纪50—70年代，中国油画基本是浪漫主义与现实主义风格。20世纪80年代以后，油画艺术取得突飞猛进的发展，各种风格流派不断涌现，并且与中国文化融合，使油画中国化，形成了多元化的油画风格。

# 4.1　16—19世纪的油画

　　16世纪的明代，随着中西文化交流的增多，油画技法由西方传教士传入中国，其笔致精细的绘画效果引起了中国皇帝对西方绘画的兴趣，诏令宫廷画师在传教士的指导下进行复制。因传教士的"文化传教"所需，当时的油画带有浓厚的宗教色彩。清代，中西方经济文化交流进一步发展，在北方，油画已成为清代皇帝的御用艺术，宫廷中有大量的装饰性油画和皇帝、官员们的肖像画，皇帝对油画的青睐推动了油画的进一步发展，北京成为油画发展的重镇。在南方，临摹和创作的油画主要用于出口，推动了欧美艺术赞助人对中国油画的消费，建立起油画艺术市场及艺术赞助人之间的关系，粤、港、澳通商口岸画市、画店出现，油画艺术兴盛。18世纪后期，中国油画由玻璃油画转向布面油画，中国架上绘画崛起，加速了中国油画艺术的发展进程，也加快了西方绘画东渐中国的速度，为中国架上绘画及其画家群的出现起了先行铺垫的作用。清代油画带有鲜明的政治、经济特色，中国油画艺术趋向多元化发展。

## 4.1.1　明代油画

　　华南师范大学教授胡光华主编的《中国明清油画》一书中记载，明朝万历七年(1579年)，意大利传教士罗明坚将笔致精细的彩绘圣像油画携入中国，这是最早传入中国的油画。1582年，利玛窦、乔凡尼等传教士到达澳门，他们携带了彩绘的铜版画、小幅的油画或蛋彩画、大幅的祭坛

画和壁画。利玛窦在实施"文化传教"的过程中，将西方天主教油画、铜版画复制品分送给中国皇帝和上层官吏，引起了中国皇帝对西方油画的兴趣，诏令宫廷画师在利玛窦的指导下进行复制。乔凡尼为澳门大三巴教堂画了一幅《救世主》祭坛画，这是西方传教士在中国画的第一幅油画。1614年，乔瓦尼在澳门的圣保禄修院设立绘画学校，教授西方油画，这是中国历史上第一所传授西方绘画技法的美术学校，乔瓦尼的中国学生成为第一批中国油画家，其中倪雅谷、游文辉的成就较高，他们在澳门进行过艺术活动，又先后被派到北京进行宗教油画创作，推测澳门天

主教艺术博物馆的《圣弥厄尔大王神像》(17世纪，约267cm×156cm，木板油彩)(图4-1)，三巴寺的《圣母升天图》《一万一千处女殉教图》为倪雅谷所画。游文辉的《利玛窦像》(1610年，布面油彩，现存梵蒂冈耶稣会档案馆，图4-2)是中国人画的第一幅油画作品。罗明坚将西方油画携入中国，利玛窦开辟了油画传入中国的有效途径，乔瓦尼在澳门的油画创作和培养的油画弟子，以及弟子们深入内地的艺术活动，对西方油画艺术在中国的传播起着十分重要的作用，开拓了西方油画艺术东渐之路，造就了中国最早的油画家。

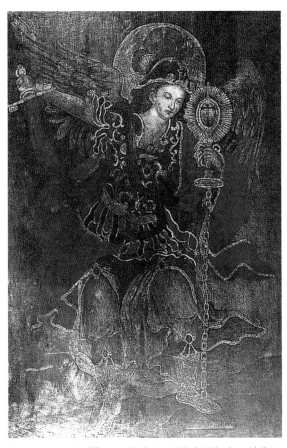

▲ 图4-1　倪雅谷《圣弥厄尔大王神像》

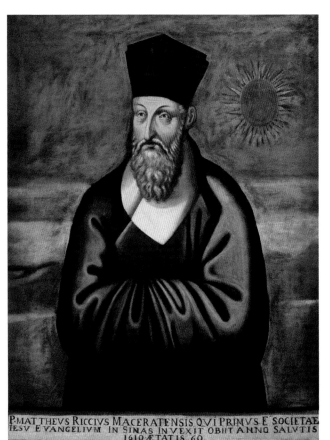

▲ 图4-2　游文辉《利玛窦像》

## 4.1.2 清代油画

清代，油画已成为中国皇帝的御用艺术，康熙皇帝对油画十分欣赏，命传教士南怀仁用西洋透视法作画三幅，油画《桐荫仕女图》是康熙时的宫廷画家所作。乾隆时期，不少传教士画家与宫廷画家承旨作画，油画广泛地作为宫廷装饰艺术，多为人物肖像画。传教士郎世宁在圆明园各处画有较多油画并为皇家画有不少肖像画，主要油画作品有《太师少师图》《香妃像》《香妃戎装图》(图4-3)、《扇面》《聚瑞图》《乾隆油画肖像》等，画风写实，明暗立体感强烈，形象生动、准确。传教士油画家王致诚、潘廷章在皇宫中亦有较多的作品。王致诚在乾隆十九年被传进宫，为11位主持国家大事的亲王和重臣画像，后为蒙古厄鲁特首领画油画肖像，现存故宫博物院的《乾隆射箭图》(图4-4)据推测为王致诚所画，画家采取结构画法，致力表现人像的解剖结构、体面退晕与高光，不画阴影，各种细节逼真，达到了中西绘画融合，形神兼备的艺术境界。潘廷章画有亚满塔尔像、阿忠保像、托儿保像等肖像画。此外，来到中国的传教士油画家还有蒋友仁、艾启蒙、潘廷璋等。传教士油画家还向中国宫廷画家传授欧洲的油画技艺，在他们的影响和培训下，中国出现了成批的油画学子。宫廷油画和写真传影的肖像油画，以及中国宫廷油画家的出现，使油画艺术得到进一步的传播和发展，也使肖像油画艺术得到了长足的发展。直到清代后期，仍有《旗装老妇像》《男人肖像》《仕女肖像》等佳作问世，为中西文化艺术的交流做出了积极贡献。

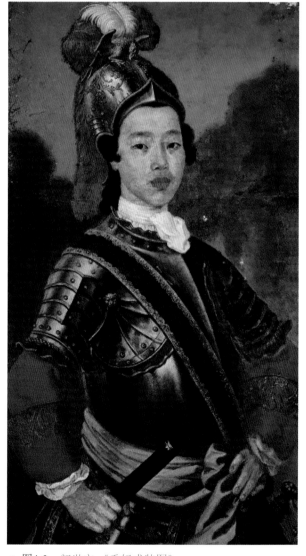

▲ 图4-3 郎世宁 《香妃戎装图》

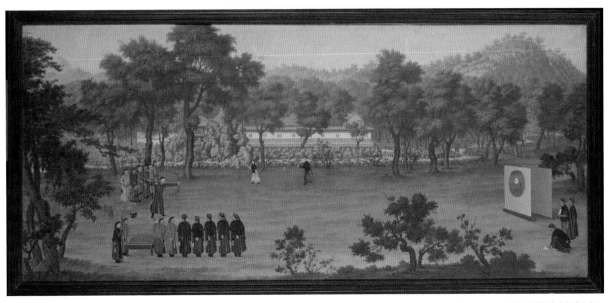

▲ 图4-4　王致诚《乾隆射箭图》

　　清代，西方移民画家在南方各通商口岸的广泛活动，使南方各通商口岸的油画市场崛起，成为油画艺术发展的中心。早期南方通商口岸的油画主要是在瓷和玻璃上临摹，用于出口，《摇纺轮的妇女》《维纳斯梳妆》《牧羊女》《江湖医生与乡村理发师》等彩色玻璃油画均是欧洲铜版画的复制品。18世纪后期，油画创作在南方通商口岸形成风气，作品的主要题材是人物肖像，同时油画由在玻璃上创作转向在布面上创作，成就最高的有史贝霖等。史贝霖擅长人物肖像写生画且作品较多，也是由玻璃油画转向布面油画的具有代表性的油画家。史贝霖的早期油画用笔比较拘谨，装饰味很浓，约从1786年作布面油画，用西方古典油画的罩染与透明画法绘制油画，注意人物脸部结构的描绘与神情气质的表现，明暗对比处理不强烈，背景多以褐灰色或蓝灰色表现，人像背光部位后面的背景有浅色光晕，呈现新古典主义风格特征，这种风格一直持续到他的晚年，且影响了一批中国画家，有《广州的欧洲商人肖像》《约翰·怀特船长肖像》(1786年，布面油画)、《华人缙绅》(图4-5)、《潘启呱像》(约1800年，布面油画)、《行商肖像》(约1800年，布面油画)、《理查惠特兰夫妇像》(约1800年，布面

▲ 图4-5　史贝霖《华人缙绅》

油画)等一大批中外人物肖像作品和《广州商馆区一角》《广州法庭内景》等风景作品。奎呱的《伯内阿·费奇像》，小东呱的《佚名美国人像》，兴呱的《海员像》，林呱的《佚名外国男子肖像》等作品在表现方法上均带有史贝霖肖像画的风格特征。史贝霖的肖像画风被称为"史贝霖画风"，一直延续到18世纪20年代，这一时期是清代南方通商口岸架上油画的早期发展阶段。

1825年，英国画家乔治·钱纳利定居澳门，中国南方油画在钱纳利画风的直接熏陶与间接影响下风格大变，新一代中国油画家林呱、新呱和煜呱等迅速成长起来，形成了钱纳利画派，带有英国学院派风格特征。钱纳利的代表作有《火灾前的大三巴教堂》《广州十三行》《澳门渔女》《濠江渔娘》《茂官——卢文锦》《伍秉鉴肖像》(图4-6)、《布鲁斯女士像》《托马斯·理查森·科利奇医生》等。广东画家林呱在钱纳利的指导下成熟起来，其绘制的写生肖像把握住了人物结构与性情神态、明暗对比关系，作品显得扎实传神，具有钱纳利肖像画风范。林呱经过十几年的磨砺，掌握了纯熟的油画技术，他的众多肖像油画的艺术品质足以与西方油画家媲美，作品有《钱纳利像》《自画像》(山东中国文学艺术博物馆藏)、《彼得·帕克像》(图4-7)、《林则徐像》和《耆英像》等。林呱有敏锐的商业眼光，擅长艺术经营，他将自己的油画送到英国皇家美术学院、美国纽约阿波罗俱乐部、波士顿图书馆展出，赢得了国际声誉，在广州、香港设有画店，以英国画家、中国画家、漂亮的肖像画家的牌号招徕中外主顾，拥有粤、港、澳三地来华的欧美艺术消费者，也有本地消费者。新呱以风景画为主，风景画借助近景与中景的明暗对比来表现水的明快流滑质感并拉开空间层次，达到重点描绘中景光线集中区域景物的目的，早年的油

▲ 图4-6 钱纳利 《伍秉鉴肖像》

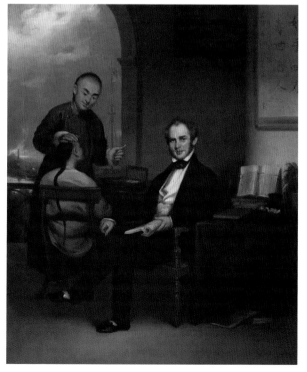

▲ 图4-7 林呱 《彼得·帕克像》

画《辛西娅号离开伶仃洋》和晚期的《广州商馆区》《里约热内卢海景》组画均采取这种形式处理画面。煜呱的油画多以粤、港、澳等地的港埠风景为描绘对象，注重笔触与色彩效果造成的视觉冲击力，往往用黄紫或蓝紫釉染云彩设色，强调景物在不同环境中的色彩倾向，笔触灵活多变、流转自如，画面质感跃现，气韵生动，风景色彩质感生韵的表现与钱纳利相承，笔触比钱纳利更加细腻传神，别具匠心，可与欧美风景画比肩，作品有《黄埔帆影》《广州商馆区风貌》《维多利亚城远眺》《广州港全景图》(图4-8)等。钱纳利及其中国弟子在广州、香港、澳门等地的艺术活动促进了广东油画艺术的蓬勃发展，中国南方通商口岸的油画进入了一个新的发展时期。

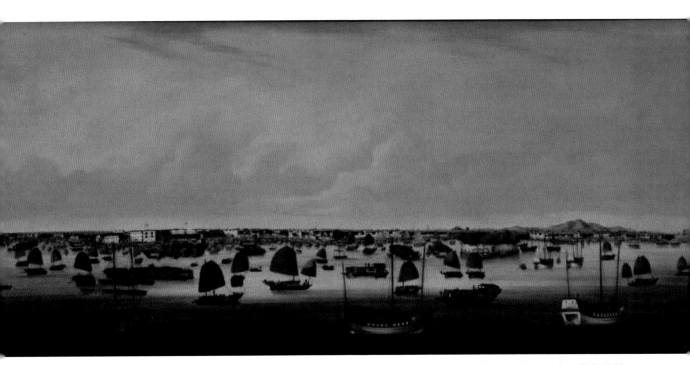

▲ 图4-8　煜呱 《广州港全景图》

　　19世纪中后期，钱纳利画风的影响已大为衰减，画家们喜欢用纯度过高的色彩作画，与钱纳利风格调异趣。周呱在五口通商后来到上海，是上海开埠油画的先行者、开拓者，绘制了一系列黄浦江风景油画，精心于致广大、尽精微地细致描绘，忽略景物神采意境的表现，画作似照片是其弊端，这也是中国清代晚期油画普遍存在的弊端。同治年间，欧洲传教士向上海土山湾孤儿院里收养的孤儿传授西方绘画技术，清末民国初期活跃于上海的周湘、张聿光、徐咏青等人都出自土山湾孤儿院，他们把油画技法在社会上广泛传播。同时，中国一些画家和文人到欧洲各国游学求艺，亲眼看到西方画家的杰作，给予极高的评价并进行了潜心学习，促进了油画艺术的进一步发展。

# 4.2 20世纪初至20世纪40年代的油画

20世纪初，大批到国外学习美术的留学生回国，美术学校兴起，研究西洋绘画的社团成立，西方绘画艺术思想和绘画技法得到传播。这一时期，欧洲美术正处于现代派绘画时期，现代主义各流派正风靡欧洲，去欧洲留学的画家们在欧洲学习丰富多彩的油画风格。日本美术正处在一个文化大融合的时期，新古典主义、浪漫主义、印象主义、野兽派已在日本的艺术界根深蒂固，去日本留学的画家们学习印象主义以后绘画风格的人数较多。抗日战争爆发后，油画家们以画笔为武器投身抗日救亡宣传活动，许多油画家采用写实形式参加宣传活动，表现普通人民的悲欢离合。抗日战争胜利后，现代派风格的绘画重新出现。

## 4.2.1 20世纪初至20世纪30年代的油画

1905年，中国科举制度废止，南京两江师范学堂、保定北洋师范学堂设图画手工科，开油画课，聘请外籍教师任教。1909年，周湘在上海先后办起中西美术学校及布景画传习所，传授西洋绘画技法，丁悚、乌始光、刘海粟、张眉荪等人曾在此学画，这是中国学习西方美术教育的开端，一些没有机会接受训练，又缺少油画材料的学画者，从摹绘油画印刷品入手，使用各种代用颜料、油料，绘制的基本上是中国传统风格的油画作品，直到出洋学画的青年陆续回国，这种局面才有所改变。

最早出国学习油画的广东画家李铁夫，曾跟随J. S. 沙金学习油画。辛亥革命后，出国学画的人渐多，较早去欧、美学画的有李毅士、冯钢百、吴法鼎、李超士、方君璧等人，后有林风眠、徐悲鸿、潘玉良、周碧初、常书鸿、吕斯百、吴作人、唐一禾、周方白、吴大羽等。20世纪40年代赴法国学画的有吴冠中、刘文清等人。中国留学生初到西欧时，印象主义和后印象主义已在画坛取得稳固地位，古典主义虽有人支撑，但其影响已趋式微，由于欧洲是油画的发源地，

艺术根基深厚，各种风格高度发展，因此留欧美学生有机会学习各种风格。最早到日本学画的是李叔同，继李叔同之后留日的有王悦之、许敦谷、陈抱一、胡根天、俞寄凡、王济远、关良、许幸之、倪贻德、王式廓等人，日本以印象主义的艺术观念改变日本美术教育的内容，所以留日学生在艺术上普遍倾向于印象主义以后的各流派。

留学生归国后，通过所在的学校传播自己的艺术思想和绘画技法。李叔同于1910年学成回国，在天津、杭州和南京从事美术教学，首倡石膏模型和人体写生，在学校中组织洋画研究会。1912年，刘海粟、乌始光兴办上海图画美术院，1919年改为上海美术专科学校，这是中国正规美术学校的开端，之后中国第一所国立美术学校——北京艺术学校(后改名为北平艺术专科学校)、第一所高等美术学院国立艺术院(后改名为杭州艺术专科学校)，以及南京中央大学艺术系、私立苏州美术专科学校、私立武昌艺术专科学校，都于20世纪20年代先后成立，这些学校陆续开设油画课程，成为发展油画艺术的基地，著

名油画家徐悲鸿、刘海粟、林风眠、颜文良曾主持这些学校的教学，不同的艺术主张使这些学校的油画教学各具特色。李毅士、吴法鼎、李超士、徐悲鸿、常书鸿等人提倡古典的写实主义美术。徐悲鸿于20世纪20年代初在巴黎美术学校学画，接受学院派绘画训练，他尊崇坚实的素描基础和严谨的油画造型技巧。林风眠与20世纪20年代在法国第戎、巴黎美术学校学画，他既受过学院派绘画的熏陶，也受到了印象主义、野兽主义的艺术影响，因此很重视感情和个性的表现，追

求东西方艺术精神的融合和平衡。刘海粟曾于20世纪20年代到日本、西欧考察美术教育，他心仪的是后印象主义的绘画大师，但在艺术创作和教学活动中具有兼容并包的气度，他对世界绘画潮流趋势的敏锐感受和敢为天下先的开拓精神也相当突出。20世纪20—30年代，艺术旨趣相投的画家曾组成各种社团，以油画家为骨干，活动内容不拘一格。由于这些社团的活动偏于上海一隅，活动时间又较短促，未能发展成有影响力的艺术流派。

20世纪初至20世纪30年代的油画主要呈现现代派风格，古典油画较少，主要的画家及作品有李叔同的《自画像》(图4-9)、《花卉静物》，王悦之的《燕子双飞图》(图4-10)，陈抱一的《江湾花园》(图4-11)，李毅士的《李梦白像》，吴法鼎的《旗装女人像》《海滨》(图4-12)，颜文梁的《月夜》《红海》《厨房》(图4-13)，刘海粟的《披狐皮的女孩》(图4-14)、《日光》《肖像》，潘玉良的《春》《我的家庭》(图4-15)、《芍药》，方君璧的《吹笛女》《拈花凝思》，蔡威廉的《异国忆想》(图4-16)、关紫兰的《少女像》，林风眠的《人道》(图4-17)、《痛苦》《悲哀》，周碧初的《桃》(图4-18)、《春色》，徐悲鸿的《奴隶与狮》《蜜月》《珍妮小姐画像》《箫声》《月夜》《田横五百士》(图4-19)等。

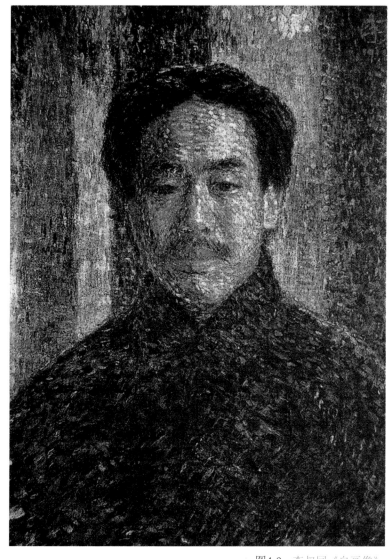

▲ 图4-9　李叔同《自画像》

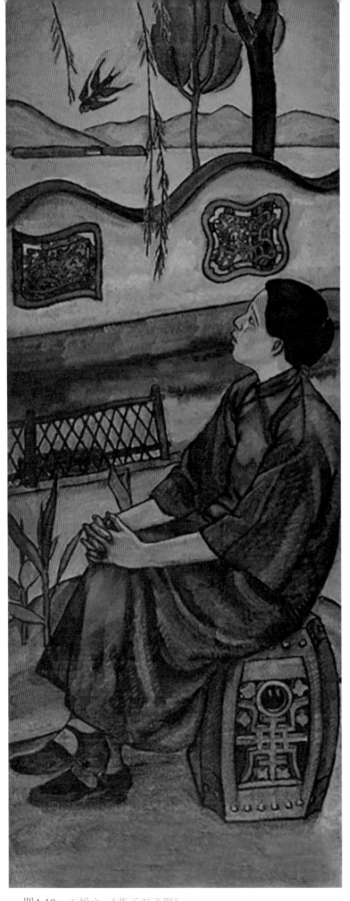

图4-10 王悦之 《燕子双飞图》

图4-11 陈抱一《江湾花园》

图4-12 吴法鼎 《海滨》

图4-13　颜文梁《厨房》

图4-14　刘海粟《披狐皮的女孩》

图4-15 潘玉良《我的家庭》

图4-16 蔡威廉《异国忆想》

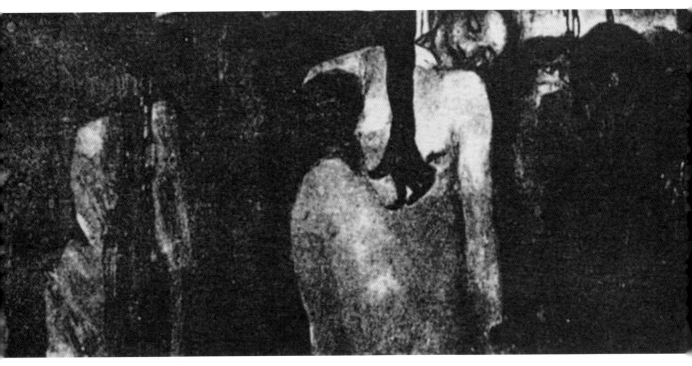

图4-17 林风眠《人道》

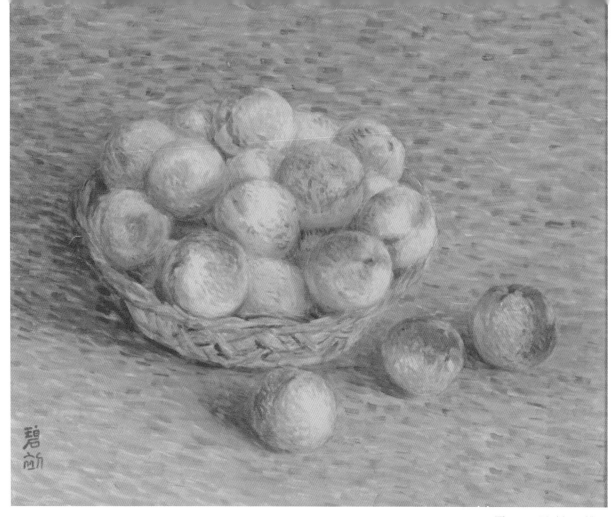

图4-18 周碧初《桃》

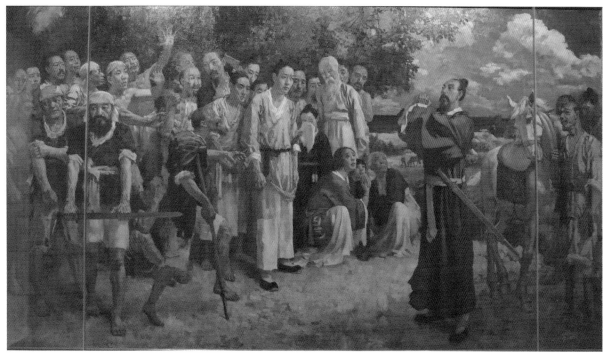

图4-19 徐悲鸿 《田横五百士》

### 4.2.2　20世纪30—40年代的油画

抗日战争爆发后，颠沛流离的生活使油画家们体验了普通人民的悲欢离合，他们深入大后方和西北、西南边陲，迸发了新的感情色彩，并为新的艺术突进积聚了力量。油画家们以画笔为武器和工具，利用写实形式的绘画进行抗日救亡宣传活动，表现普通人民的悲欢离合。抗日战争胜利后，现代派风格的绘画重新出现。1945年，林风眠、倪贻德、关良、李仲生、郁风、赵无极、于衍庸等人在重庆举办的独立画会首次展览中展出的油画作品即现代派风格的代表。在陕甘宁边区的艰苦环境里，解放区画家在较为轻便的绘画

形式方面的成功探索，以及思想、情感上的锻炼，为新中国的油画艺术准备了一支新生力量。

这一时期的代表画家及作品有司徒乔的《放下你的鞭子》(图4-20)，潘玉良的《窗前女人体》(图4-21)，王式廓的《台儿庄大血战》，吴作人的《负水女》(图4-22)，唐一禾的《穷人》《胜利与和平》，赵无极的《陨石旁的天际》(图4-23)，刘海粟的《峇厘舞女》(图4-24)，卫天霖的《兄妹俩》(图4-25)，董希文的《哈萨克牧羊女》等。

图4-20　司徒乔《放下你的鞭子》

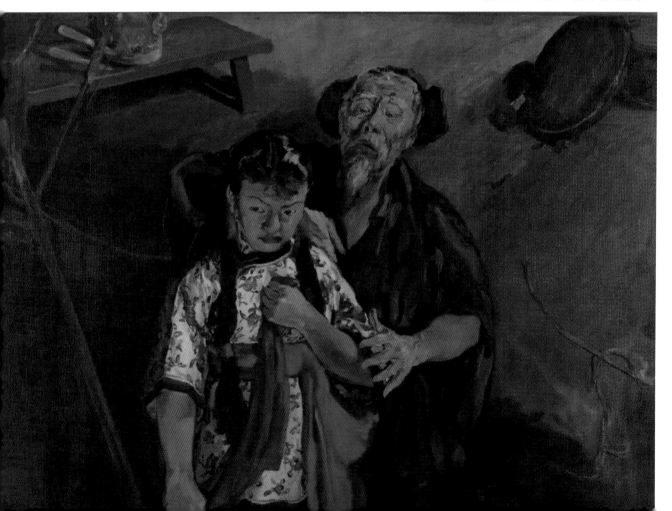

图4-21　潘玉良《窗前女人体》

图4-22　吴作人《负水女》

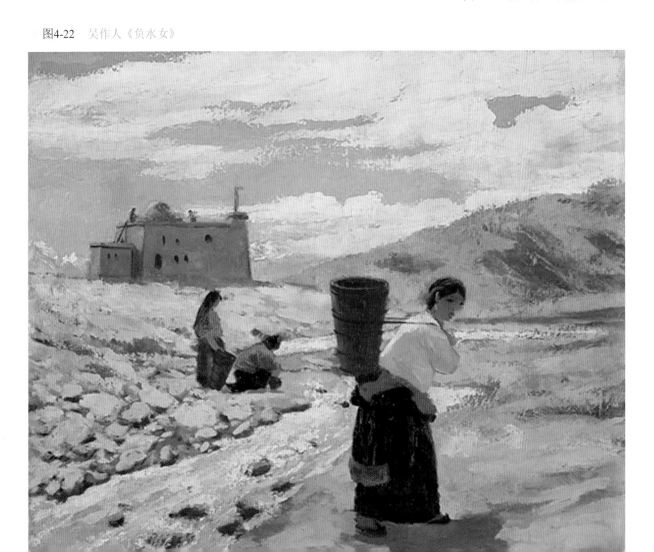

▲ 图4-23　赵无极《陨石旁的天际》

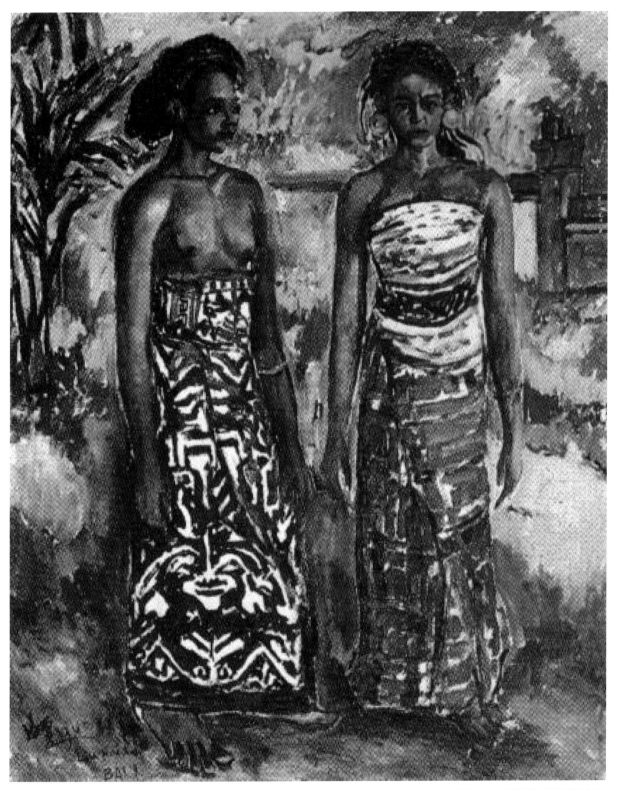

▲ 图4-24　刘海粟《峇厘舞女》

图4-25 卫天霖 《兄妹俩》

# 4.3 20世纪50—70年代末的油画

　　1949年以后，中国进入全新的历史时期，巨大的社会变革使油画创作从内容到形式都有了深刻的变化，油画家面临的新课题是艺术与政治的关系、为工农兵服务、深入群众生活等，新、老油画家都有调整或改变原有的艺术面貌，转变个人风格以适应新时代的任务。20世纪50年代，国家选派留学生分批去苏联和东欧社会主义国家学习美术，聘请苏联画家和罗马尼亚画家分别在北京、杭州执教，全山石、肖峰、李天祥、郭绍纲、张华清、林岗等人都曾在苏联留学，王德威、秦征、高虹、何孔德、王流秋、于长拱、侯一民、靳尚谊、詹建俊等人曾在苏联画家任教的油画训练班进修，苏联油画对中国现代油画产生了深远的影响。20世纪60年代初，由罗工柳主持的油画研究班和中央美术学院油画系吴作人、董希文、罗工柳等人工作室的开办，使中国的油画教学充满生机，几年之内既出人才，又出作品，达到新中国成立以来油画艺术的高峰。

### ■■■ 4.3.1　20世纪50—60年代初的油画

　　新中国成立后到20世纪60年代初，巨大的社会变革使油画创作从内容到形式都有了深刻的变化，开启了中国油画艺术发展的新阶段。艺术为工农兵服务，百花齐放、推陈出新的文艺方针，全国各地美术院系的相继建立，社会现实主义绘画理论和以徐悲鸿学派为代表的写实主义的融合，为油画家们在新历史条件下的绘画艺术创作创造了条件。油画家们满怀激情地投入绘画创作，表现革命历史、反映社会主义劳动和建设的新生活成为油画的主要题材，通俗的写实手法、革命浪漫主义手法成为油画创作的共同面貌，体现了高亢激越的英雄主义精神和汪洋恣肆的表现形式特征。

　　这一时期的代表画家及作品有董希文的《开国大典》(图4-26)、《解放区生产自救》《抗美援朝》《春到西藏》《百万雄师下江南》《红军不怕远征难》，靳尚谊的《毛主席在十二月

会议上》(图4-27)、《长征》，罗工柳的《地道战》(图4-28)、《整风报告》《前仆后继》《毛泽东同志在井冈山》《毛泽东在延安作整风报告》，胡一川的《开镣》(图4-29)、《红军长征走过的偏桥》《前夜》《挖地道》，吴作人的《黄河三门峡》，莫朴的《入党宣誓》《八一南昌起义》，全山石的《英勇不屈》(图4-30)、《井冈山上》，詹建俊的《狼牙山五壮士》(图4-31)、《起家》，艾中信的《红军过雪山》《东渡黄河》，侯一民的《刘少奇与安源矿工》(图4-32)、《青年地下工作者》《毛主席与安源矿工》《跨过鸭绿江》，林岗的《狱中斗争》，高虹的《决战前夕》，蔡亮的《延安火炬》，钟涵的《延河边上》，杜键的《在激流中前进》，朱乃正的《金色的季节》等，这些作品都具有强烈的时代特征。

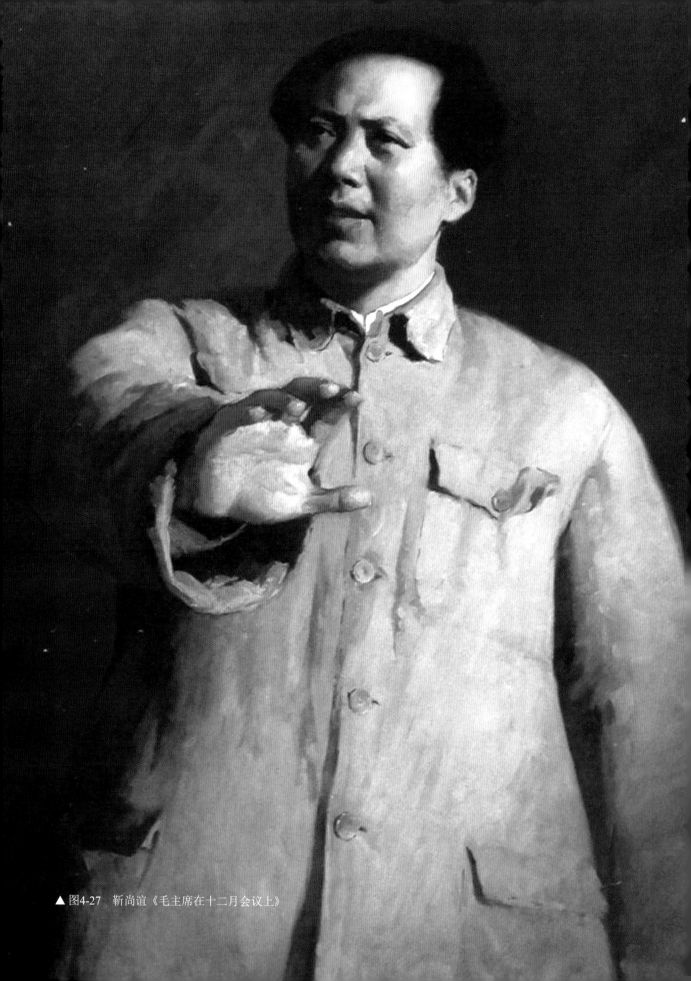

▲ 图4-27 靳尚谊《毛主席在十二月会议上》

▲ 图4-28　罗工柳《地道战》　　　　　　　　　　　　　　　　　▼ 图4-29　胡一川《开镣》

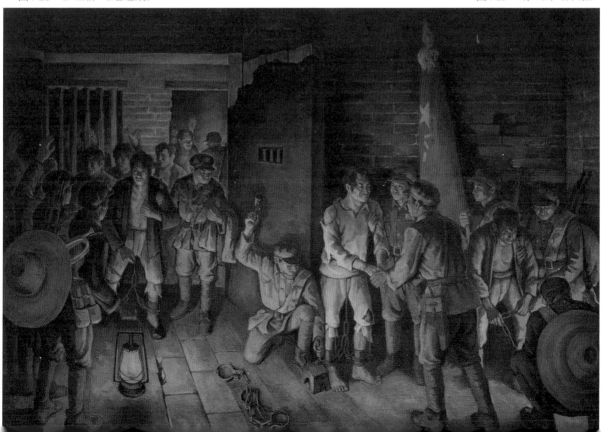

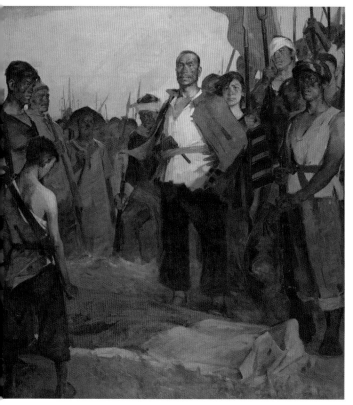

▲ 图4-30　全山石《英勇不屈》

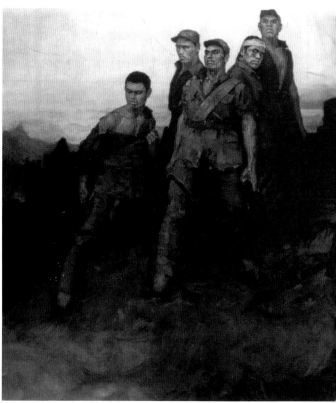

▲ 图4-31　詹建俊《狼牙山五壮士》

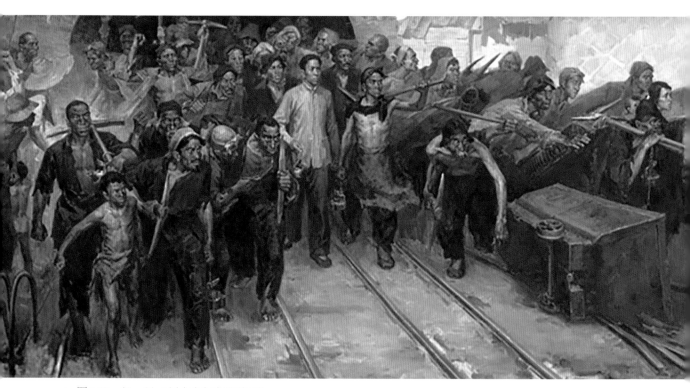

▲ 图4-32　侯一民《刘少奇与安源矿工》

### 4.3.2 20世纪60年代末到70年代的油画

20世纪60年代末到70年代，艺术创作受到种种限制，一些西方的、古代和近现代中国的美术传统与风格受到批判，珍贵美术文物遭到破坏，美术院校长期停课，美术期刊长期停办，一些艺术家被迫停止绘画创作，因此这个时期的油画精品力作较少，内容和形式比较单一，题材主要是对英雄人物和领袖形象的描绘。这一时期的主要画家及作品有胡一川的《挖地道》，全山石的《娄山关》，靳尚谊的《北国风光》《毛主席半身像》《毛主席在炼钢厂》，陈衍宁的《毛主席视察广东农村》(图4-33)等作品。

图4-33　陈衍宁《毛主席视察广东农村》

## 4.4 20世纪末至21世纪初的油画

20世纪70年代末，中国进入以改革开放为标志的新时期。西方近现代科学技术和文化艺术的引入，中外艺术的交流，艺术理论研究的活跃，艺术机构与艺术市场的兴起，构成新时期艺术思潮的背景，中国油画突破过去艺术题材的种种禁区和形式的束缚，出现多样化、个性化的特征。有些画家以深沉、凝重的笔调，对当代生活进行历史性的考察，对民族和个人命运进行深度的思索，有些画家则以诗人的眼光表现美的心灵和美的意境，有些画家以富有个性色彩的表现方法表达对生活的独特感

受，开拓了油画创作的新境界。大批新起的青年画家以新的视角观察生活，广泛吸收西方现代绘画的表现形式和风格，进行大胆的艺术试验，使油画艺术从内容到形式发生了深刻的变化，呈现多元化、个性化的特征。

## 4.4.1　20世纪70年代末到90年代初的油画

20世纪70年代末，改革开放促进了社会的变革，人们的主体意识开始觉醒，价值观念发生变化，艺术个性复苏，艺术审美意识转变，表现意识深化，油画艺术创作不论是主题还是形式都有新的变化。画家们开始重新审视这个平凡的世界，在创作题材上有了大的突破，探索形式创新，从塑造典型、表现英雄的理想主义、英雄主义转向对历史、民族和个人命运的深刻思索和对普通人命运关注的现实主义，注重个人情感的抒发，从单一的现实主义风格转向将现代艺术语言和观念纳入其中的多样化风格，油画创作进入一个新的时期。

程丛林的《1968年×月×日雪》(图4-34)运用苏联现实主义的技巧与戏剧性冲突的构思，表现对历史的反思。杜键、高亚光、苏高礼合作的《不可磨灭的记忆》突破表现重大历史题材的现实主义模式，以纪念碑式的庄严、史诗般的气势、深刻的思想表现历史事件，不同时空人物与场景交织的表现形式开创了油画表现历史题材的新语言境界。陈丹青的《西藏组画》(《西藏组画·牧羊人》见图4-35)不强调主题性和思想性，以写生般的直接和果断描绘藏民的日常生活片段，被认为是中国写实油画自受苏联影响转向溯源欧洲传统的转折点，是划时代的现实主义经典油画作品。罗中立的《父亲》(图4-36)采用超级写实主义，构图饱满，色彩深沉富有内涵，容貌描绘极为细腻、感情复杂、含蓄，不仅在形式上有创新，而且在主题思想上做了突破，开辟了刻画普通农民的复杂性格和表现人物内心思想的新领域。作品《父亲》所采用的技法又被称为乡土写实主义。何多苓的《春风已经苏醒》(图4-37)受当代美国现实主义画家安德鲁·怀斯画风的影响和启发，以伤感的意象和诗意的抒情意味表现人与自然的神秘联系，开启了中国写实主义绘画的另一个途径——对人和人的生命、情感、人性的理解、认识及描绘，从新的视角和美学意味开辟了中国油画的新领域。

詹建俊的《高原的歌》(图4-38)运用象征性和富有诗情的语言，形成笔法洒脱、豪壮爽健、色彩浓烈的写意画风，为油画艺术带来了一股清新的风。朱乃正的《春华秋实》(图4-39)运用色光空间感觉和现代抽象构成理念，风格单纯、自然，在具象与抽象之间展现西部高原人民的寻常生息。

以靳尚谊、艾轩、杨飞云等为代表的艺术家从不同角度开始了对西方古典主义油画艺术的研究和深化，勒尚谊的《塔吉克新娘》(图4-40)采用新古典主义手法，将中国审美趣味的"意"与西方油画语言的"形"相融合。杨飞云的《北方姑娘》(图4-41)采用古典主义手法，在清丽、悠远、静谧和安逸的画面中表现人类精神的永恒性，具有古典主义的经典之美。艾轩的《微风撩动发梢》(图4-42)采用借景写情的手法，在写实的物象中寄托自己的思绪和感情，创造出情景交融的、有意境的画面，沉着与精致的绘画语言既使油画保有生活的感受，又赋予油画理性的秩序。

图4-34　程丛林《1968年×月×日雪》

图4-35　陈丹青《西藏组画·牧羊人》

图4-36　罗中立《父亲》

图4-37 何多苓《春风已经苏醒》

图4-38 詹建俊 《高原的歌》

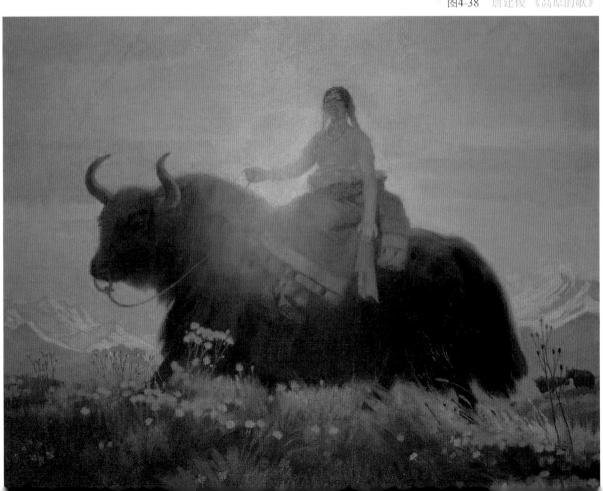

▲ 图4-39　朱乃正　《春华秋实》

▼ 图4-40　勒尚谊　《塔吉克新娘》　　　　　▼ 图4-41　杨飞云《北方姑娘》

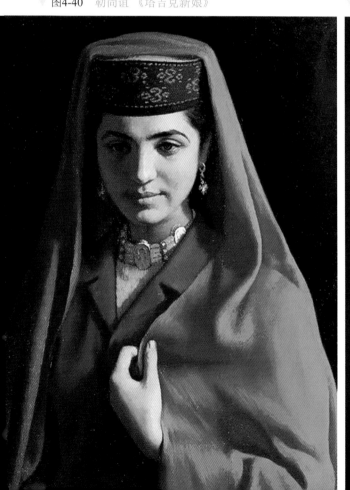 

### ▦ 4.4.2 20世纪90年代到21世纪的油画

随着中国艺术家出国留学、中外艺术家互访、艺术作品展览、学术会议等艺术交流活动的日趋频繁，艺术家对国际文化和各种绘画风格有了大概的了解。艺术机构对绘画创作、研究、收藏、展览工作的组织，以及艺术市场的利好，推动了油画艺术的发展，也带来艺术价值、艺术观念的变异。20世纪90年代到21世纪的油画创作继承并发展了20世纪70年代末到90年代初的创作实绩，吸收现代主义、后现代主义的美学观念，学习并实践西方现代主义和后现代主义各种绘画风格，融合中西方绘画元素进行个性化的探索，油画创作呈现多元化、个性化、前卫性的特征。

陈逸飞的《丽人行》(图4-43)融合古典写实和浪漫主义风格，运用中国艺术中的诗意、意境，以及剧场场景，采用有朦胧感、袅袅飘动感的笔触，表现穿梭历史的时间延伸性，摆脱写实艺术与"照片写实"的关系，开创了独特的写实风格。陈树中的《野草滩·秋去冬来》(图4-44)

以宏大的叙事场面、个性化语言的诗意表达，表现中国北方农村的日常平凡生活，抒发对家园的留恋与回望，对人与自然、生命的关照。忻东旺的《诚诚》(图4-45)用质朴且具有个性色彩的写实手法，真实描绘早点摊上一群不同年龄与不同职业的普通劳动者的特征，充满人性深度和

现实主义精神。忻东旺充满人文情怀和现实主义精神的绘画，成为新写实主义绘画作品的杰出代表。冷军的《肖像之相——小唐》(图4-46)以超级写实主义风格，通过独到的构思、非凡的艺术技巧、纤毫毕现与精细入微的刻画，形成绘画的张力，表达他对艺术的理解，对世界的态度和看法。石冲的《女人体》(图4-47)采用超写实主义

▲ 图4-43　陈逸飞 《丽人行》(1997年)

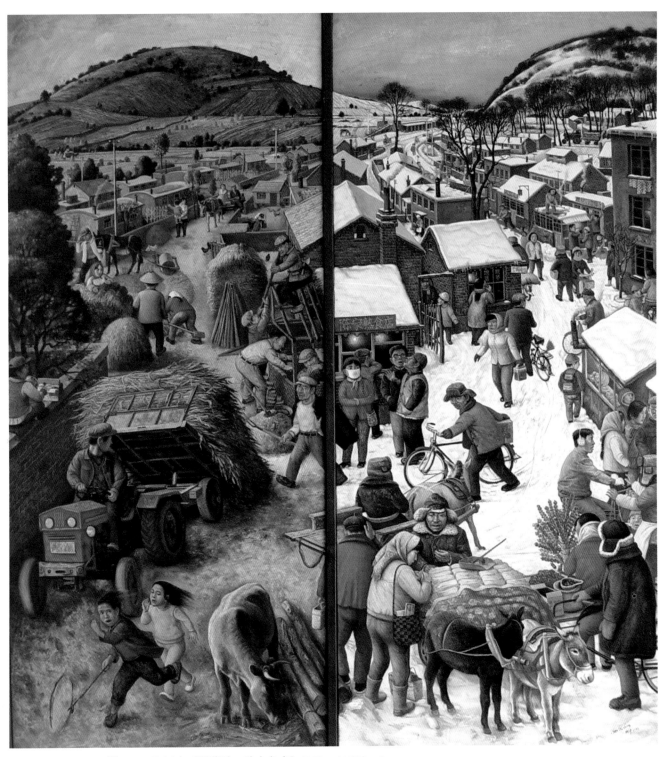

图4-44　陈树中《野草滩·秋去冬来》(155cm×175cm)

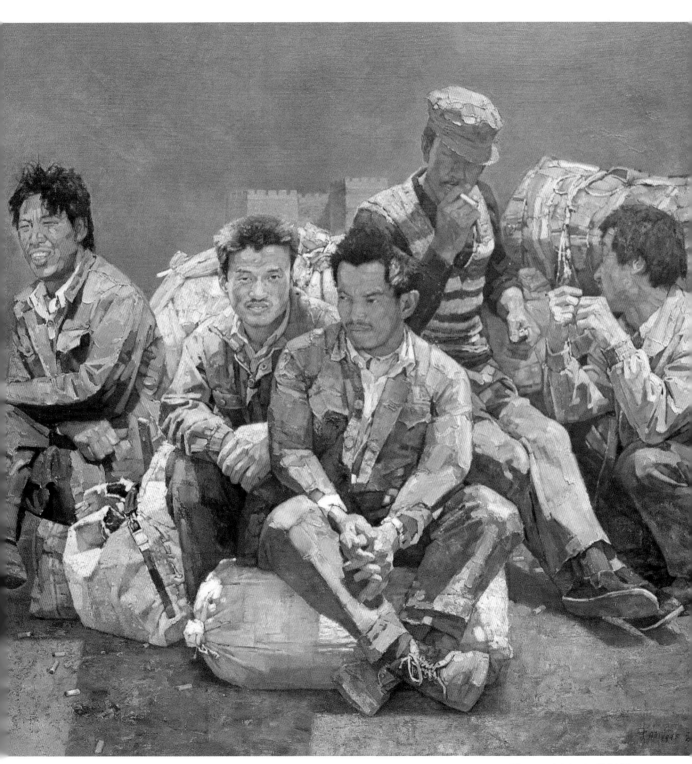

图4-45　忻东旺 《诚诚》

图4-46 冷军《肖像之相——小唐》(2007年)

图4-47 石冲《女人体》(2003年)

刘小东的《三峡新移民》(图4-48)采用近距离平视现实的写实表现手法,表达了人和人之间似乎有一种忽远忽近的隔膜、尴尬、漠不关心,只因生存所驱才偶然在一起,对现实生存的无能为力感,记录了当代中国经济发展过程中,普通人的生存状态和心理状态。

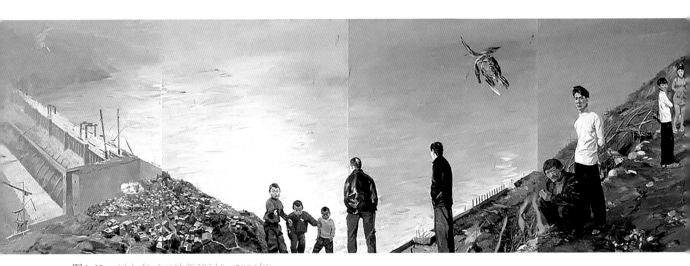

图4-48 刘小东《三峡新移民》(2004年)

段正渠的《七月黄河之二》(图4-49)以表现主义风格,用粗犷、奔放的笔墨,浓重、沉着的色彩,夸张的造型,探索人与土地的关系,表现人的天然质朴和生命力的强烈深厚。张晓刚的《血缘:大家庭系列》(图4-50)融合超现实主义手法与中国炭精素描画像技法,采用平滑不留笔触、柔和的独特语言描绘中国缩影式的系列肖像,概念性的肖像,形成耐人寻味的美学效果。

方力钧的《打哈欠的人》(呐喊)(图4-51)用写实的语言表达个体与社会、人与自然的关系。方力钧的绘画风格被称为玩世现实主义。陈子君的《欢乐同行》(图4-52)融合抽象表现主义与中国传统绘画元素,用缤纷的色彩和灵动的线条创造出神秘又充满生命力的女性形象,具有独特的审美意蕴和审美趣味。

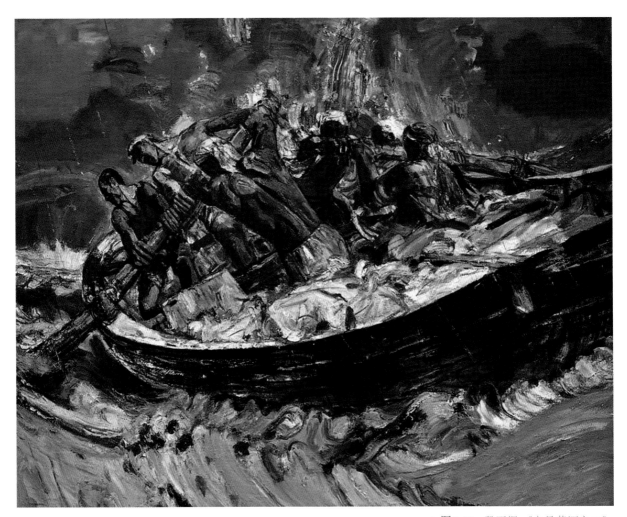

▲ 图4-49　段正渠《七月黄河之二》

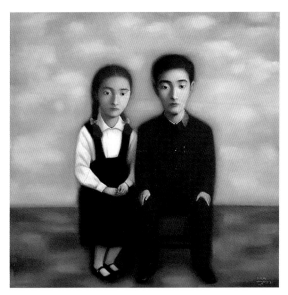

图4-50　张晓刚《血缘：大家庭系列》

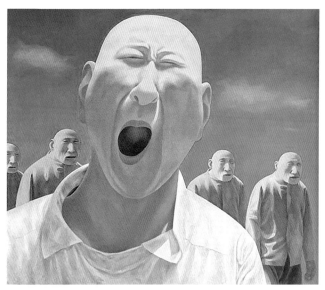

图4-51　方力钧 《打哈欠的人》(呐喊)(1992年)

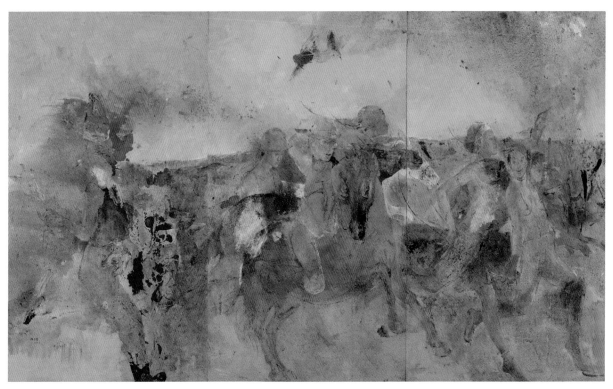

图4-52　陈子君《欢乐同行》

中国油画艺术在新中国成立以来几十年的探索与发展过程中，已取得了令人瞩目的成就，引起了国内外的广泛关注，这是中国文化史上的一个重要的历史现象。油画已成为表现中国人心理和感情的中国艺术，成为中国和世界绘画的重要组成部分。当今，中国油画艺术家正与新时代的要求相适应，关注现实，深入探索，努力将中国的油画艺术水平提高到一个新的境界。

| 第5章 |

# 油画创作思路与突破

　　绘画创作是艺术家以一定的世界观、审美观为指导，运用一定的表现手法，塑造艺术形象以反映历史、现实和抒发自身情感的审美创造性活动，是人类为自身审美需要而进行的一种独立的、纯粹的、高级形态的精神生产活动。艺术家作为创作的主体，其生活积累、思想倾向、性格气质、艺术修养是创作开展和最终完成的基础与前提，因此艺术家既要对当代人的生存状态、人们的心理情绪、重大事件及艺术倾向有艺术敏感，也要不断提升艺术技巧、艺术境界，才能突破固有的思维与形式模式，创作出有审美意蕴的个性化作品。

# 5.1 创作思路

绘画创作中，不同的画家有着不同的创作母题和创作手法，但创作步骤和思路基本相同，即艺术家从特定的审美感受、审美体验出发，按照美的规律对素材进行选择、加工、概括、提炼，构思出主客观交融的审美意象，运用艺术手法将审美意象表现出来，构成内容与形式相统一的绘画作品。主题性画作的创作或巨幅画作的创作思路一般有母题产生、画稿构建、作品生成三个阶段。

## 5.1.1 母题产生

母题产生解决画什么的问题，这是与题材、主题有关的问题。母题是创作的材料和基础，画家要善于在生活中发掘母题和根据主题需要或者个人审美情趣偏向选择自己擅长的母题，创造出有精神内涵的绘画作品。

### 1. 从艺术的源头中发掘母题

艺术的源头是生活，艺术作品是生活形态的显现，是由生活转化而成的精神产品，也是艺术家感受自然、体验生活、人生历练、评说生活意义的形象表达。不管什么题材的绘画作品都离不开生活及对生活的感悟与积淀，从某种意义上说，描绘生活情境的绘画不仅反映人物和景物的状态，更体现出一种上升到审美意义的意境。每个人的作品中都有自己生活的影子，再抽象的作品也能从中看到生活基础的支持。生活是绘画的源头活水，对画家来说，观察生活、感悟生活，在生活中发掘母题，用独特的表现形式记录生活，是艺术创作的储存和升华。

《致青春1》(图5-1)是作者感动于当代军人奔赴灾区救援，把他们的青春奉献给祖国最需要的地方的精神而作，作品以两位军队医护人员在奔赴灾区途中的一瞬表现母题，用候鸟作为背景烘托。为将画面表现得真实、生动，使画面更具有绘画意味，作者专程到昆明滇池观察候鸟并拍下大量照片，如《致青春1》背景鸟的素材(图5-2和图5-3)，还到部队寻找人物模特反复拍照，寻找最佳角度和最佳情态，如《致青春1》人物的素材(图5-4和图5-5)，最后创作出《致青春1》这幅作品。

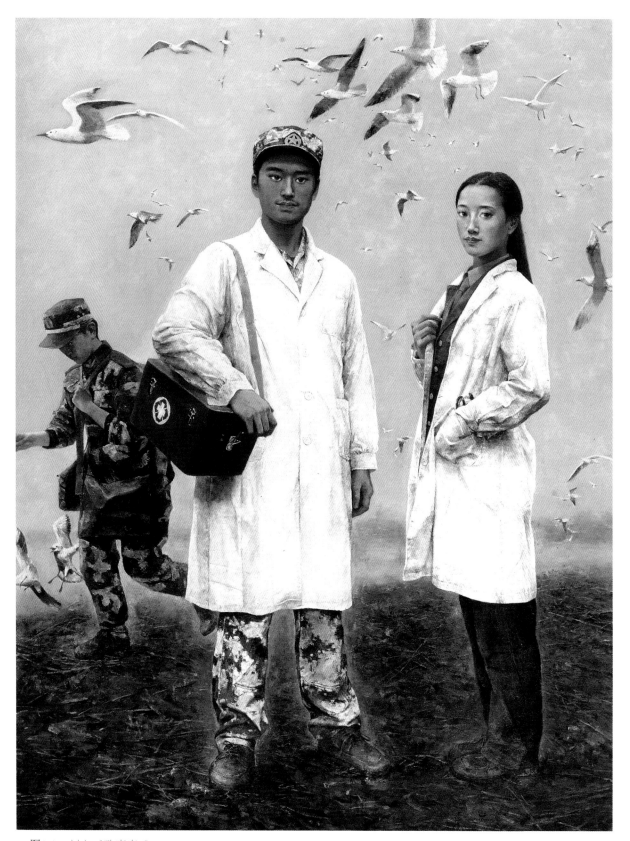

图5-1　刘文《致青春1》(130cm×180cm)

图5-2　《致青春1》背景鸟的素材1

图5-3　《致青春1》背景鸟的素材2

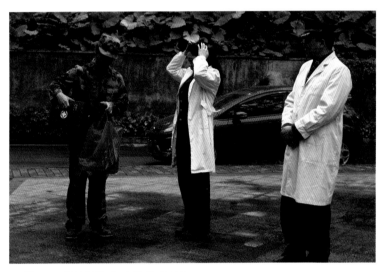

图5-4　《致青春1》人物的素材1

图5-5　《致青春1》人物素材2

### 2. 从外师造化的写生中发掘母题

写生是一个"外师造化，中得心源"的过程，"造化"即大自然，"心源"即作者内心的感悟。写生是对客观物像的摹写，既能磨炼自己的观察能力、造型能力和艺术语言表达能力，又能对现实生活中的人或景进行深度解释，使之升华为艺术形象的过程。写生在对人或景等客观形象进行描绘时，可以首先找到鲜活、生动的具体形象，进而把人或景这些鲜活的客观形象演绎成美的艺术形象，揭示鲜活的生命形式蕴藏无限活力和生机的大美。写生也是一个素材收集、母题产生的过程，艺术家要善于在写生中发掘母题。

四川茶馆的棋牌、麻将是四川地域文化的一部分，刘文再现四川风土人情母题的作品《茶馆》(图5-6)就源自茶馆的实景，其写生现场见图5-7。

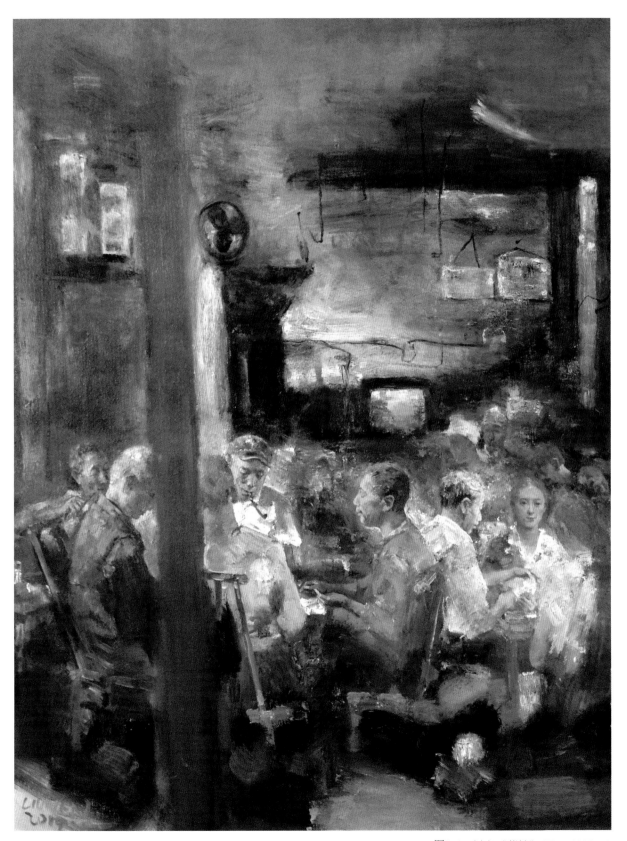

图5-6　刘文《茶馆》(70cm×90cm)

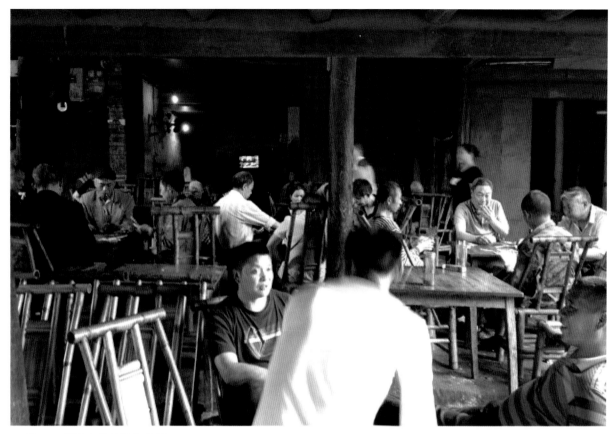

图5-7　茶馆实景的写生现场

### 3. 从历史文献中发掘母题

历史题材油画的创作需要广泛地查阅相关的文献资料，在文字记载、图像资料中寻找素材，才能在丰富的材料中找到母题创作点，创作才不会成为无稽之谈或与历史相悖，也才能使创作更有深度。

《运筹帷幄——孙中山与杨鹤龄》(图5-8)是2016年刘文为纪念孙中山先生诞辰150周年，在"中山市重大历史题材创作工程项目"中创作的作品。

孙中山作为革命先驱，为改造中华民族积弱积贫的命运耗尽了毕生精力，其领导的辛亥革命终结了两千多年的封建帝制，在历史上留下了不可磨灭的功勋。孙中山的形象国人家喻户晓，不宜根据主观臆测随意改动，以孙中山为题材的创作不少，在此之前，刘文曾创作过《孙中山》与《孙中山在黄埔军校》的历史题材画，因此，应充分考虑切入角度，使作品既摆脱与他人的雷同，又突破自己原有的创作束缚。为此，作者反复查阅孙中山及杨鹤龄的文献与图片资料(图5-9～图5-12)。杨鹤龄先生是孙中山先生的战友，为追随孙中山先生，他毅然放弃富家子弟的优裕生活，投身革命。1921年，孙中山就任非常大总统后，杨鹤龄被聘为总统府顾问，与孙中山一道共同为中国的革命事业呕心沥血，因此作者以孙中山与杨鹤龄先生1921年在广州临时总统府共同谱写历史的那一段工作历程作为创作母题，于2015—2016年完成了《运筹帷幄——孙中山与杨鹤龄》的创作。

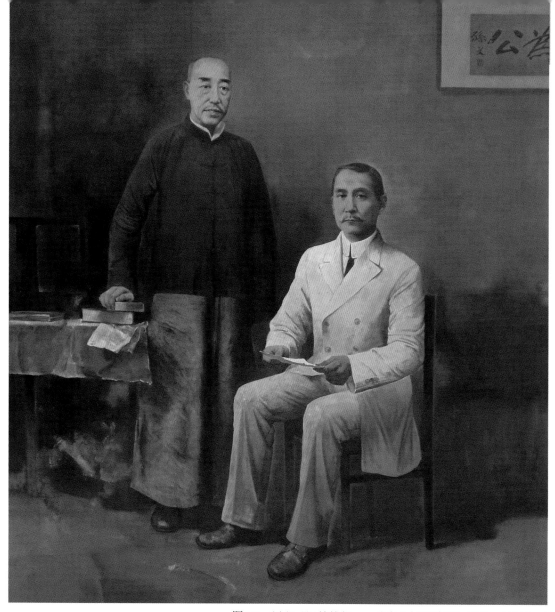

图5-8　刘文《运筹帷幄——孙中山与杨鹤龄》（180cm×200cm）

图5-9　孙中山资料1

图5-10　孙中山资料2

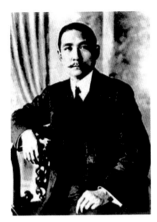

图5-11　孙中山资料3

图5-12　杨鹤龄资料

## 5.1.2　画稿构建

画稿构建解决怎么画的问题，涉及客观、形象的艺术加工，画家主观思想情感的渗透等，画稿构建是母题产生之后，将母题具体落实到艺术形象上的创造阶段，最主要的工作是确定如何构图及采用什么表现方法构建画作。

### 1. 构图

构图是一幅画的大致结构，是对一幅作品整体形式的把控。在一幅作品的所有元素里，构图是形式美感的重要元素，合理的构图能对观者的视觉印象产生支配作用，明确画面的中心，引导视觉的顺序，使观者按照作者构思的线索去浏览画面，欣赏画面内容。构图均衡、对称是画面产生稳定性的主要原因，使画面有庄严、肃穆、和谐的感觉。均衡、对称不是平均，它是一种合乎逻辑的比例关系，平均虽是稳定的，但缺少变化，缺少美感，所以构图最忌讳的就是平均分配画面。绘画中常见的构图有三角形构图、圆形构图、平行构图、十字构图、S形曲线构图、斜线构图、对称式构图、汇聚线构图等。

三角形构图即金字塔构图，是以三个视觉中心为景物的主要位置，或以三点构成几何面来安排景物，形成一个稳定的三角形。三角形构图可以是正三角构图，也可以是斜三角或倒三角构图；可以是一个三角形构图，也可以是双三角或多三角形组合构图，其中斜三角构图较为常用，也较为灵活，三角形两侧边向左或向右靠近或偏斜，会使画面由静止转向动态。三角形构图给人一种持久、稳定、向上、均衡但不失灵活的感觉。詹建俊的《狼牙山五壮士》(图5-13)采用三角形构图，山体与人物形象融为一体，互相映照、衬托形成作品的稳定感，突出英雄们气壮山河的伟大气概，悲壮中自有一股正义豪气，仰视效果增强了壮士宁死不屈、顶天立地、正直高大的刚毅形象，永恒的纪念碑式的表现形式使人物具有青铜雕塑般的庄严雄伟与崇高神圣。

圆形构图通常指画面的主体呈圆形，圆心是视觉中心的构图。圆形构图在视觉上给人以旋转、运动与和谐的美感，圆形构图中如果出现一个集中视线的点，那么整个画面将以这个点为圆心，产生强烈的向心力。郭润文的《天惶惶地惶惶》(图5-14)为了捕捉一种神秘气息，以圆形构图来安排物像，把不同时间的物体进行组合，跨越时空，在矛盾中寻求统一，达到艺术效果。

图5-13　詹建俊《狼牙山五壮士》(203cm×186cm)

图5-14　郭润文《天惶惶地惶惶》(135cm×120cm)

　　平行构图是指画面形式以水平线为基本格式的构图，可以在视觉上产生稳定、平静、深远、宽阔的美感。王宏剑的《阳关三叠》(图5-15)采用平行构图，将众多人物形象向画面的水平方向汇聚延伸，体现出如潮水般涌向城市的农民工等待火车把他们带往远方城市的情景。

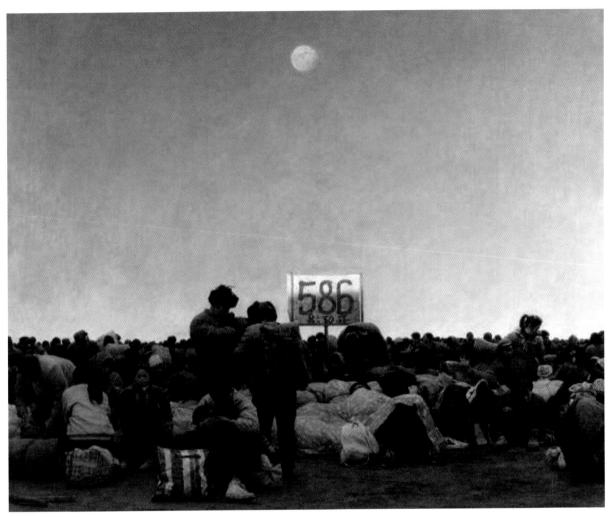

图5-15　　王宏剑《阳关三叠》(200cm×180cm)

　　十字构图是指利用垂直线与水平线相交来构建画面的构图，既具有水平线的宁静、开阔、深远、平稳等形式特点，又具有垂直线的庄重、肃穆、高崇、力感等形式特点。刘文的《春》(图5-16)采用十字构图，画中前面穿红色毛衣的小女孩手握竖立的支撑"蜻蜓"的细长杆子，身后小女孩手握横摆的支撑"蜻蜓"的细长杆子，两支细长杆子在画面中构成十字形，显得稳定、宁静。画中，两个小女孩头戴鲜花花环，显得活泼、美丽，十字构图象征完美，花象征美好的春天，构图和花环呈现出女孩天真顽皮，表现了欢乐温馨的生活场景。

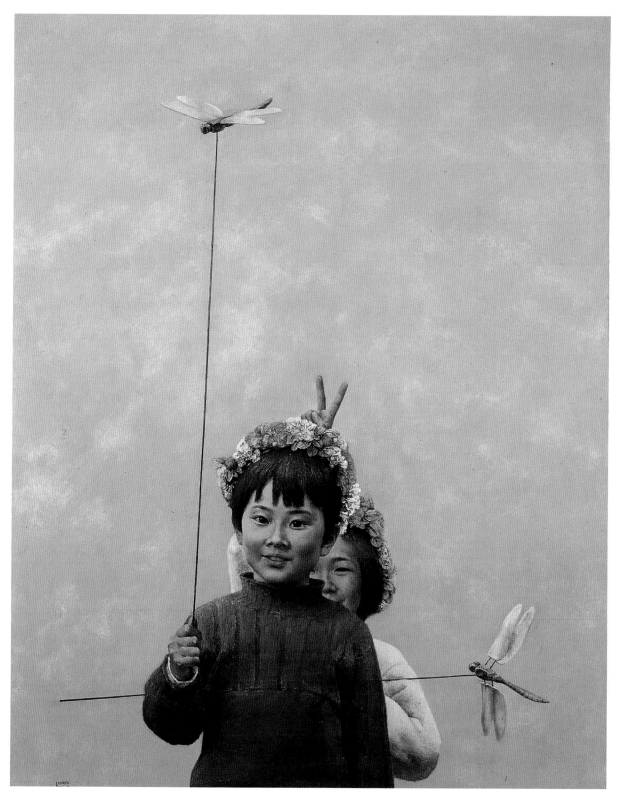

图5-16　刘文《春》(120cm×160cm)

    S形曲线构图是指利用画面中具有类似英文字母S形的曲线元素来构建画面的构图。实际创作过程中，S形曲线构图并不一定有一个完整的S形曲线，一些没有完全形成S形的曲线也可以视为S形构图。S形曲线构图使画面结构丰满，具有节奏韵律美。李建鹏的《重奏之二十一》(图5-17)采用S形曲线构图，表现了音乐家弹奏着富有韵律美的生命乐章。

图5-17　李建鹏《重奏之二十一》(180cm×150cm)

　　斜线构图是指在画面中把主体安排成有一定倾斜角度的构图。斜线构图使画面富于动感，容易产生线条汇聚、吸引视线、突出主体的效果。斜线构图并不局限于一条笔直的斜线，而是从画面的整体来看，虽然看不到线，但又会感觉到线就藏在其中。刘文、刘文伟、刘艺宇创作的《云海之上》(图5-18)采用斜线构图，表现西藏雪域高原小学生踢足球的生动形象。

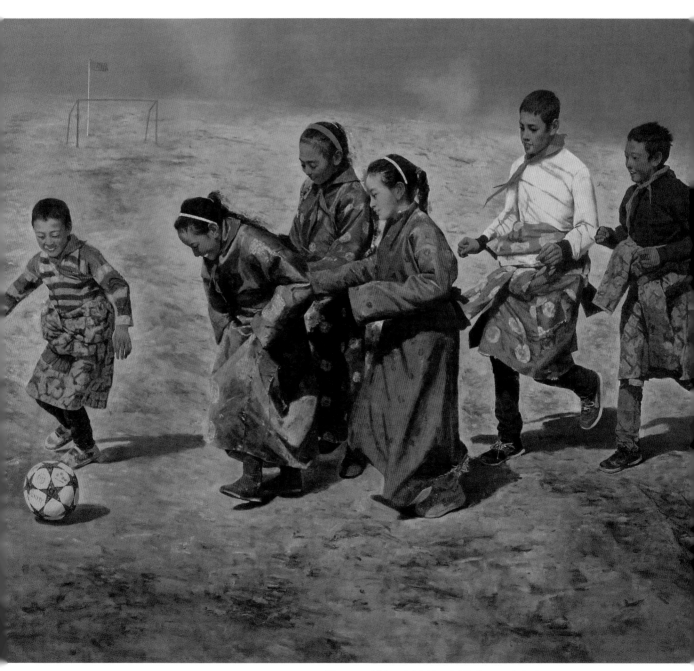

图5-18　刘文、刘文伟、刘艺宇《云海之上》(200cm×160cm)

对称式构图是指利用画面中物像所拥有的对称关系来构建画面的构图。对称式构图有稳定、正式、均衡的美感。陈衍宁的《春望》(图5-19)是典型的对称式构图，表现出女性的端庄、温婉、含蓄的气质。

汇聚线构图是指出现在画面中的一些线条元素向画面相同的方向延伸，最终汇聚到画面中某一位置的构图。汇聚线构图使画面产生强烈的视觉冲击效果，也使画面更具空间立体感。陈逸飞的《黄河颂》(图5-20)采用汇聚线构图，表现出黄河的气势磅礴和红军战士笑傲山河的气概。

构图的形式多种多样，每种构图形式各有特色，实际创作时，要根据题材主题、创作意图、绘画语言等选择。一幅作品可采用一种构图形式，也可以综合运用多种构图形式。

图5-19　陈衍宁《春望》(111cm×162cm)

图5-20　陈逸飞《黄河颂》

### 2. 表现方法

构建画稿要明确表现方法，绘画的表现方法丰富且复杂多样，从大的方面来看，涉及具象写实手法、具象表现手法和抽象表现手法。

具象写实手法是指画家对他所认识的物像或社会生活进行具体描绘，作品中的艺术形象与自然对象基本相似或极为相似，都具备可识别性。具象写实手法以如实描绘客体和再现现实为目的，也通过艺术形象表达自己的情感和思想。具象写实手法的特点有：第一，视觉的真实性或客观性，即以客观世界为表现对象，并把对象表现得如人们所见一样真实；第二，艺术形象的典型性，即通过典型的艺术形象的创造来表达艺术家的个人情感和观念；第三，情节性或叙事性，即艺术形象往往蕴含着一个或多个故事情节，它可以用文字语言直接来讲述或描述；第四，客观世界表达为主，主观世界表达为辅。刘文的《运筹帷幄——孙中山与杨鹤龄》小稿(图5-21)、《孙中山》小稿(图5-22)就采用具象写实手法来刻画孙中山和杨鹤龄。

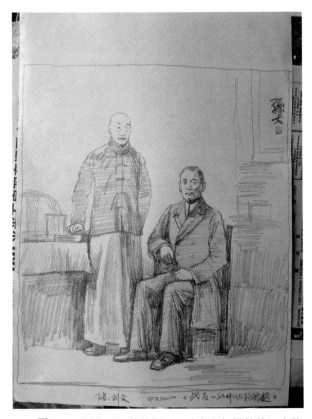

图5-21　刘文《运筹帷幄——孙中山与杨鹤龄》小稿

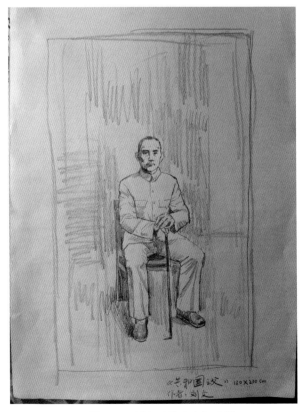

图5-22　刘文《孙中山》小稿

具象表现手法是指以具象为载体，以表现为手段，注重视觉对事物真实的捕捉，追求精神真实表述的绘画。具象表现手法强调绘画对物像的表现，既注重视觉真实，也注重主观精神情绪真实。陈子君的《恶女十忙》(图5-23)采用具象表现手法，反映了女性忙碌的生活，表达了忧伤诙谐的情绪。

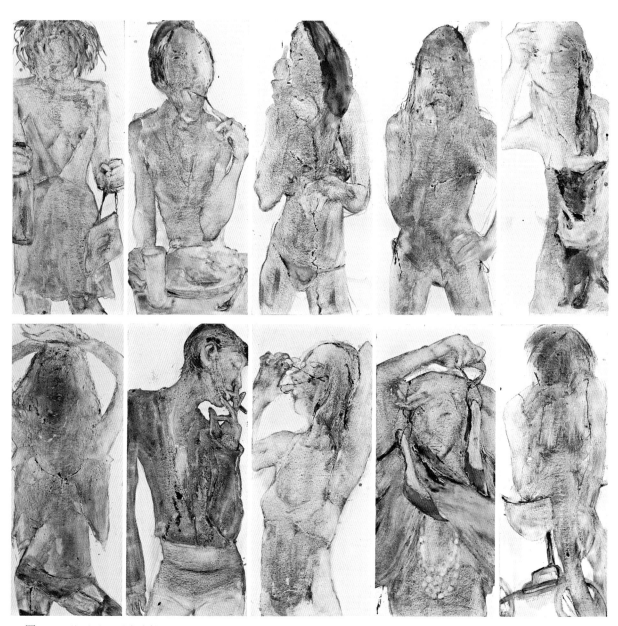

图5-23　陈子君《恶女十忙》

抽象表现手法是指不再现客观真实的表现手法，注重主观意识的表达，以表现自我、表达情感为创作理想，舍弃具体物像，对真实物象的描绘予以简化或完全抽离，画面找不到主体性、叙事性、情节性，从形式美的角度出发，按照美的规律进行画面抽象因素的构思，如色彩布局、画面分割、点线面构成等。周长江的《互补系列》(图5-24)采用抽象表现手法，在色彩与点线面的相互交映与多维互动中产生视觉感染力，表达一定的哲理寓意。

图5-24 周长江《互补系列》

### 5.1.3 作品生成

作品生成是在画稿定稿之后，在确定的画幅里充满激情、一鼓作气将作品初步完成。例如《畅想青春》步骤图(图5-25～图5-28)，表现了作者在作品基本完成之后再对局部或整体反复推敲、调整修改、精雕细琢，直至生成完善的作品的过程。

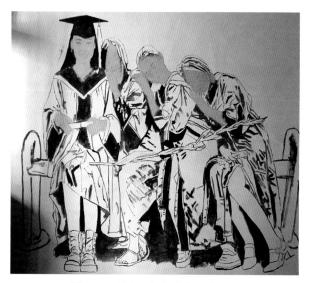

图5-25　刘文《畅想青春》步骤图1

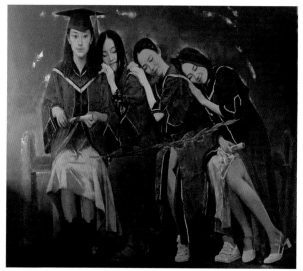

图5-26　刘文《畅想青春》步骤图2

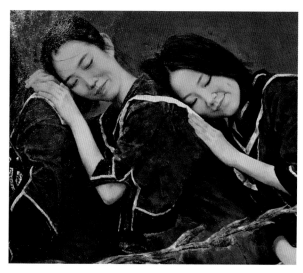

图5-27　刘文《畅想青春》步骤图3(局部)

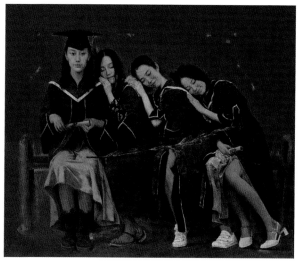

图5-28　刘文《畅想青春》步骤图4(154cm×180cm)

# 5.2 创作的突破

绘画创作是绘画活动最基本和最核心的环节，是一个复杂、微妙的个体化的精神活动与制作活动，只有当艺术家在他的作品里将观念与形象、内容与形式完美融合，在个性化的语言中传达出深刻的哲理、人文的情怀、时代的精神、美的形式时，他的作品才是真正美的艺术。创作过程中，艺术家常常会出现瓶颈状态，或题材难寻，或语言难以达意，因此，创作也是一个时时突围、不断突破自我的过程。突破就是从惯常思维、表现模式、观察视角中解放出来，以新的视角去观察、分析，挖掘事物表象后的深层含义和创意点，构建新的视觉符号与形式语言，使作品进入一个新境界。只有不断寻求突破，才能增强创造力。

## 5.2.1 内容挖掘

题材是作品精神性表达的主体，是创作的基石，好的题材是创作成功的一半。题材的类型多种多样，包括日常生活中有意无意间撞进镜头的题材，深入生活、体验生活、感悟生活、触动灵魂的题材，历史性、主题性的题材等。要创作出感人的、能引起共鸣的作品，就要在日常平凡的生活里感知人性的炽热，聆听时代潮汐的涌动，透视万象潜藏的本质，以独特的视角进行思考和发现，挖掘出富有时代特质、人性魅力、哲理意蕴的题材，使作品有广度和深度。

《早点》(图5-29)所表现的是忻东旺在日常生活中的一个场景。作者感受到普通人踏实、不屈不挠的生活态度，因此创作出这幅表现普通人生存状态、具有浓厚人文情怀的作品。他曾这样描述《早点》的创作：“……我总有一种莫名的感动，感动于这种因地制宜和不屈不挠的生活气氛，感动于人们那种满足、踏实的神情。……无论如何，这里吃的是气定神闲、六腑俱安，接下来的是新一天的开始，每个人都将迎接阳光和面对困惑，而这一切都已在人们未放下碗筷时夹杂在饭菜中。”

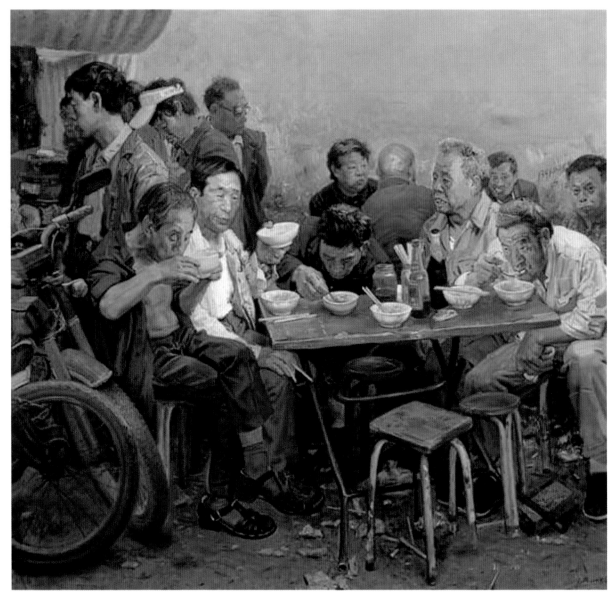

图5-29　忻东旺《早点》(200cm×190cm)

　　《小夫妻》(图5-30)所表现的是李节平在日常生活中看到的一个工地的场景,捕捉到年轻一代农民工到城市务工的现象,表达了农民工尽管生活艰辛但对未来依然充满希望的情感。李节平谈到《小夫妻》的创作过程:"2008年,我居住的大院里整修,来了一群贵州遵义的农民工,多是一对对的夫妻。一天中午下班,看到小冉正在砌墙,那场景一下子打动了我,我不由自主地拿出相机,在小冉背后轻叫了一声'小冉',小冉回头的一瞬间,我按下了快门。后来,我便将小冉的这一神态与小侯担水泥的场景糅合在一起,选择小冉和小侯凝视的一瞬间,创作了《小夫妻》,从他们的眼神中可以感知这一代农民工的内心世界与期望。"

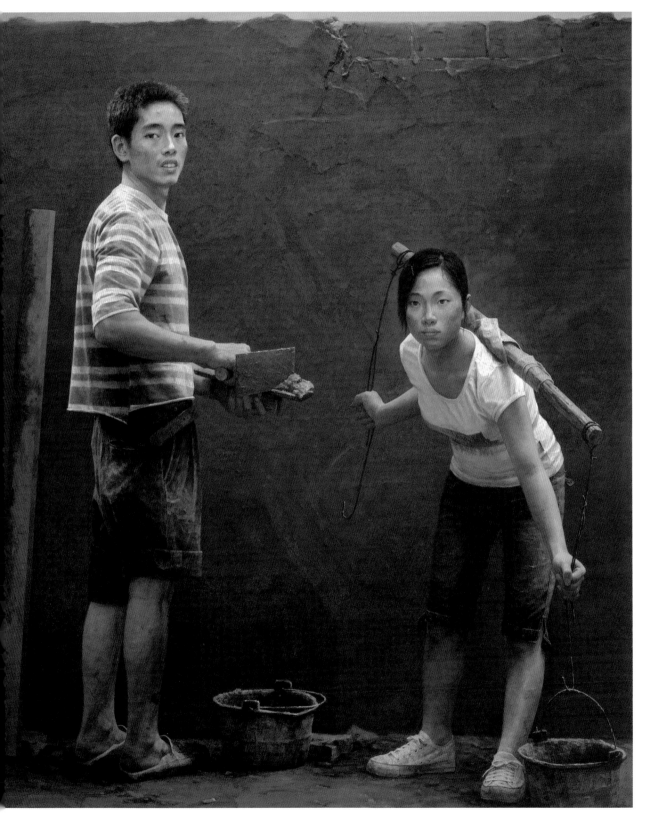

图5-30 李节平《小夫妻》(160cm×190cm)

《桥上的风景》(图5-31)是何红舟创作的一幅历史题材作品，来源于林风眠、吴大羽、林文铮三位先生20世纪初的一张合影照片(图5-32)。画作在历史照片的基础上，从更富有意味的角度去挖掘，把"桥"作为心灵外化的手段，既与现实关联，又联结历史，通过80多年前几位青年才俊的气度风采表现他们在中国美术史上的地位，以及他们在中西文化交流、碰撞、融合过程中的桥梁意义。

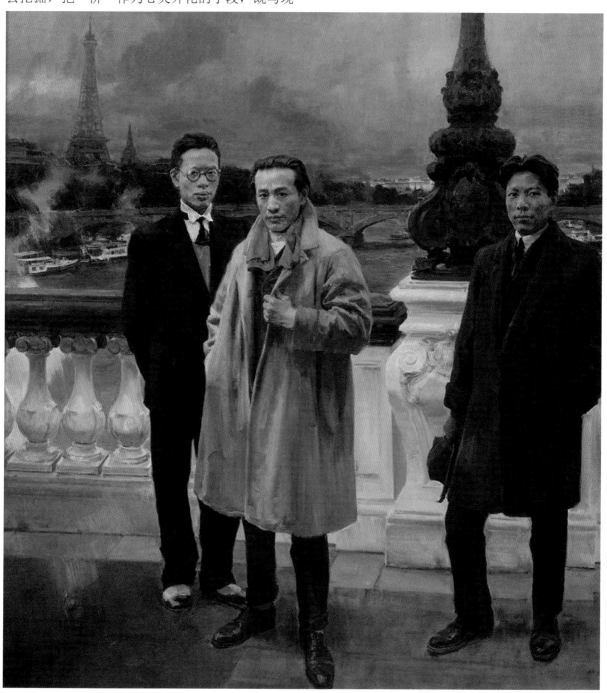

图5-31　何红舟《桥上的风景》(195cm×235cm)

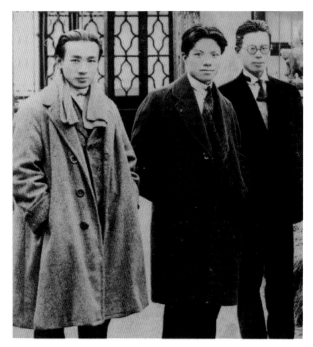

图5-32　《桥上的风景》素材

《老广东·小生活》(图5-33)，这幅表现菜
市场情景的画作，是作者李智华在寻常百姓的日
常生活中，感悟到生命的鲜活与生活的各种气息
而作。他说："每次我抱着相机从菜市场、女人
街和各种横街里弄归来，收获都让自己特别惊
喜，信息量更是爆棚。各种吆喝叫卖、各种情
绪、迥异的灯光、待宰的活物和血水、海鲜池的
气泡、零钱的碰撞、混杂的气息……那些鲜活的
场景长时间萦绕在脑海，甚至让我彻夜兴奋难
眠……"

图5-33　李智华《老广东·小生活》(200cm×176cm)

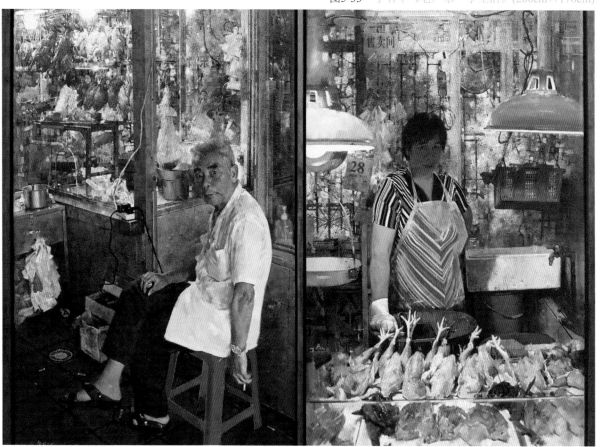

《茶馆》系列作品之一(图5-34)，描绘川蜀地区的民风民情和悠闲的市井生活，呈现了川蜀地区寻常百姓的生活场景与他们对生活的态度。作者陈安建运用写实手法塑造出茶馆特有的室内效果及人物的表情，木质房梁间露出的大片空隙将阳光大方地送进屋内，四四方方的木桌和长板凳已被磨得油光发亮，桌上摆着20世纪80年代的热水瓶，头顶上是摇摇欲坠、沾满灰尘的老式吊扇，来这里的客人也像这些有年代感的物件一般大都是上了年纪的老人。茶馆是画家灵感的来源，老茶客是他的模特，在茶馆坐上一天，面前的人物慢慢变成油画上一个个有血有肉的生动形象，时光在这里留下的痕迹、鲜活的人物、生动的场景让观者不自觉地审视生活、审视人生。

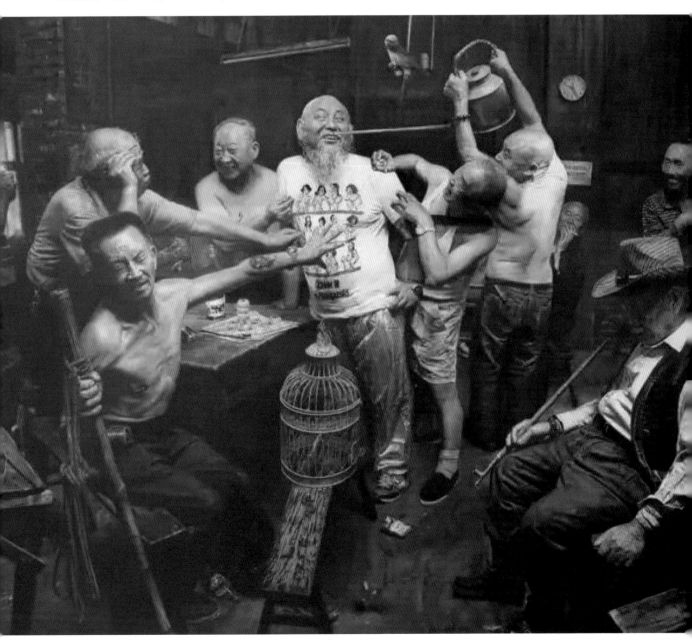

图5-34　陈安建《茶馆》系列作品之一

《看不见的风景》(图5-35)中，作者方赞茹敏锐地捕捉到当下社会生存者疏离的、冷感的、假性亲密的、焦虑的情绪，从一个旁观者或窥伺者的视角，通过日常生活化的场景，描绘了特定的庇护性空间里人与物发生某种链接的自然片段，表现当代人特有的情绪印记。

图5-35　方赞茹《看不见的风景》(156cm×180cm)

《送别》(图5-36)是作者刘文感动于一个女学生讲述自己的军旅生活而作。作者的一位女学生大一时响应祖国号召，应征入伍，前去西藏，回来后讲述了她在部队如何与战友们互相鼓励、互相帮助，克服高原反应、特训等种种困难，坚持部队生活的事迹。作者在学生的讲述中感受到现代女军人的坚强品质和精神境界，于是创作了作品《送别》。作品通过两位女战士站在雪域高原的阳光下送别的场景，表现当代有灵魂、有血性、有温度的新时代革命军人的形象与精神风采，表现战士们在艰苦环境中真诚、纯洁的战友情谊，以及新时代青年战士青春、阳光、吃苦耐劳、强军兴军的崇高精神世界。

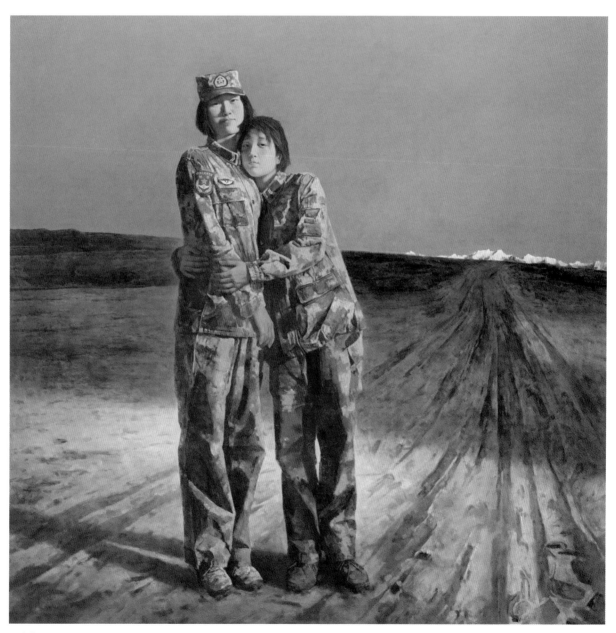

图5-36　刘文《送别》(200cm×200cm)

《木末芙蓉花》(图5-37)是作者刘艺亭在与"90后"同龄女性的交谈中，在自我心理的剖析中，体悟到同龄青春女性普遍的心理状态而创作的作品。女孩静谧的表象下隐藏着俏皮与青春的不安，芬芳扑鼻的芙蓉花在空迷的环境表象下弥漫着某种情绪，传递出作为青春少女的"我们"怀揣着芙蓉花般绚丽的梦想，对生活、对未来充满向往和期待。

图5-37　刘艺亭
《木末芙蓉花》
(100cm×180cm)

## 5.2.2　语言的个性探索

绘画语言是组成一件作品的点、线、形、光、色、肌理等所有可视因素之间相互作用而产生的有机形式，是艺术家表达对世界的理解和审美追求的手段。绘画语言的个性化是指一个艺术家不同于其他艺术家的独有的审美体验、创作视角和艺术表现手法，反映出画家对形、色、线节奏韵律构成，画面空间、用笔和肌理处理等的把控能力。创作过程中，画家不仅要考虑画什么，而且要考虑如何用绘画语言形成个人的风格，画家只有在一系列创作中不断地探索、研究绘画语言，寻求自己独特的语言表达方式，形成独特的艺术风格，才能创作出有艺术魅力的作品。

刘小东的作品《温床》(图5-38)记载了三峡移民拆迁时11个农民工打牌的情景，作品具有写实的总体特征又极富个性特质，由不同时间段的五幅生活场景拼接而成，朴实且富有情节性。画面垂直方式上黄金分割的位置，7个打牌的男人以圆形构图，他们的头又以S形曲线构图，向两边延伸，使画面有韵律、有节奏地运动起来，绵延不断的、静穆的远山与激动的男人交相呼应、对比调和，动静相宜。作品的笔触洒脱有力，粗放的笔触、不柔和的边缘，表现出男人们略显野蛮的力量。画面色彩纯净、浓重，纯色把太阳光与群山的色彩差异拉到最大，紫色与黄色的对比把男人的肌肉、山的棱角表现得惟妙惟肖，红色的床，男人的黄皮肤，闪光的太阳，绿灰的江水、藏青的远山，整个画面的色彩偏向浓重。几个写实的生活场景随意式的拼接，挥洒自由的笔触，纯净、浓重的色彩体现了画家绘画语言的特点，是画家表达感情与追求审美最有力的个性化绘画语言。

《夏至·房子里的朋友》(图5-39)为达到对心理在纵深上的挖掘，作者范勃对人物刻画去除表面形式的模仿，将艺术形象进行人物化，汉唐雕刻、出土陶器、青铜器等的刻画表现出因岁月流逝而形成的红斑绿锈、风化肌理、泥土满身。作品中，浓重、模糊的背景营造出压抑、困惑、迷茫的气氛并发出深深的呐喊，在将流动变为凝滞，将短暂变为永恒的同时，也将时间的形态转化为空间的形态，由人构成的时间片段从现实中走入，从历史中走出。具象表现的手法、人物化的处理、时间的链接、浓重的色彩等个性化语言的运用，使作品独具特色。

图5-38　刘小东《温床》

图5-39　范勃《夏至·房子里的朋友》(175cm×170cm×3联)

《蒙娜丽莎——关于微笑的设计》(图5-40)
的作者冷军利用超级写实的手法将作品推向个性
化的极端，使人物形象极其逼真且透出青春生命
的气息。为了实现对细节的深入描绘，作者采用
长时间的多重画法，按照从局部推移到整幅画面
的程序，多次对人物肤色及服饰进行精心刻画，
颜色一遍比一遍薄，一遍比一遍透明，非常细致
地刻画推移，每一个细节都不断地反复调整；然
后用含量极少的透明颜色进行一次全面、微妙的
渲染，达到消除笔触、消除任何绘画痕迹的艺术
效果；最后用含量非常少且极其微妙的透明颜色
进行一次全面的渲染，以达到既真实又具有审美
意味的整体效果。

图5-40　冷军《蒙娜丽莎——关于微笑的设计》
(45cm×125cm)

张晓刚的作品《血缘系列》(图5-41)源自中国20世纪六七十年代的全家福照片，构图只有人物的上半身，拘谨的正面姿势，呆滞的表情，含蓄且近乎单色的灰色的调子，多层次的、没有笔触痕迹的平滑画面，成为作品的独特语言，蕴含着那个时代中国人特有的心路历程及中国人特有的家庭观念，成功引起观众的强烈共鸣，成为当代中国油画中有巨大影响力的画作。

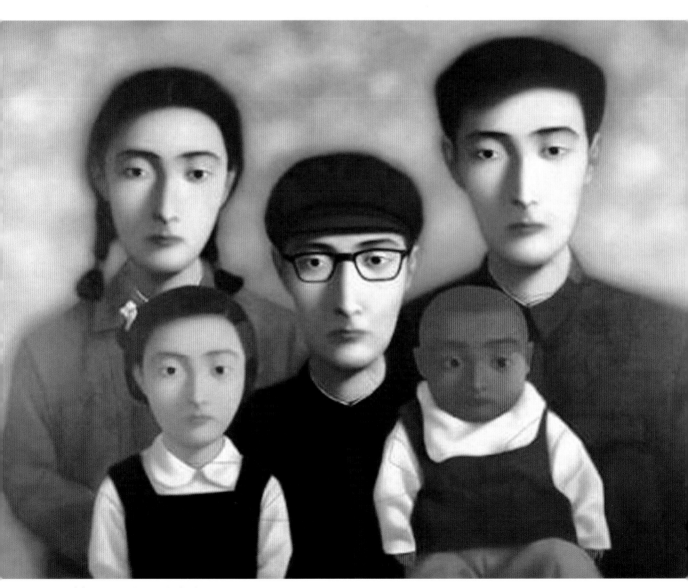

图5-41　张晓刚《血缘系列》

　　罗中立的作品《马灯》(图5-42)采用表现性手法，以原始艺术和与现代社会并存的原始部落艺术为特征，描绘了一幅远离当代都市文化、充满原始气息的大巴山乡民的生活画卷。变形、夸张、如木雕线刻般厚实饱满、敦实粗矮的人体，参差错杂的笔触，俗气的色彩——桃红、粉绿、紫蓝等，表现原初的生命力、生活的悖理、传统的荒诞、身体的强悍与存在的别扭，充满极浓的山野味和神秘的气息。个性化的油画语言由作者长期不断的探索、锤炼而形成，是作者所追求的一种艺术本身的"美"感，能更好地表现作者内心的独特见解，表达对中国当下现实的思考和对人类终极的关怀。

图5-42　罗中立《马灯》

陈子君的作品《轻舞飞扬》(图5-43)采用表现性手法，描绘青年男女的欢乐场景。画面不着意于展现任何一个清晰的面目和情节，而是隐伏于一种烟雾弥漫的混沌之中，颜色稀释、流淌、碰撞所表现的类似于水墨操作的偶然肌理，有如壁画剥落和风蚀砖刻的斑驳陈迹，雨雾般丰富迷离的微妙色层，大写意式的简洁笔法，局部形体的幻化弥散，游丝般细线的穿梭，渗透于画面的东方古典气质和心绪，敏感、欣喜、凝思诸多情致杂糅其间。作品语言风格独具特色，清新淡雅、简约洗练、疏放自然、潇洒活泼，达到生气、灵动、言有尽而意无穷的艺术效果。

图5-43　陈子君《轻舞飞扬》(170cm×170cm)

刘文的作品《雨夏》(图5-44)依托极富情趣的生活瞬间，并融合了女人的心理特征。女人如夏日的天空，时而阳光明媚，时而阴云密布，时而雨水骤至，有时像闹山的麻雀叽叽喳喳欢快嬉闹，脸上开出灿烂的花朵，有时莫名其妙地伤感落泪，喜怒无常。为表现女人这种瞬息变化的心理，作品精心刻画了人物身上的斗篷和蓑衣，用

中国画的勾线笔一根一根地反复刻画，用稀释成乳状的灰色层层覆盖、叠加，罩上一层稀薄的色层，达到珐琅般的效果。农家常见的斗笠、蓑衣是雨天常备之物，是烘托雨夏的最好道具，两块大面积的暖灰和深黑灰色块烘托晴雨变化，整个画面的氛围和情调既与夏天晴雨变化相合，又暗合人物的心理状态。

图5-44　刘文《雨夏》(100cm×100cm)

### 5.2.3 格调的提升

格调是绘画作品的美学品格和思想基调，是作品的总体属性，是作者文化修养、道德修养、审美情趣和艺术造诣的集中体现。在美学上，格调有高低、雅俗之分，艺术家要提升作品的格调，创作出高雅的作品，需要在经典的作品中吸收营养，需要有高尚的道德情操、深厚的文化修养、健康的审美情趣，并用娴熟的技法表现出来。

格调的提升离不开对经典作品的学习，学习经典就是站在巨人的肩上摘星辰。经典作品是经过时间检验的、经久不衰的传世之作，是一个时代最具代表性的作品，具有很好的示范、启迪作用。

伦勃朗的作品(图5-45)采用明暗对比画法，用光线塑造形体，笔触厚实，画面层次丰富，实体感强，富有戏剧舞台效果。

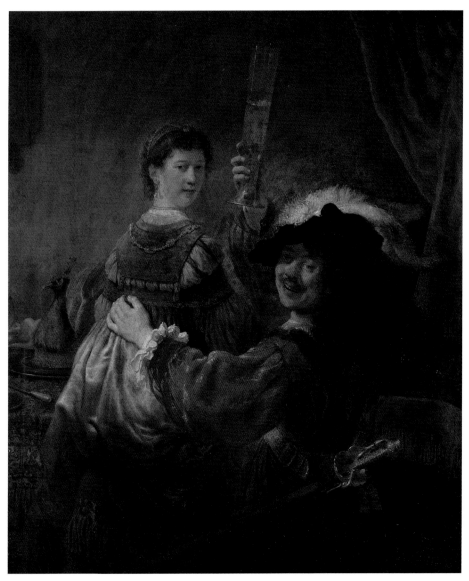

图5-45 伦勃朗《作为酒馆浪子的自画像》

维米尔的作品(图5-46)柔和与精确相结合,有温馨、舒适、宁静的静谧之美。哈尔斯的作品(图5-47)色彩挥洒,描绘物象栩栩如生,细节精心刻画,理性而又写意。安格尔的作品(图5-48)以古典主义理想美的规律处理对象,人物线条纯净,色彩自然,姿态优美,皮肤细腻,饰物质感清晰,充满古典主义气息的形式美。马奈的作品(图5-49)古典主义的气质与印象派华丽美艳的色彩结合,广泛运用光的分散与聚合作用表现自然之美,色彩明亮轻快,笔触流畅,画面清新,和谐简约。洛佩斯的作品(图5-50)在所呈现的现实中注入某种特别的意义,以朴素的物质真实表现非物质真实之诉求。卢西安·弗洛伊德的作品(图5-51)超越对具体物象形似的简单追求,由形似走向神似。乔治·莫兰迪(图5-52)的作品平和、安静。经典作品不胜枚举,每一幅都有其典范性特点,广泛浏览、学习、揣摩,吸收营养成分,能迅速提升绘画的技艺与艺术鉴赏能力。

格调高雅的绘画作品渗透着画家深邃的思想、深厚的修养。只有技法而无思想支撑的作品"虽工亦匠",产生不了广泛影响力,广泛涉猎各类知识也是提升创作格调的途径。哲学是一种智慧之学,为人们认识世界提供方法论指导,指导人们从宏观角度认识世界,形成较为系统化的人生观、世界观、价值观,引导人们对宇宙、人生产生自己的看法和理解,反思生存的本真状态。伦理学以人类的道德问题作为研究对象,从道德的维度审视人类的工作、生活等各个领域,为人类实践所遇到的各种道德问题答疑解惑,帮助人们认识社会、做出价值评判,提升人们待人、修己的智慧,培养健康的人格,提高个人在社会生活中的识别能力和判断能力。美学是阐释艺术的知识体系,包括艺术创造、艺术鉴赏、艺术发展、艺术价值等理论知识,探寻、挖掘艺术的本质、深层次的源泉、创作规律,有助于提升艺术感受力、想象力、判断力、理解力、创造力,对艺术创作实践有积极的指导作用。哲学与艺术的关系是真与美的关系,伦理学与艺术的关系是善与美的关系,绘画创作从一定意义上讲既有美学的意义,又有哲学、伦理学的意义,哲学体现"真",伦理学体现"善",艺术体现"美",哲学、伦理学、美学对提升绘画创作格调有着积极的作用,文学、科学等领域的知识对提升绘画创作格调也有作用。艺术家的知识储备、理论水平与其艺术创作能力、实践能力成正比,如果知识、理论储备不足,将严重限制艺术家的艺术创作能力,因此,艺术家应涉猎各类知识,不断提升自身的文化艺术修养,在理论支撑下不断融入自身的生命感受,创作出折射时代精神与审美意趣,有思想、有内涵,风格独特的作品。

格调高雅的绘画作品是技法的完美表达,技法是使用绘画语言要素进行作品绘制的方法。艺术不是技法,但需要通过技法来完善艺术的表达,没有技法,一切都不可能实现。技法是图像审美效果的根基,也是传达思想情感的根基,技法与思想内容的完美融合才能增强作品的艺术价值,拥有高超技法是拥有高品位艺术作品的条件。同样的题材,同样的手法,创作出的作品却有雅俗之分,原因就在于技法精到与否。因此,绘画创作中,既要注重思想性、精神性的表达,也要重视技法,技法娴熟,才能笔随心意,手随心移,达到对表现对象深刻诠释的效果,使技与意完美契合。

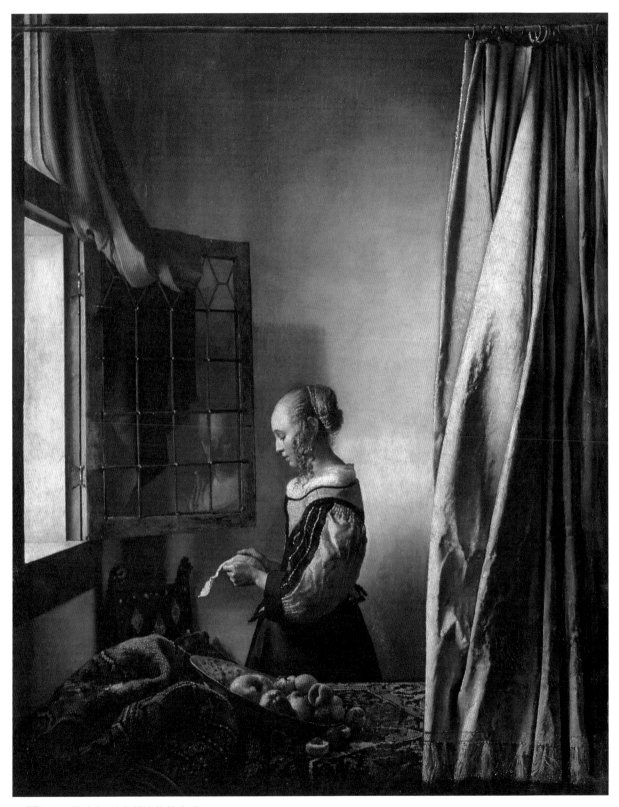

图5-46　维米尔《窗前读信的女孩》

图5-47　哈尔斯《用长笛唱歌的男孩》

图5-48 安格尔《大宫女》

图5-49 马奈《在温室里》(150cm×115cm)

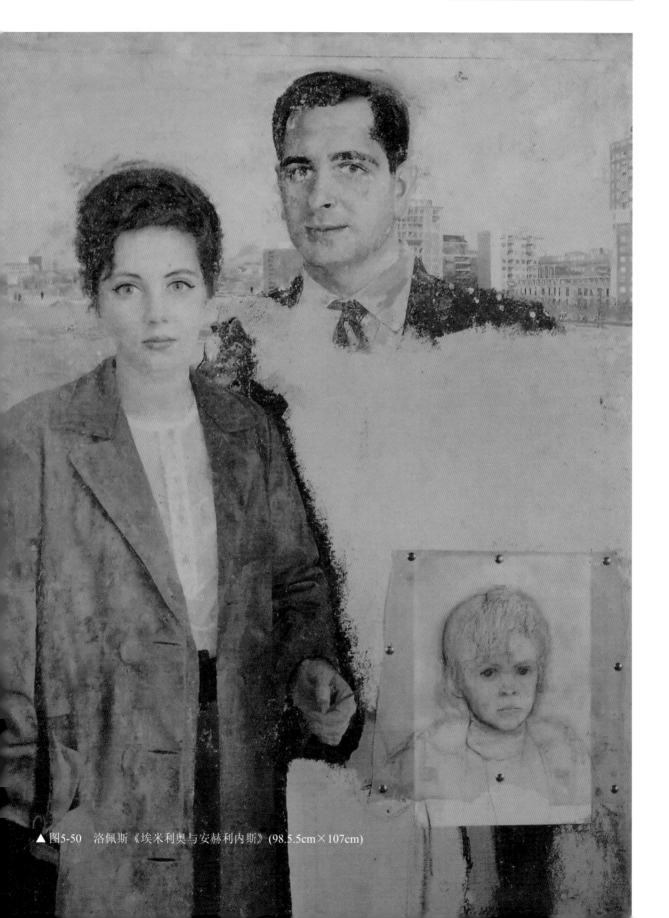

▲ 图5-50　洛佩斯《埃米利奥与安赫利内斯》(98.5.5cm×107cm)

图5-51　卢西安·弗洛伊德《沉睡的救济金管理人》

图5-52　乔治·莫兰迪《瓶子》

## 5.3 国家课题的创作历程
### ——《融合的光辉——徐光启与利玛窦》

为贯彻落实以美术作品为载体，展示和平合作、开放包容、互学互鉴、互利共赢为核心的丝路精神，促进"一带一路"沿线国家文化交流互鉴和民心相通，文化和旅游部主办了"一带一路"国际美术工程，这是继"国家重大历史题材美术创作工程""中华文明历史题材美术创作工程"顺利实施后的又一个国家级大型美术工程，是"一带一路"沿线国家之间的一次重要美术创作和交流活动。

2016年7月，中国国家画院举行"一带一路"国际美术工程新闻发布会，面向社会招标92个选题，创作形式涵盖中国画、油画、版画、雕塑、书法、篆刻等。12月15日，中国国家画院从208件参与投标的创作草图中评选出51幅作品，其中刘文的油画《融合的光辉——徐光启与利玛窦》中标。中标后，通过十余次草图汇看、创作指导，历时两年的反复打磨、修改，最终《融合的光辉——徐光启与利玛窦》作品结项。

《融合的光辉——徐光启与利玛窦》选取徐光启与利玛窦在1605年一起翻译《几何原本》的片段，以两人共同谱写历史的那一段工作历程中的情景作为创作题材。整幅画面采用写实手法，根据史料把人物放置于特定的历史事件场景中，挖掘与刻画人物内心世界，再现徐光启与利玛窦的形象特征与精神风采，展示他们翻译《几何原本》这部数学经典之作对东西文化融合的伟大贡献。力求在历史真实与艺术真实的有限空间中，负载历史之追忆，领悟人格之魅力，担负时代之使命。

### 5.3.1 选题的确定

"一带一路"国际美术工程旨在加强中外文化的交流。刘文在中国国家画院面向社会招标的92个选题中，反复思考，最终确定以徐光启与利玛窦在中西文化交流中的贡献为载体，体现中外文化交流、融合的意义。选题确定后，为能更好地塑造人物形象，传达中西融合的主题，作者查阅了与徐光启与利玛窦有关的大量资料。

徐光启(1562－1633)，上海人，明代著名科学家、政治家，官至礼部尚书兼文渊阁大学士，毕生致力于数学、天文、历法、水利等方面的研究，天文历法方面的成就主要集中于《崇祯历书》的编译，根据第谷星表和中国传统星表提供了第一个全天性星图，成为清代星表的基础。徐光启在农学方面的著作甚多，包括《农政全书》《甘薯疏》《农遗杂疏》《农书草稿》《泰西水法》等，《农政全书》基本涵盖了中国古代汉族农业生产和人民生活的各个方面，治国治民的"农政"思想贯穿其中。

徐光启还是一位传播欧洲科学技术、沟通中西文化的积极推动者，为17世纪中西文化交流做出了重要贡献，引进了圆形地球、经度、纬度的概念及球面和平面三角学的准确公式，最大贡献是和利玛窦共同翻译了《几何原本》(前6卷)，极大地影响了中国原有的数学学习和研究的习惯，改变了中国数学发展的方向，是中国数学史上的一件大事。

利玛窦(1552—1610)，意大利人，天主教耶稣会传教士、学者。1582年，利玛窦被派往中国传教，先后在澳门、肇庆、韶州、南昌、南京、北京等地传教，是天主教在中国传教的最早传教士之一，开启了传教士进入中国之门，也引领了日后200多年传教士在中国的活动方式。利玛窦还是一位喜欢阅读中国文学并对中国典籍有所研究的西方学者，用汉语撰写各方面的书籍，向中国传播西方的天文学、数学、地理学等科学技术知识以及人文主义的观点，开了晚明士大夫学习西学的风气。利玛窦与徐光启等人合译的欧几里得《几何原本》(前6卷)，引进了西方自古希腊而来的逻辑思维和用公理、定律确切证明命题的数学方式，还与徐光启、李之藻等共同翻译了《同文算指》《测量法义》《圜容较义》等，制作的世界地图《坤舆万国全图》是中国历史上第一个世界地图。利玛窦还积极向西方传播中国文化，将《四书》译为拉丁文，首次尝试用拉丁字母为汉字注音。

## 5.3.2  草图的形成

主题确定了，如何构建视觉图式也是一件很费脑筋的事。从查阅的资料中可以发现，徐光启与利玛窦翻译《几何原本》的场景是没有照片可供参照的，模拟构造一幕徐光启与利玛窦合作翻译的场景，选取多少人，选取什么背景，选取什么服饰、道具，怎样安置人物位置才能生动地呈现人物形象的精神风貌、活动的场景等都需要仔细斟酌。正好四川文联的一个朋友正在组织一个剧团，致力于恢复汉服文化，作者便飞往四川，托朋友将剧团的人和汉服找来，反反复复拍摄了大量照片，希望找到有感觉的素材(图5-53～图5-58)。汉服与明朝服饰是有区别的，后来又查找大量明朝服饰资料，经过2个多月对素材的筛选、服饰家具的选择，草图(图5-59)基本成型。除徐光启、利玛窦外，草图中增加了两个人物：一个丫鬟和一个书童，将4个人物置于书房之中，画面中间是一张书桌，人物分为两组居于书桌左右两侧，徐光启坐在书桌左侧，身子微微前倾，丫鬟手捧书站立于徐光启的侧后方，居于画面最左侧，利玛窦站立于书桌前，居画面最右侧，一手持书卷，一手抬起似在讲述，书童手持书本站立于书桌左侧，链接徐光启与利玛窦。创作小稿见图5-60～图5-63。

图5-53　创作素材1

图5-54　创作素材2

图5-55　创作素材3

图5-56 创作素材4

图5-57 创作素材5

图5-58 创作素材6

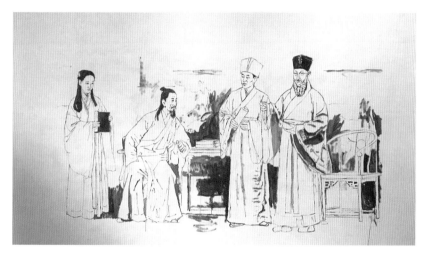

图5-59 草图

图5-60 创作小稿1

图5-61 创作小稿2

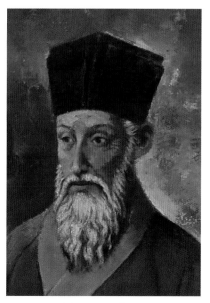

图5-62 创作小稿3

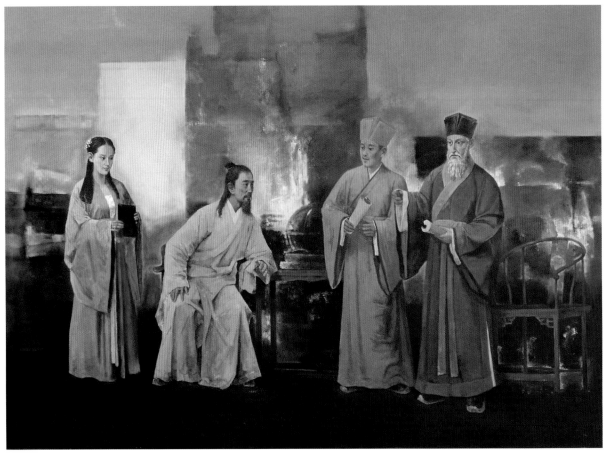

图5-63　创作小稿4

### 5.3.3　草图的修改

　　草图被选中后，专家们也对作品草图提出了宝贵意见，希望调整草图以进一步提升作品的审美形式与精神气质。如何将各种意见与作者最初的想法融会贯通，所有的精力都集中到解决这一问题上，对照专家们的意见，反复琢磨，慢慢梳理出人物形象、动态、服饰、表情、手的姿势、书本、天球仪、明式家具、屏风、色调、背景、人物组合安排等。作品表现的只能是历史的瞬间，而这一瞬间将凝固成永恒，如果在画面上表现的东西太多，可能会削弱画面本身的力量，因此尽可能地将作品所表现的力量集中到一点，不断地提纯。作者的创作过程见图5-64和图5-65，正稿修改过程见图5-66～图5-69。

图5-64　创作过程1

图5-65　创作过程2

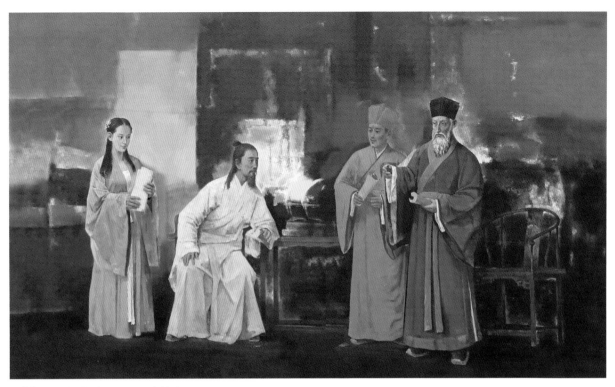

图5-66　创作过程——正稿修改1

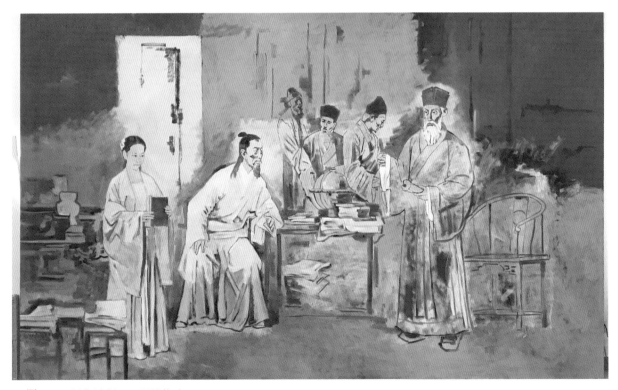

图5-67　创作过程——正稿修改2

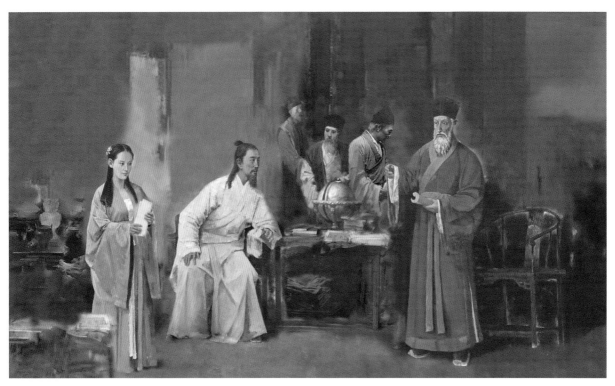

图5-68 创作过程——正稿修改3

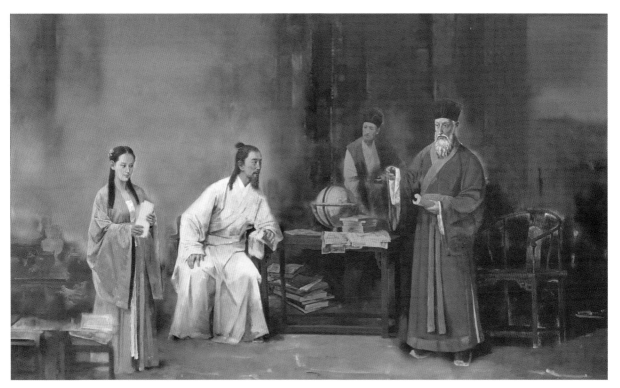

图5-69 创作过程——正稿修改4

### 5.3.4　作品的完成

经过专家组老师的几轮指导，作者吸收了专家组老师的意见并反复修改，作品最后成功完成(图5-70)。

作品中，徐光启一身白色服饰前倾坐桌前，脸部轮廓清晰，两眼看着利玛窦，左手扬起仿佛在讨论着什么。利玛窦一身蓝色明式传统布衣，站在徐光启对面，两眼也正视徐光启，一手拿书籍，一手抬起，面部表情较温和。两人一站一坐，神情动势打破呆板，服饰一白一蓝产生色彩对比，对比中也力图表现两人不同的性格特征。徐光启背后一个丫鬟手拿着一本书，中间两个书童与利玛窦形成动态变化，利玛窦手中的书本与徐光启前倾的姿势，表现了他们正在探讨的工作状态。桌面上放置书本与天球仪、几何尺等，与周边的物体形成呼应，深灰色的抽象背景墙与屏风把空间关系拉开了层次。为了给观众以隆重的历史情绪的感染，整体色调为暗深色，人物在深色背景的侧光中，一深一浅的色层、局部与整体的构成，让画面的空间与气氛反映真实的特定历史时期。表情、手势、书籍、明朝时的桌椅，无不诉说岁月所散发出的光芒。视觉的图式定格历史的人物、特定的场景，更在铭记历史、传播历史，让中西文化交流与融合的光辉辉映历史。

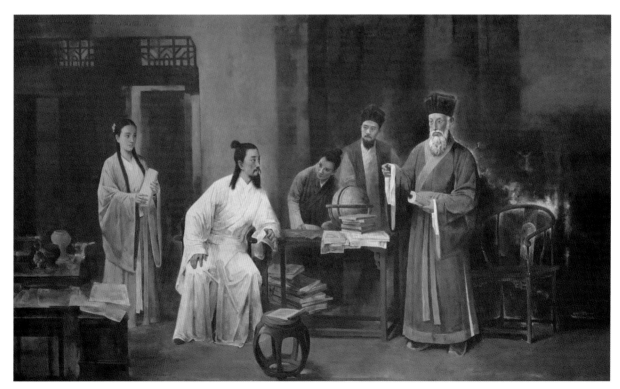

图5-72　刘文《融合的光辉——徐光启与利玛窦》(400cm×260cm)

# | 第6章 |

# 中国当代部分艺术家油画作品欣赏

中国当代油画艺术家们在传承中创新，以立体、多元的视野敏锐地捕捉社会新动态，以独特的美学理念指导艺术创作，以个性化的表现方式呈现艺术形象，创作出风格多样的精品力作，展现出油画艺术旺盛的生命力，丰富了中国绘画艺术的形式与内涵。本章介绍了几位中国当代艺术家的部分油画作品，意为油画爱好者、创作者鉴赏和创作油画作品提供多元维度，激励其不断探索与创新。

# 6.1 郭润文的油画作品

郭润文,中国油画学会副主席,国家重大题材美术创作艺术委员会委员,中国国家画院研究员,国务院政府特殊津贴专家,广州美术学院二级教授、硕士生导师。

郭润文的作品(图6-1～图6-8)融合古典主义和现实主义绘画原则,在古典形式下表达现实的内容,同时运用象征、隐喻手法,营造戏剧影视的氛围,创作一种神秘美,具有神秘主义特征。表现题材无论是述说怀旧还是描述现实,都通过对题材的选择来提升表达的力度,表现出深刻的哲学思考和对人类命运的人文关怀。表现手法无论是写实人物形象的塑造,还是背景意象的象征隐喻、画面气氛的营造与烘托,都极富哲学意蕴。典雅、高贵、神秘,构成了郭润文独特的油画世界,郭润文的作品在写实绘画中具有独特的审美特征。

图6-1 郭润文《出生地》(205cm×120cm,2003年)

图6-3  郭润文《本命年》(135cm×120cm，2003年)

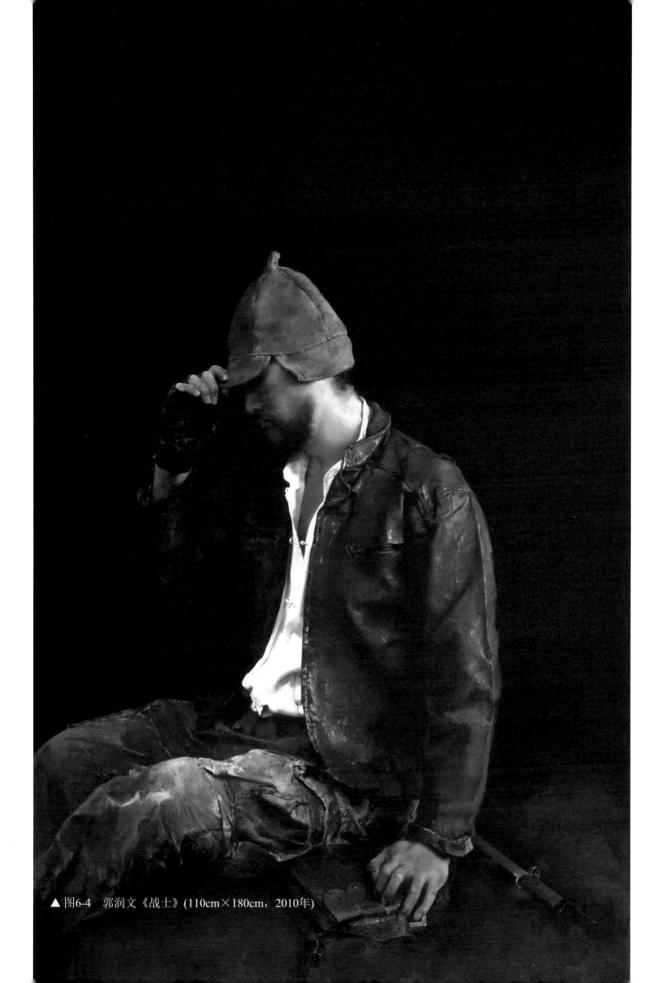

▲图6-4 郭润文《战士》(110cm×180cm，2010年)

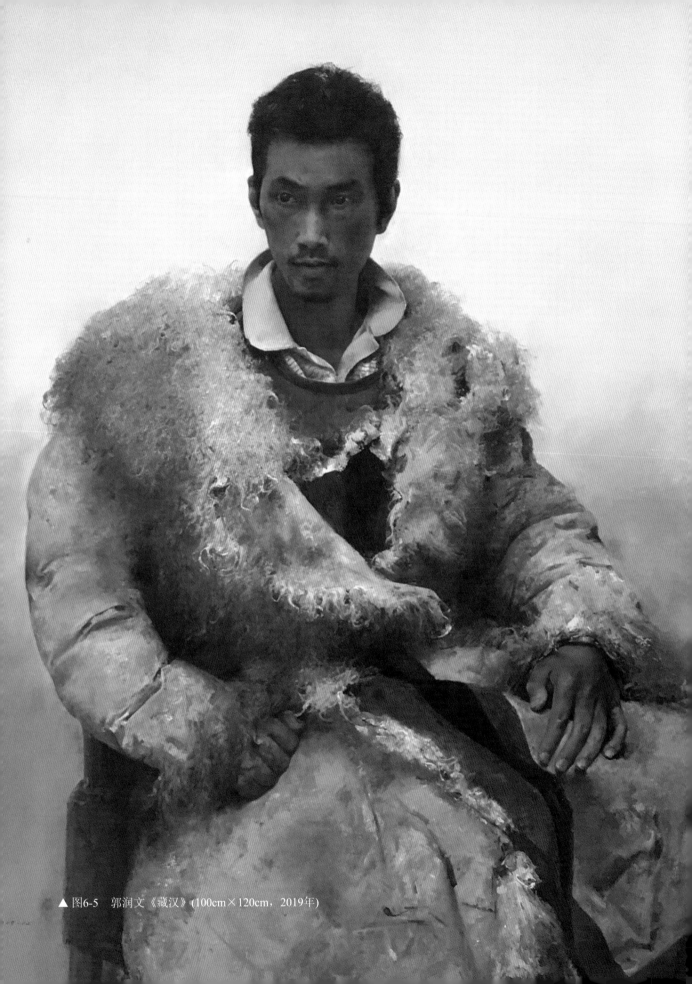

▲ 图6-5　郭润文《藏汉》(100cm×120cm，2019年)

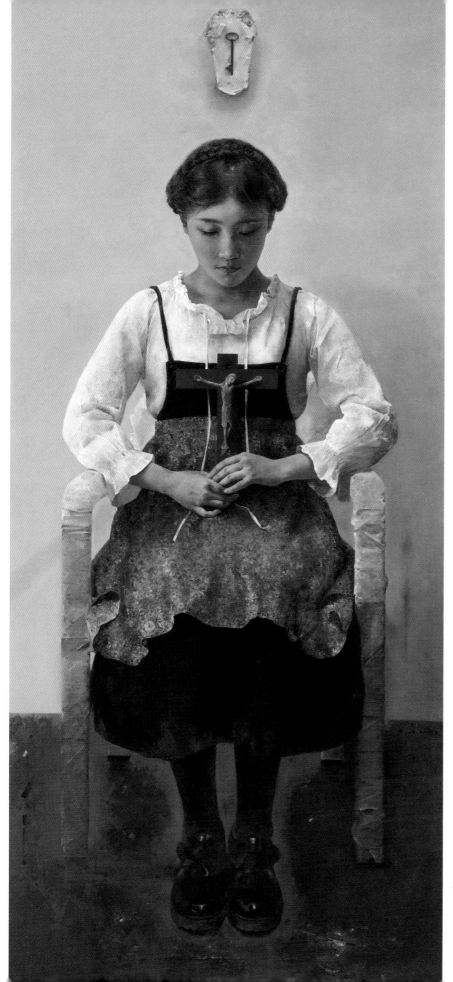

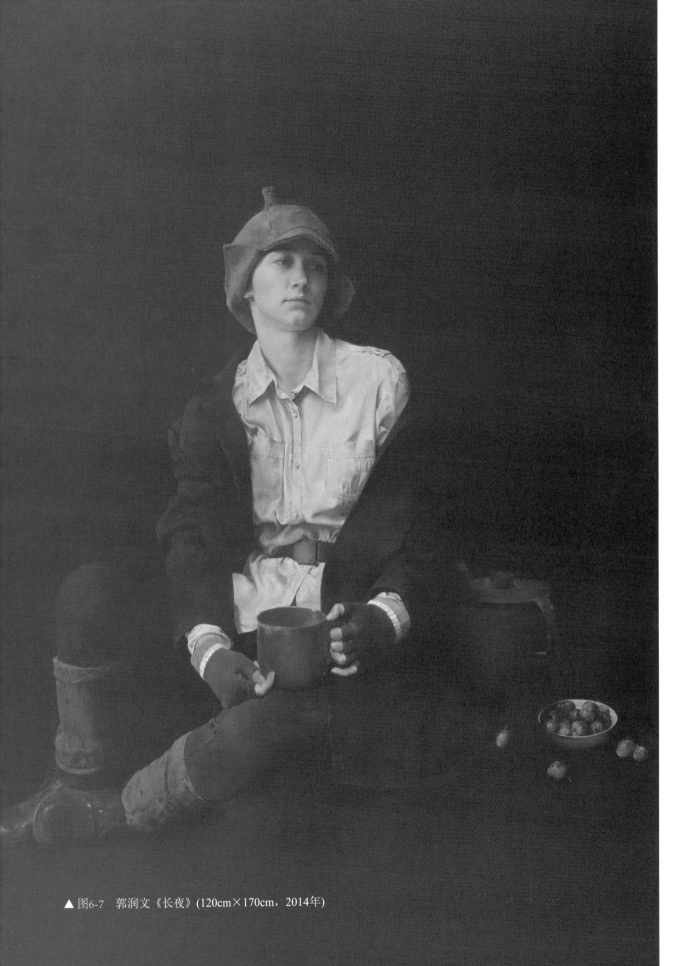

▲ 图6-7　郭润文《长夜》(120cm×170cm，2014年)

⬛ 图6-8　郭润文《后台》(170cm×160cm，2010年)

## 6.2 闫平的油画作品

闫平，中国人民大学教授，中国美术家协会副主席，中国油画学会副会长，中国美术馆学术委员会委员。

闫平的作品(图6-9～图6-16)，明朗、轻盈、流动、和谐，生机勃勃，气息清新，娇而不作，媚而不妖。色彩、线条和笔触关系采用了个性化表现手法，使画面凝成新的符号，具有现代特色。作品带着油画颜料的质感，时而凝滑，时而涩滞，时而堆淤一处的扭动的笔触，灵动飞扬的线条与绚烂雅致的色彩，有油画浓重的力量感，又有不可遏制的、奔放浓艳的"意"的起落飞舞。这个由意象构造的"意"，犹如精神的寓所，使题材获得某种精神与情感的归宿，渗透着痛快淋漓的创造热情、坚定不移的自信与纵情潇洒的毅力，散发着诗意，从而远远超越对事实的描述和记录。

图6-9　闫平《2020之春·居家令》(100cm×120cm×2联，2020年)

图6-10 闫平《在那高山顶上》(200cm×180cm，2019年)

图6-11　闫平《我看到了星空》(200cm×160cm，2020年)

▲ 图6-12  闫平《花儿与少年》(200cm×180cm，2019年)

▲ 图6-13　闫平《我的青春小鸟依旧不回还》(180cm×200cm×2联，2017年)

▲ 图6-14　闫平《闪烁如歌》(180cm×200cm×2联，2017 年)

图6-15　闫平《玉兰花开》(200cm×180cm，2018—2019年)

图6-16 闫平《从明天起幸福的生活》(200cm×180cm，2020年)

## 6.3　谢楚余的油画作品

谢楚余，中国美术家协会会员，国家艺术基金专家，广东省高校油画学术委员会委员、评委，广州美术学院油画系教授、硕士生导师，上海音乐学院客座教授。

谢楚余的作品(图6-17～图6-24)融合古典主义和浪漫主义，以古典主义为重心，注重人物的气质、性格和心理情绪的刻画，注重环境的烘托，在带有东方古典气质的唯美形象中，在充满诗意的场景中，流动着东方古典的神秘气息、唯美情怀，以及对艺术人生的深沉思考和对人类生命的人文关怀。古典主义没有束缚谢楚余的创新意识，创新也没有抹杀他作品中最动人的古典韵律。

▲ 图6-17　谢楚余《陶》(100cm×120cm，1996年)

△ 图6-18　谢楚余《南国少女》(100cm×130cm，1995年)

▲ 图6-19 谢楚余《春音》(148cm×173cm，2008年)

图6-20 谢楚余《夏》(100cm×120cm，2006年)

图6-21 谢楚余《荔乡女》(100cm×120cm,2007年)

▲ 图6-22　谢楚余《不了情》(100cm×120cm，2013年)

图6-23 谢楚余《亚瑟 》(57cm×72cm，2017年)

197

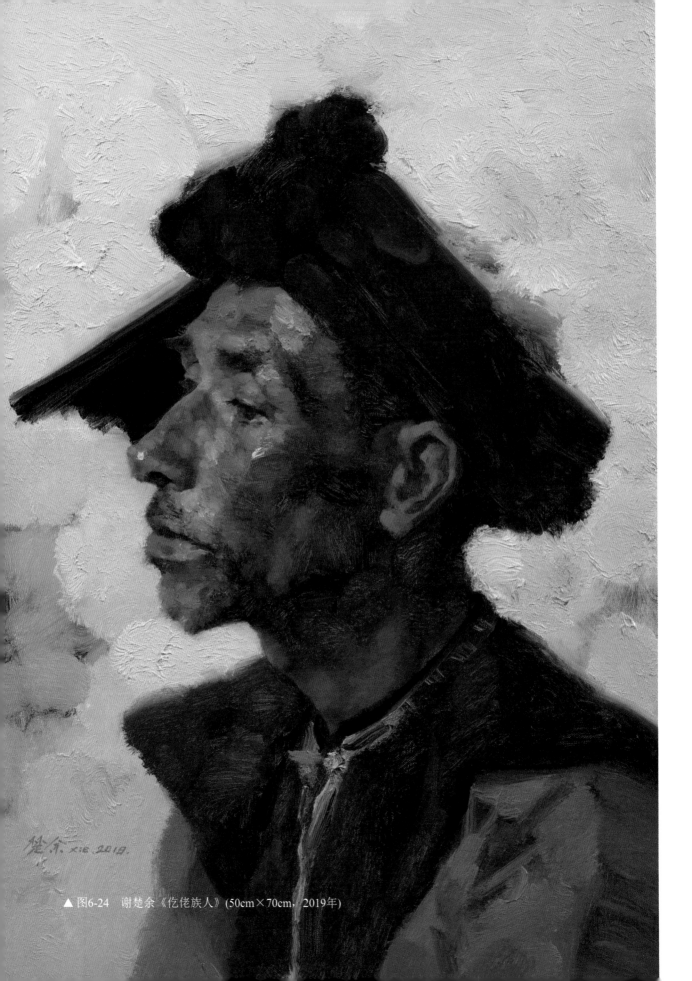

▲ 图6-24　谢楚余《仡佬族人》(50cm×70cm，2019年)

## 6.4　赵培智的油画作品

赵培智，中国国家画院油画所所长、一级美术师，中国美术家协会油画艺术委员会委员，中国油画学会理事，北京当代中国写意油画研究院副院长。

赵培智的作品(图6-25～图6-32)有着简约和类平面的风格，融合中国传统绘画理念以及插图派画家的风格和多克尔内留·巴巴与保罗·高庚的风格，主观化的扁平形象塑造，简约的线条衣纹，稚拙的人物形象，呈现出一种凝练的沉厚感、分量感，既是文化历史的沉淀，也是画家自身性情的表露。画面除空灵的背景外，人物形象总是充满整幅画面，人物动态在结构、色彩和笔触的翻卷中产生强烈的节奏感，表现出绘画语言本身的张力。

图6-25　赵培智《相马图之二》(300cm×160cm，2020年)

▲ 图6-26　赵培智《春之声》(300cm×210cm，2020年)

图6-27　赵培智《理想之马》(300cm×210cm)

图6-28　赵培智《面孔》(30cm×30cm，2020年)

图6-29 赵培智《面孔》(30cm×30cm，2020年)

图6-30　赵培智《黑衣男子》(60cm×80cm，2019年)

204

图6-31　赵培智《蓝衣男子》(60cm×80cm，2019年)

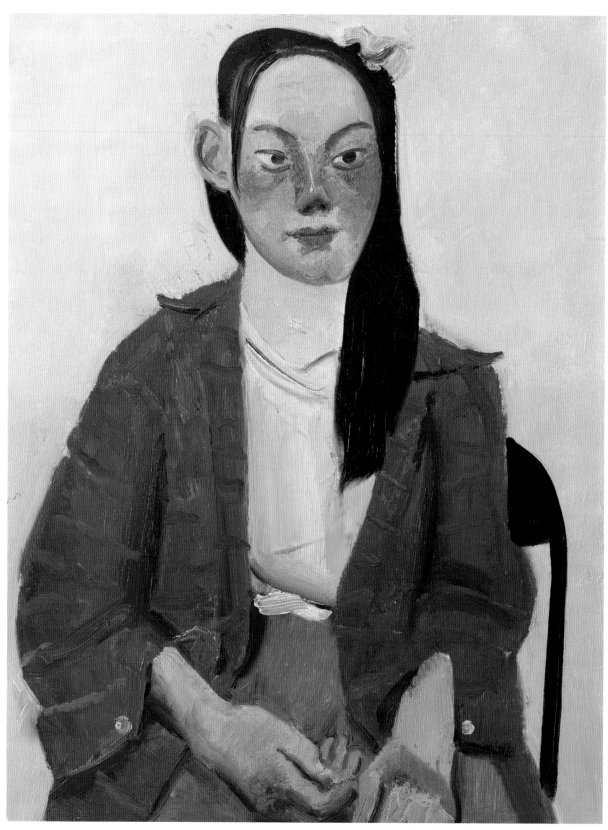

图6-32　赵培智《女侠二号》(60cm×80cm，2020年)

## 6.5 陈向兵的油画作品

陈向兵，中国美术家协会会员，深圳市美术家协会副主席，深圳市美术家协会油画艺术委员会主任，深圳大学美术馆馆长，深圳大学艺术学部副主任，深圳大学美术与设计学院院长、教授、硕士生导师。

陈向兵的作品(图6-33～图6-40)融合中国山水画的水墨韵味、意境营造和西方现代派绘画形式，绘画语言独具个性，纵向、横向松动刷笔的笔触模糊了物像边界，形成物物相生、情景交融的境界和神秘朦胧的韵味，山水风物在安静的状态中幽幽地呼吸，形成时空的另一种状态，隐含身份、权力、欲望与操控等内容，画面在浩渺的时空里蕴含着艺术家对历史和当下的深刻思考，寻找一种接近自我内心的方式。

图6-33　陈向兵《边城》(76cm×176cm，2010年)

图6-34　陈向兵《长歌溯往》(185cm×185cm，2009年)

图6-35 陈向兵《野草之一》(60cm×50cm，2015年)

图6-36　陈向兵《半潭秋水》(80cm×100cm，2015年)

图6-37 陈向兵《夏风》(60cm×89cm,2017年)

图6-38　陈向兵《远山》(80cm×60cm，2013年)

图6-39 陈向兵《野草之五》(100cm×80cm，2017年)

图6-40　陈向兵《小路径之一》(60cm×50cm，2020年)

## 6.6　张延昭的油画作品

　　张延昭，中国美术家协会会员，中央国家机关美术家协会艺术顾问，北京当代写意油画院常务理事，国家一级美术师。

　　张延昭的作品(图6-41～图6-48)纵横涂抹、生机勃勃，人物形象造型准确，动态表情适度夸张，使画面人物既有客观存在的现实感，又不乏潇洒灵动的写意性。局部大胆采用中国大写意画中的泼墨手法，颜料薄而且透，几乎看到了画布的肌理，使画面局部色彩淋漓。写意技法的发挥，恰到好处地表现了画作苍茫淋漓、斑驳模糊的画面感，画刀、画笔的刀痕质感和流畅的书写感，线条的抒情性与画作主旨不期而遇、相辅相成。

　　▲ 图6-41　张延昭《芦河阻击战》(140cm×70cm，2020年)

图6-42　张延昭《肖像系列》(80cm×80cm，2020年)

图6-43　张延昭《肖像系列》(80cm×80cm，2020年)

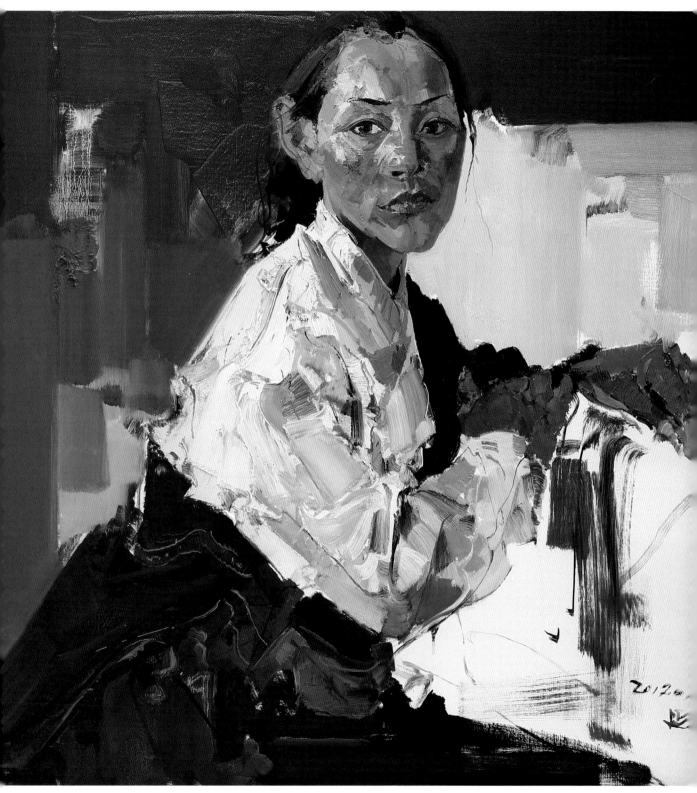

图6-44 张延昭《肖像系列》(80cm×80cm，2020年)

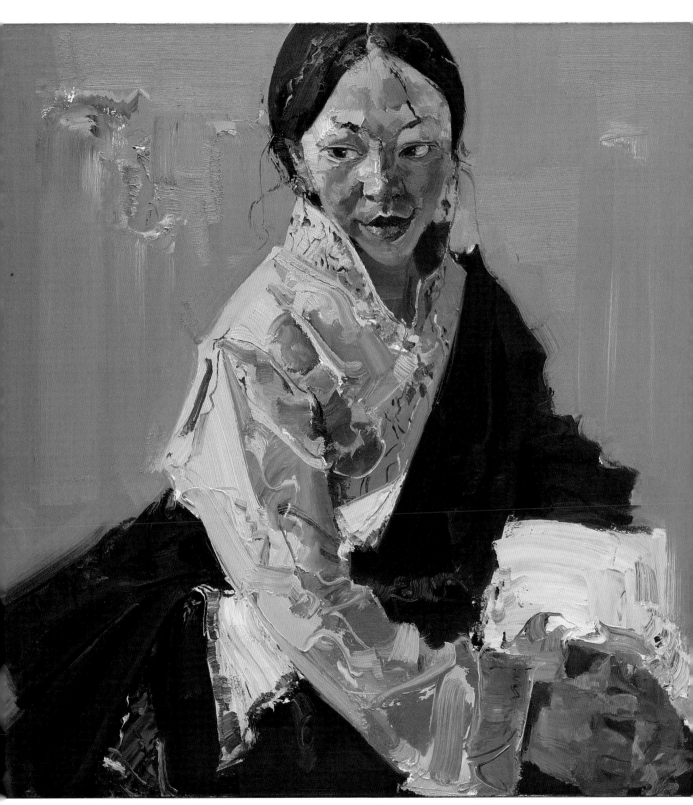

△ 图6-45 张延昭《肖像系列》(80cm×80cm，2020年)

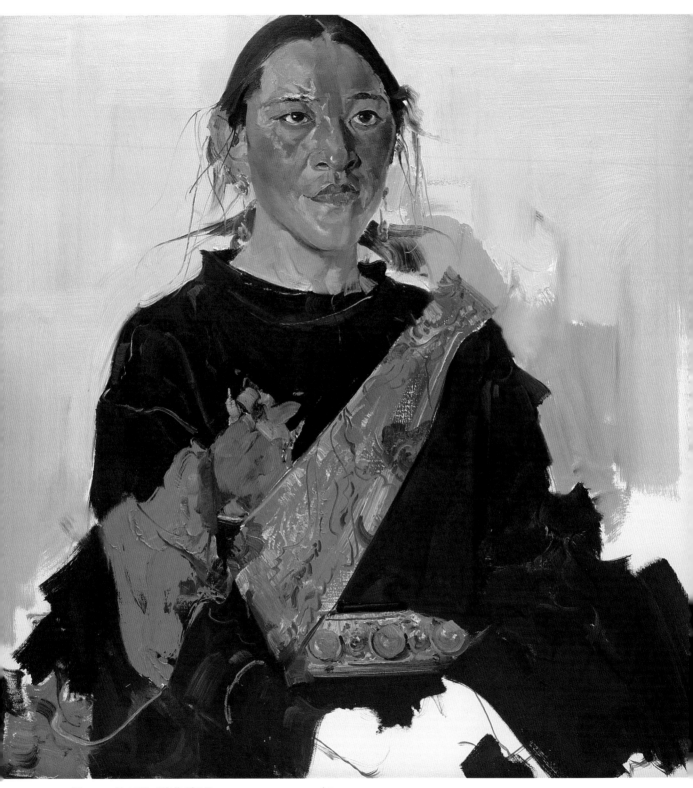

⚠ 图6-46　张延昭《肖像系列》(80cm×80cm，2020年)

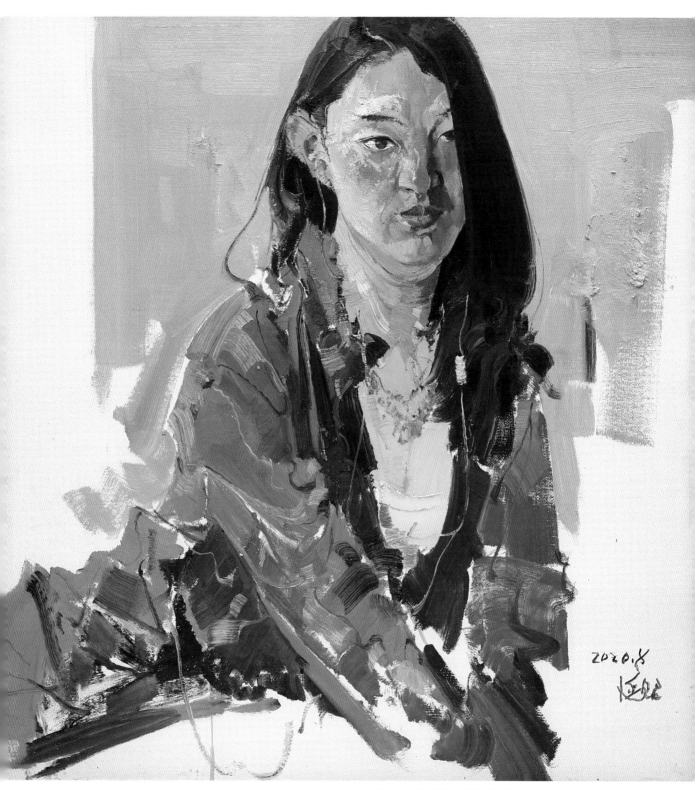

图6-47　张延昭《肖像系列》(80cm×80cm，2020年)

图6-48 张延昭《肖像系列》(80cm×80cm，2020年)

## 6.7 刘文的油画作品

刘文,中国美术家协会会员,深圳画院签约画家,广东画院签约画家,深圳大学副教授、硕士生导师。

刘文的作品(图6-49~图6-54)注重古典油画的形式美感,典雅、纯净,委婉、抒情,关注现实人生,追寻充满诗意的本真生存。人是主要审美观照对象,景作为人生命活动得以展示的空间,画面和线条利用形象轮廓线的运动趋向,完成画面的古典式的构筑和视觉图形,色调宁静和谐、清馨淡雅,弥漫着温暖祥和、宁静清新的气氛,映照温馨的世界,传递空灵清淡的心境与天真纯朴的信念,赋予平凡生活场景以温暖隽永的古典诗意。

▲ 图6-49　刘文《圩日》(100cm×100cm,2012年)

图6-50　刘文《小贝的世界》(130cm×180cm，2017年)

图6-51 刘文《原野的梦》(130cm×180cm，2014年)

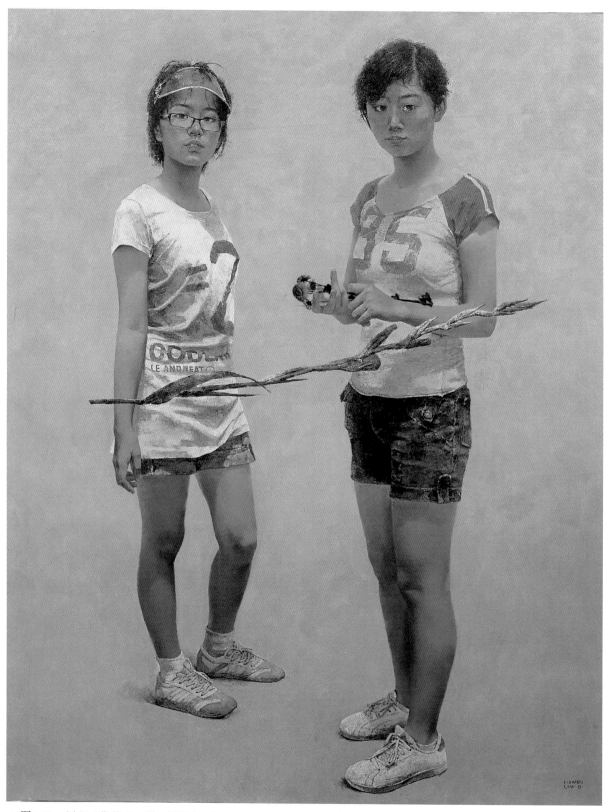

图6-52 刘文《像花儿一样·姐妹之一》(130cm×160cm,2010年)

▲ 图6-53　刘文《像花儿一样之三》(180cm×154cm，2009年)

▲ 图6-54 刘文《梯》(130cm×200cm，2017年)

# 参考文献

[1]祝福新，刘仁杰.法国克劳德·伊维尔油画技法[M].哈尔滨：黑龙江美术出版社，1990.

[2] 多奈尔.欧洲绘画大师技法和材料[M].杨红太，杨鸿晏，译.北京：清华大学出版社，2006.

[3] 邓福星.美术概论[M].上海：上海人民美术出版社，2009.

[4] 张敢.欧洲19世纪美术[M].北京：中国人民大学出版社，2004.

[5] 孙美兰.艺术概论[M].北京：高等教育出版社，1989.

[6] 玛格丽特·克鲁格.西方绘画材料技法手册[M].姚尔畅，杨艳，路统宽，等译.合肥：安徽美术出版社，2009.

[7] 拉尔夫·梅耶.美术家手册[M].南宁：广西美术出版社，1990.

[8] 甄巍.西方现代美术史[M].北京：北京师范大学出版社，2010.

[9] 胡光华.中国明清油画[M].长沙：湖南美术出版社，2001.